写给设计师的书

TO DESIGNER

C=30 M=100 Y=100 K=0
C=58 M=0 Y=20 K=0
C=9 M=19 Y=53 K=0
C=5 M=35 Y=90 K=0
C=40 M=50 Y=50 K=0

标志与企业形象

设计手册

李 芳 编著

U0366451

清华大学出版社
北 京

内容简介

本书是一本全面介绍标志与企业形象设计的图书，特点是知识易懂、案例趣味、动手实践、发散思维。

本书从学习标志与企业形象设计的基本原理入手，循序渐进地为读者呈现一个个精彩实用的知识、技巧。本书共分为7章，内容分别为标志与企业形象设计的基本原理、标志与企业形象设计中的色彩对比、标志与企业形象设计的基础色、标志设计的类型、VI设计中的图形、VI设计的应用系统、标志与企业形象设计的秘籍。并且在多个章节中安排了设计理念、色彩点评、设计技巧、配色方案、佳作欣赏等经典模块，在丰富本书结构的同时，也增强了实用性。

本书内容丰富、案例精彩、版式设计新颖，适合标志与企业形象设计师、广告设计师、平面设计师、初级读者学习使用，而且还可以作为大中专院校标志与企业形象设计、平面设计专业及标志与企业形象设计培训机构的教材，也非常适合喜爱标志与企业形象设计的读者朋友作为参考。

图书在版编目 (CIP) 数据

标志与企业形象设计手册 / 李芳编著. 北京：清华大学出版社，2020.8
（写给设计师的书）
ISBN 978-7-302-55925-2

Ⅰ.①标… Ⅱ.①李… Ⅲ.①标志－设计－手册 ②企业形象－设计－手册 Ⅳ.① J524.4-62 ② F272-05

中国版本图书馆 CIP 数据核字 (2020) 第 116038 号

责任编辑： 韩宜波
封面设计： 杨玉兰
责任校对： 王明明
责任印制： 宋　林

出版发行： 清华大学出版社
　　　　网　　　址：http://www.tup.com.cn, http://www.wqbook.com
　　　　地　　　址：北京清华大学学研大厦 A 座　　　　　　邮　　编：100084
　　　　社 总 机：010-62770175　　　　　　　　　　　邮　　购：010-62786544
　　　　投稿与读者服务：010-62776969, c-service@tup.tsinghua.edu.cn
　　　　质量反馈：010-62772015, zhiliang@tup.tsinghua.edu.cn
印 装 者： 涿州汇美亿浓印刷有限公司
经　　销： 全国新华书店
开　　本： 190mm×260mm　　　**印　张：** 11　　　**字　数：** 268 千字
版　　次： 2020 年 8 月第 1 版　　**印　次：** 2020 年 8 月第 1 次印刷
定　　价： 69.80 元

产品编号：085144-01

前言
FOREWORD

本书是笔者对多年从事标志与企业形象设计工作的一个总结，是让读者少走弯路寻找设计捷径的经典手册。书中包含了标志与企业形象设计必学的基础知识及经典技巧。身处设计行业，你一定要知道，光说不练假把式，本书不仅有理论和精彩的案例赏析，还有大量的模块启发你的大脑，锻炼你的设计能力。

　　希望读者看完本书后，不只会说"我看完了，挺好的，作品好看，分析也挺好的"，这不是编写本书的目的。希望读者会说"本书给我更多的是思路的启发，让我的思维更开阔，学会了设计的举一反三，知识通过吸收消化变成自己的"，这才是笔者编写本书的初衷。

▶ 本书共分7章，具体安排如下。

第1章 标志与企业形象设计的基本原理，介绍标志设计的概念，企业形象设计的概念，标志与企业形象设计的组成元素，标志与企业形象设计的点、线、面，标志与企业形象设计的原则。

第2章 标志与企业形象设计中的色彩对比，介绍了同类色对比、邻近色对比、类似色对比、对比色对比、互补色对比。

第3章 标志与企业形象设计的基础色，从红、橙、黄、绿、青、蓝、紫、黑、白、灰10种颜色，逐一分析讲解每种色彩在标志与企业形象设计中的应用规律。

第4章 标志设计的类型，其中包括8种常见的标志类型。

第5章 VI设计中的图形，其中包括图形创意联想和图形构成方式。

第6章 VI设计的应用系统，其中包括4种常用应用系统类型。

第7章 标志与企业形象设计的秘籍，精选15个设计秘籍，让读者轻松愉快地学习完最后的部分。本章也是对前面章节知识点的巩固和理解，需要读者动脑思考。

本书特色如下。

◎ 轻鉴赏，重实践。鉴赏类书只能看，看完自己还是设计不好，本书则不同，增加了多个色彩点评、配色方案模块，让读者边看、边学、边思考。

◎ 章节合理，易吸收。第 1 章主要讲解标志与企业形象设计的基本原理，第 2~6 章介绍标志与企业形象设计中的色彩对比、基础色、标志设计的类型、VI 设计的应用系统等，第 7 章以轻松的方式介绍 15 个设计秘籍。

◎ 设计师编写，写给设计师看。针对性强，而且知道读者的需求。

◎ 模块超丰富。设计理念、色彩点评、设计技巧、配色方案、佳作欣赏在本书中都能找到，一次性满足读者的求知欲。

◎ 本书是系列书中的一本。在本系列图书中读者不仅能系统学习标志与企业形象设计，而且还有更多的设计专业供读者选择。

希望本书通过对知识的归纳总结、趣味的模块讲解，打开读者的思路，避免一味地照搬书本内容，推动读者自行多做尝试、多理解、增加动脑、动手的能力。希望通过本书，能激发读者的学习兴趣，开启设计的大门，帮助你迈出第一步，圆你一个设计师的梦！

本书由李芳编著，参与本书编写和整理工作的还有董辅川、王萍、孙晓军、杨宗香。

由于编者水平有限，书中难免存在疏漏和不妥之处，敬请广大读者批评和指正。

编　者

目录

第3章 CHAPTER3
P/43

标志与企业形象设计的基础色

第4章
P/82 CHAPTER4
标志设计的类型

第5章
P/107 CHAPTER5
VI 设计中的图形

VI设计的应用系统

标志与企业形象设计的秘籍

第 1 章 标志与企业形象设计的基本原理

　　标志作为一个企业的灵魂，有着至关重要的地位。外界受众对一个企业的第一印象来源于标志等形象设计，所以，标志与企业形象的好与坏是紧密相连的。一个好的标志，不仅可以传达企业的文化经营理念，同时也会吸引更多受众的注意力，进而促进品牌的宣传与推广。

　　因此，在进行相关的设计时，可以将图像、图形、文字等基本要素进行相互之间的结合搭配，设计出既符合企业形象又不失风尚美感的标志。

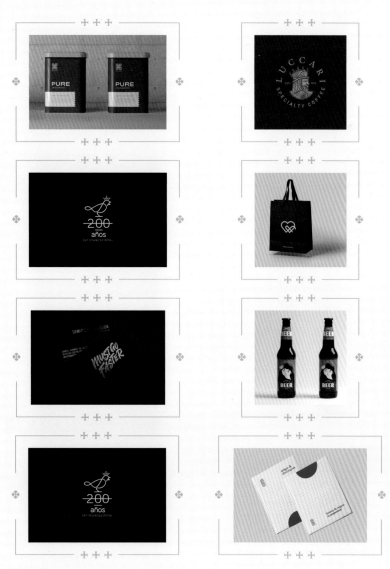

1.1 标志设计的概念

标志在我们的日常生活中随处可见，简单来说就是将文字、图像、图形等基本元素，经过有创意的设计，并通过一定的排版，最终呈现在受众面前的具有传递信息功能的符号。不同种类的标志会有不同的构成方式，但总的来说就是以简洁直白的方式，传达企业的文化理念、经营种类、针对的人群对象等基本信息。

标志设计不是简单地将基本元素进行组合，而是经过一些具有创意的设计，为单调的画面增添细节或者趣味性，以此来吸引更多受众的注意力，使受众一看到标志，脑海中就会直接联想到品牌。

特点：

◆ 具有很强的视觉识别性。

◆ 简洁直白却充满创意。

◆ 是企业对外界最直接的表达形式。

◆ 颜色既可鲜艳明丽，也可理性稳重。

企业形象，是指包括企业文化、经营理念、文化方针、产品开发等在内的一系列关于企业经营因素的总称。企业为了自身品牌文化的宣传而进行的设计，就是企业形象设计。不同的企业形象有不同的设计，但最终的目的都是一致的——促进企业的宣传与推广。

在对企业形象进行设计时，要将企业本身的文化、产品特征、受众人群、地域差异甚至季节气候等因素全部考虑在内。只有这样才能设计出既符合企业要求，又能吸引广大受众的平面效果。

特点：

◆ 以宣传产品为主要目的。

◆ 以直观的方式展现企业文化与经营理念。

◆ 色彩具有很强的视觉吸引力。

◆ 具有一定的创意感与趣味性。

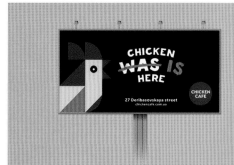

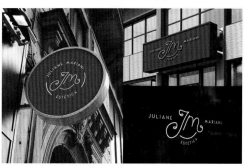

1.3 标志与企业形象设计的组成元素

标志与企业形象设计的组成元素有色彩、版式、文字、图像、图形等。虽然有不同的设计元素，但是在进行相关的设计时，也要根据需要，将不同的元素进行合理搭配，不仅要与企业的文化以及形象相符合，同时也要能够吸引受众注意力，以此推动品牌的宣传。

特点：
- ◆ 采用加大字号的无衬线字体。
- ◆ 运用小元素增添画面的细节效果。
- ◆ 冷暖色调搭配，让画面更加理性化。
- ◆ 具有较强的创意感与趣味性。
- ◆ 文字图像排版清楚明了。

人们对色彩是有情感感受的，不同的色彩可以为受众带去不同的心理感受与视觉体验。比如，红色代表热情开朗；蓝色代表安全可靠；绿色代表健康卫生；黑色代表稳重理性；等等。除此之外，同一种颜色也会因为色相、明度以及纯度的不同，其具有的色彩情感也会发生变化。

因此，在对标志与企业形象进行相关的设计时，要根据企业文化、经营理念、受众人群、产品特性等特征选取合适的颜色。只有这样才可以吸引受众注意力，同时促进品牌的宣传与推广。

特点：

◆ 色彩既可活泼热情，也可安静文艺。

◆ 不同明纯度之间的变化，增强画面视觉层次感。

◆ 冷暖色调搭配，让画面更加理性化。

◆ 运用对比色增强视觉冲击力。

◆ 适当黑色的点缀让画面显得更加干净。

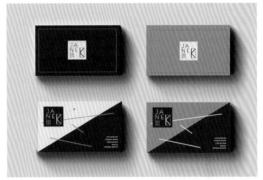

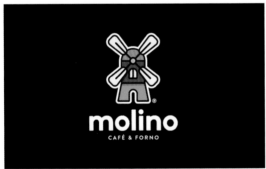

活跃积极的色彩元素

现代社会的生活节奏过快，人们承受着较大的压力，因而具有活跃积极色彩特征的视觉传达更容易得到受众的青睐。这样不仅可以让其暂时逃离快节奏的高压生活，也可以促进品牌的宣传与推广。

设计理念：这是 Chicken Cafe 炸鸡汉堡快餐店的标志设计。将由几何图形拼凑而成的公鸡图案作为展示主图，直接表明了餐厅的经营种类。而且左侧超出画面的部分，具有很强的视觉延展性。

色彩点评：整体以明纯度适中的红色和橙色为主，在鲜明的颜色对比中，凸显出产品带给人的欢快与愉悦。而黑色背景的运用，让版面内容更加清楚，同时增强了画面的视觉稳定性。

🔴 适当弯曲的文字，相对于横向或者竖向来说，给人的感觉要更加柔和一些，凸显出店铺真诚用心的服务态度。

🟠 背景中适当留白的运用，为受众营造了一个很好的阅读和想象空间。

RGB=210,15,29　CMYK=15,100,100,0
RGB=238,116,5　CMYK=0,68,100,0
RGB=255,214,86　CMYK=0,19,73,0

这是 GURU 益生菌饮料品牌形象的包装设计。在瓶身顶部的曲线环，一方面打破了纯色的单调与乏味；另一方面也凸显出产品可以促进肠胃蠕动的功效，具有很强的创意感与趣味性。以纯度适中、明度较高的紫色和绿色为主，在鲜明的颜色对比中，让其成为版面的焦点所在，给受众鲜艳、活跃的视觉感受。

RGB=105,15,198　CMYK=79,87,0,0
RGB=12,243,51　CMYK=64,0,100,0

这是 Mo bakery & cafe 面包咖啡厅品牌形象的包装设计。将经过设计的标志在杯子以及茶包中呈现，给受众直观的视觉印象，促进了品牌的宣传与推广。红色的运用，让标志十分醒目，同时给人以活跃、积极的视觉感受，仿佛所有的乏困都被一扫而空。白色底色的运用，让这种氛围又浓了一些。

RGB=255,255,255　CMYK=0,0,0,0
RGB=249,45,38　CMYK=0,95,91,0

色彩元素设计技巧——合理运用色彩影响受众心理

色彩对人们心理情感的影响是非常重大的，特别是在现在这个快节奏的社会中。所以在运用色彩元素对企业形象进行设计时，要根据企业的文化经营理念，运用合适的色彩，使其能够与受众形成心理层面的共鸣。

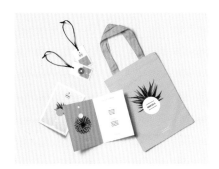

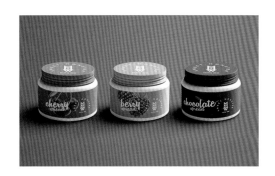

这是唯美的 Dionea 品牌形象的手提袋设计。以绿植为呈现载体的标志在版面中间位置呈现，具有很强的视觉聚拢感，促进了品牌的宣传与推广。

手提袋以明度适中纯度、偏高的青色为主，凸显出品牌的清新与时尚。让人有一种瞬间被放空的视觉体验。而深绿色的添加，则增强了版面的稳定性。

这是 Sweet Monster 甜品店形象的包装设计。将表明产品不同口味的水果作为包装展示主图，给受众直观的视觉印象，十分醒目。

将水果本色作为包装主色调，这样凸显出产品的新鲜与天然，非常容易获得受众的信任。同时让整个包装十分统一和谐，促进了品牌的宣传与推广。

配色方案

双色配色

三色配色

四色配色

佳作欣赏

1.3.2 版式

　　版式对于企业形象设计来说是至关重要的。常见的版式样式有：分割型、对称型、骨骼型、放射型、曲线型、三角型等。因为不同的版式都有相应的适合场景以及自身特征，所以在进行相关的设计时，可以根据具体的情况，选择合适的版式。

　　版式就像我们的穿衣打扮一样，就算每一件单品都价值不菲，如果不进行合理的搭配，其本身的价值也很难得到凸显。因此，只有将文字与图形进行完美搭配，才能将信息进行最大化的传达，同时促进品牌的宣传与推广。

　　特点：

◆　具有较强的灵活性。

◆　适当运用分割可以增强版面的层次感。

◆　运用对称为画面增添几何美感。

◆　将版面适当划分，增强整体的视觉张力。

独具个性的版式元素

在企业形象设计中，版式本身就具有很大的设计空间。在设计时可以采用不同的版式，但不管采用何种样式，整体要呈现美感与时尚。特别是在当今飞速发展的社会，独具个性与特征的版式样式，具有很强的视觉吸引力。

设计理念：这是澳大利亚宠物机构Petbarn品牌新形象的宣传画册设计。采用倾斜型的构图方式，将文字以及简笔插画的小猫，在版面中进行呈现，给受众直观的视觉印象。

色彩点评：整个版面以明纯度适中的橙色为主，给人以健康安全的视觉感受，同时也从侧面凸显出宠物机构的稳重与成熟。适当白色文字的点缀，提高了整体的亮度。

🐱 画册中简笔插画小猫，直接表明了企业的经营性质。而且黑色的运用，使其成为画面的焦点，具有很强的视觉聚拢感。

🐱 以倾斜方式呈现的文字，让画面具有很强的视觉动感。而以不同形态呈现的小猫，则让这种氛围更加浓郁了一些，具有很强的创意感与趣味性。

RGB=241,186,34 CMYK=5,32,93,0
RGB=22,20,23 CMYK=93,89,87,79
RGB=255,255,255 CMYK=0,0,0,0

这是 Akanda 品牌的宣传画册封面设计。采用三角形的构图方式，将标志图案放大在书籍位置呈现。而且以书籍为对称轴，以左右两侧对称的方式凸显出企业严谨理性的文化经营理念。而且超出画面的部分，具有很强的视觉延展性。整个封面以明纯度适中的绿色为主，给人环保清新的感受。

RGB=0,194,1 CMYK=73,0,100,0
RGB=255,255,255 CMYK=0,0,0,0

这是 METRO 地铁商店专供葡萄酒品牌形象的海报设计。采用对称型的构图方式，左右两侧手握酒杯对饮的插画，在相对对称中尽显产品具有的优雅与时尚，同时也丰富了海报的细节效果。画面背景以淡粉色为主，而且在不同明纯度的变化对比中，让海报具有一定的视觉层次感。

RGB=236,196,197 CMYK=6,30,16,
RGB=243,130,152 CMYK=0,63,20,0

版式元素设计技巧——增强视觉层次感

在企业形象设计中，可以在画面中添加一些小元素，或者运用有具体内容的背景，甚至可通过色彩不同明纯度之间的对比等方式，以增强画面的视觉层次感。

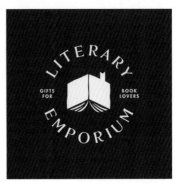

这是 Aromas 咖啡品牌形象的包装设计。以深蓝色作为整个包装的主色调，不仅将包装内容清楚地凸显出来，同时也表明企业十分注重产品质量以及稳重的经营理念。

少量蓝色的点缀，瞬间提升了整个包装的亮度。特别是正圆的运用，具有很强的视觉聚拢感。

将标志在包装顶部呈现，将信息进行直接的传达，促进了品牌的宣传。

这是 Literary Emporium 文学商城品牌形象的标志设计。采用曲线型的构图方式，将文字以圆环的形式呈现，直接表明书籍可以让人更加温和、儒雅，具有很强的视觉吸引力。

在圆环中间位置的简笔插画书籍，直接表明了企业的经营性质。特别是底部增加书籍厚度的曲线，让标志具有一定的层次感。

纯度较低的红色的运用，将标志清楚地凸显，同时也表明书籍的厚重与沉稳。

配色方案

双色配色	三色配色	四色配色

佳作欣赏

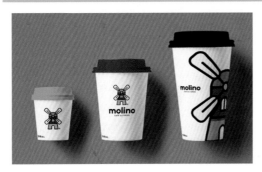

　　除了色彩，在企业形象设计中另外一个重要的组成元素就是文字。文字除了具有信息传达的功能之外，其在整个画面的布局中也发挥着重要的作用。而且相同的文字，采用不同的字体也会给受众带去不同的视觉体验。

　　因此在进行相关的设计时，要运用好文字这一元素。不仅要将其与图形进行有机结合、合理搭配，同时也要根据企业的具体文化经营理念，选择合适的字体以及字号。

　　特点：

◆　将个别文字进行变形，增强版面的创意感与趣味性。

◆　将文字作为展示主图，进行信息的直接传达。

◆　使文字与图形进行有机结合，增强画面的可阅读性。

◆　单独文字适当放大，吸引受众注意力。

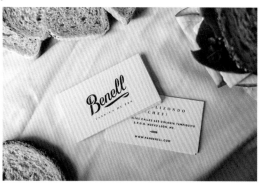

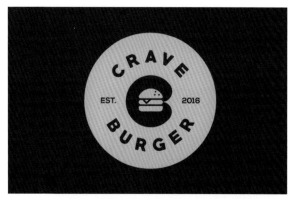

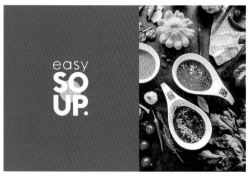
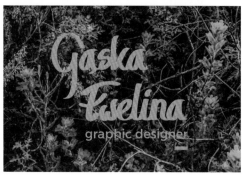

清晰直观的文字元素

在企业形象设计中，文字元素是十分重要的。虽然图像可以将信息进行更为直观的传播并吸引受众注意力，但相应的文字说明也是必不可少的。而且清晰直观的文字元素，不仅可以起到补充解释的作用，还可以丰富画面的细节效果。

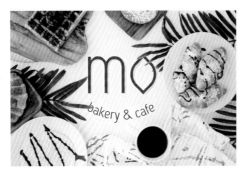

设计理念：这是 Mo bakery & cafe 面包咖啡厅品牌形象的标志设计。采用满版型的构图方式，将各种产品充满整个版面，直接表明了企业的经营性质。而且超出画面的部分，具有很强的视觉延展性。

色彩点评：整个版面以浅色为主，将版面内容进行清楚的凸显。同时红色和绿色的运用，在鲜明的颜色对比中，为画面增添了活跃与动感。

● 将标志文字中的"M"和"O"两个字母放大处理，在画面中间位置呈现，具有很强的视觉聚拢感。而且适当弯曲排列的小文字，丰富了整体的细节效果。

● 环绕在文字周围的产品，让整个画面十分丰富。而且适当留白的运用，也给受众营造了一个良好、清晰的阅读环境。

RGB=249,9,20 CMYK=0,100,100,0
RGB=212,118,57 CMYK=16,65,89,0
RGB=255,255,255 CMYK=0,0,0,0

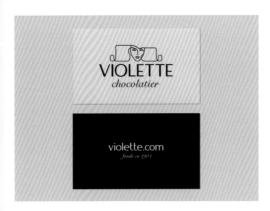

这是 Violette 巧克力品牌形象的名片设计。采用中心型的构图方式，将由简单线条构成的图形作为展示主图，给受众直观的视觉印象，具有很强的创意感。而且主次分明的文字，将信息直接传达，同时丰富了画面的细节效果。以纯度较低的橙色作为主色调，给人以顺滑柔和的感受，刚好与产品特性相吻合。

RGB=254,217,137 CMYK=0,18,53,0
RGB=23,23,23 CMYK=93,88,89,80

这是 Alight 照明设备管理租赁公司品牌形象的笔记本设计。以较大字号的文字，在笔记本右侧以四行呈现，将信息进行清晰直观的传达。而在其左侧类似光照发射的图案，则表明了企业的经营性质。整个笔记本以黑色为主，蓝色、红色等颜色的运用，丰富了画面的色彩感，并提高了画面的亮度。

RGB=59,127,194 CMYK=78,43,0,0
RGB=179,86,105 CMYK=35,80,48,0

文字元素设计技巧——适当运用无衬线字体

相对于有衬线字体来说，无衬线字体具有更强的现代化感受，给人的感觉也更加直观明了。因此在运用文字元素对企业形象进行设计时，可以适当使用较大字号的无衬线字体。这样不仅可以将信息进行清楚明了的传达，还可以让整个版式主次分明。

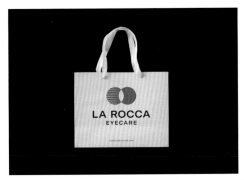

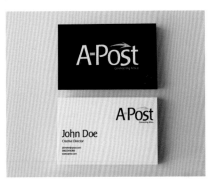

这是 La Rocca 眼镜品牌形象的手提袋设计。采用相对对称的构图方式，将标志在手提袋中间位置呈现，给受众直观的视觉印象。

较大字号的无衬线标志文字，是版面中的焦点，将信息进行清楚的传达。而底部小文字的添加，则丰富了细节效果。

手提袋以白色为主，凸显出眼镜店的时尚，而少量的蓝色则给人精致理性之感。

这是 A-Post 物流公司品牌形象的名片设计。将较大字号的无衬线标志文字，在版面中间直接呈现，将信息清楚明了地传达。特别是文字上方箭头的添加，凸显出物流公司的速度之快。

名片以黑白两色为主，在经典的颜色搭配中，表明企业的沉稳与理性。而少量黄色的点缀，则为名片增添了一抹亮丽的色彩。名片正面左下角的小文字，不仅起到了说明的作用，而且丰富了细节效果。

配色方案

双色配色

三色配色

四色配色

佳作欣赏

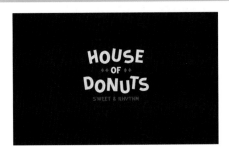

1.3.4 图像

　　图像与图形一样，都具有很强的信息传达功能，同时也可以为受众带去不一样的视觉体验。如果图形是扁平化的，那图像就更加立体一些，可以对商品进行较为全面的展示，同时也会给受众更加立体的感受。

　　因此，在运用图像元素进行相关的企业形象设计时，要将展示的产品作为展示主图，给受众直观醒目的视觉印象。同时也可以将其与其他小元素相结合，以增强画面的创意感与趣味性。

　　特点：

◆　　具有更加直观清晰的视觉印象。

◆　　细节效果更加明显。

◆　　与文字相结合，让信息传达效果最大化。

鲜艳明亮的图像元素

由于图像本身就具有较强的空间立体感，在进行相关的设计时，可以适当运用产品主色调，同时再结合其他色彩，营造鲜艳明亮的色彩氛围。

设计理念：这是 ffeel 饮料品牌形象的产品设计。将产品在版面中直接呈现，给受众直观的视觉印象。而且在产品左下角的水果，既表明了产品的口味，又使版面的视觉效果更加丰富。

色彩点评：整个版面以红色和绿色为主，在互补色的鲜明对比中，尽显产品带给人的欢快与愉悦，同时也让画面色彩十分鲜艳明亮，引人注目。而深色的产品，则增强了画面的稳定性。

🔵 立体呈现的标志文字，在前后不一的排列中，增强了画面的层次感和立体感。特别是适当阴影的添加，让这种氛围更加浓烈。

🔵 主体物周围适当留白的运用，为受众营造了一个很好的阅读环境。文字上方绿色树叶的添加，表明了产品的天然健康。

■ RGB=254,130,140 CMYK=0,64,29,0
■ RGB=0,175,134 CMYK=77,0,61,0
■ RGB=86,13,7 CMYK=64,96,100,60

这是 Archer Farms Coffee 咖啡品牌包装设计。采用分割型的构图方式，将插画风景图像作为展示主图，为单调的画面增添了细节效果，同时给人鲜艳明亮的视觉体验，尽显产品具有的个性与时尚。整个包装以黑色为主，图案中橙色、红色和绿色的使用，在鲜明的颜色对比中，让包装极具视觉美感。

■ RGB=33,33,33 CMYK=83,78,77,60
■ RGB=2,66,31 CMYK=96,63,100,50
■ RGB=232,28,61 CMYK=0,100,76,0
■ RGB=251,191,58 CMYK=5,32,80,0

这是 Elderbrook 饮料品牌包装设计。将石榴造型的插画人物作为包装的展示主图，一方面丰富了包装的细节效果，增强了整体的创意感与趣味性；另一方面则表明了产品的口味。包装以青色和红色为主，在鲜明的颜色对比中，给人以鲜明、明亮的视觉感受。而简单的文字则丰富了细节效果。

■ RGB=50,188,165 CMYK=70,0,45,0
■ RGB=226,34,75 CMYK=2,99,62,0

图像元素设计技巧——将产品进行直观的呈现

在运用图像元素进行相关的企业形象设计时，要将产品作为展示主图进行直观的呈现。这样不仅可以让产品在受众面前进行清楚的呈现，也促进了品牌的宣传与推广。

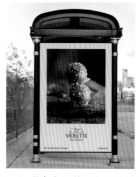

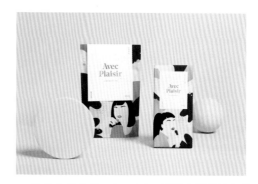

这是 Violette 巧克力品牌形象的站牌广告设计。将适当放大的产品实拍图像作为站牌广告的展示主图，给受众直观的视觉印象，具有很强的食欲感。

广告以纯度较低的橙色为主，将产品进行直接的凸显。而咖啡色的运用，则增强了画面的稳定性。

在图像下方的标志与文字，促进了品牌的宣传，同时让广告的细节也更加丰富。

这是女性化的 Avec Plaisir 甜品店品牌形象的包装设计。采用满版型的构图方式，将正在使用甜品的插画人物作为包装的展示主图，以极具创意的方式表明产品种类与受众人群，同时具有很强的艺术性。

以淡粉色作为主色调，凸显出女性具有的雅致与柔和，而且也与产品特性相吻合。

以矩形为载体呈现的标志，促进了品牌的宣传与推广。

配色方案

双色配色

三色配色

四色配色

佳作欣赏

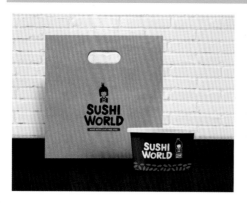

1.3.5 图形

相对于单纯的文字来说，图形具有更强的吸引力，在进行信息传达的同时还可以为受众带去美的享受。最基本的图形元素就是将几何图形作为展示图案，虽然简单，但可以为受众带去意想不到的惊喜。

在运用图形元素进行相关的企业形象设计时，一方面可以将店铺的某个物件进行适当的抽象简化；另一方面也可以将若干基本图形进行拼凑重组，让新图形作为展示主图，以别具一格的方式吸引受众注意力，从而促进品牌的宣传与推广。

特点：

◆ 既可简单别致，也可复杂时尚。

◆ 以简单的几何图形作为基本图案。

◆ 曲线与弧形相结合，增强画面活力与激情。

◆ 注重与受众产生情感共鸣。

具有情感共鸣的图形元素

除了颜色可以带给受众不同的心理情感之外，图形也可以表达出相应的情感。比如相对于尖角图形来说，圆角图形就更加温和圆润。所以在运用图形元素进行相关的设计时，要根据企业的文化经营理念，选择合适的图形进行信息以及情感的传达。

设计理念：这是 Matchaki 绿茶抹茶品牌形象的信封设计。将几何图形构成的标志图案充满整个信封，丰富了整个信封的细节效果，同时图案中间字母"M"的添加，促进了品牌

的宣传。

色彩点评：信封以不同明纯度的绿色为主，在对比之中增强了信封的视觉层次感，同时凸显产品的绿色与健康。适当白色的运用，提高了整体的亮度。

信封图案中白色直线段的添加，让其具有呼吸顺畅之感。而且超出画面的图案，具有很强的视觉延展性。

在信封左下角的文字，一方面将信息进行直接的传达；另一方面增强了整体的细节效果。

- RGB=63,185,74 CMYK=71,0,93,0
- RGB=6,60,44 CMYK=100,65,100,55
- RGB=255,255,255 CMYK=0,0,0,0

这是 ECOWASH 汽车清洗品牌形象的名片设计。以一个椭圆形作为基本图形，将其进行旋转复制后得到的图形作为标志图案，以简单的方式表达出企业的独特文化。以深蓝色作为背景主色调，同时青色、绿色的点缀，在鲜明的对比中，凸显出企业十分注重环境保护和干净整洁的理念。主次分明的文字，可以将信息进行直接的传达。

- RGB=1,31,85 CMYK=100,96,61,46
- RGB=18,183,197 CMYK=71,0,25,0
- RGB=150,205,52 CMYK=48,0,96,0
- RGB=19,100,181 CMYK=91,60,0,0

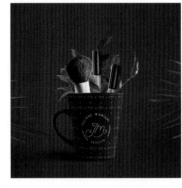

这是 Juliane Mariani 女性美容护理品牌视觉形象的杯子设计。采用曲线型的构图方式，将文字以一个圆环的形式进行呈现，而且在圆环中间部位的标志首字母，具有很强的视觉聚拢感。以明纯度都较低的红色作为主色调，凸显出美容机构的成熟。特别是背景简笔图形的添加，丰富了细节效果。

- RGB=125,42,72 CMYK=55,100,64,20
- RGB=255,163,197 CMYK=0,50,4,0

图形元素设计技巧——增添画面创意性

在运用图形元素进行相关的设计时，可以运用一些具有创意感的方式为画面增添创意性。因为创意是整个版面的设计灵魂，只有抓住受众的阅读心理，才能吸引更多受众的注意力，进而达到更好的宣传效果。

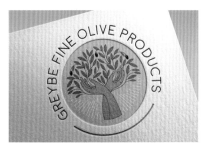

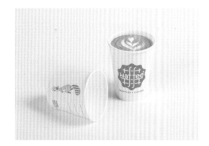

这是 Greybe Fine Olive Products 橄榄制品食品品牌形象的名片设计。将抽象化的橄榄树作为标志图案，同时将树干替换为一双手。以极具创意的方式表明企业十分注重产品安全，以及真诚用心的文化经营理念与服务态度。

名片以白色为主，同时在绿色的共同作用下，凸显出产品的天然与健康。而少量橙色的点缀，则丰富了名片的色彩感。以一个正圆作为呈现载体，具有很强的视觉聚拢感。

这是墨尔本 Waffee 华夫饼和咖啡品牌的纸杯包装设计。将华夫饼干抽象为圆角星形作为标志图案，直接表明企业的经营性质，极具创意感与趣味性。而且在杯壁中间部位呈现，对品牌具有很好的宣传效果。

在图案内部的标志文字与简单的线条相结合，既丰富了图案的细节效果，同时又具有很强的视觉聚拢感。

以橙色作为主色调，给人以很强的食欲感，极大地刺激了受众进行购买的欲望。

配色方案

双色配色

三色配色

四色配色

佳作欣赏

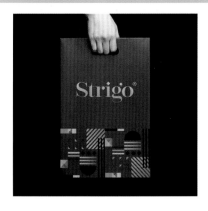

1.4 标志与企业形象设计的点、线、面

　　点、线、面是构成画面空间的基本要素。其中，点是构成线和面的基础，也是画面的中心。线由不同的点连接而成，具有很强的视觉延伸性，可以很好地引导受众的视线。面是由无数的线构成的，不同的线构成不同的面，相对于点和线来说，面具有更强的视觉感染力。

1.4.1 点

　　点没有大小和形状，它无处不在，可以根据方向、大小的不同，进行随意变形。而点在标志与企业形象设计中，具有很大的作用与功效。合适的点，可以形成画面的视觉焦点，从而增强广告的吸引力，以此吸引更多受众的注意力。

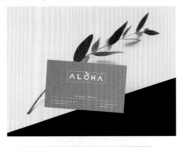
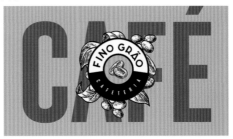

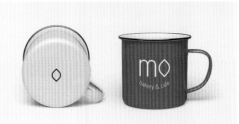

1.4.2 线

　　线是由点的移动轨迹构成线。线在标志与企业形象设计中，是构成图形的基本框架。不同的线可以给人不同的视觉感受，如直线具有坦率、开朗、活跃的特征；曲线则较为圆润、柔和。而且不同数量的线以及不同延伸方向的线所构成的形态，具有不同的美感。相对于点来说，线具有很强的表现性，它能够控制画面的节奏感。

 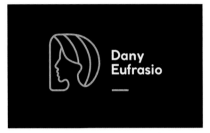

 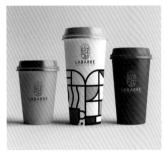

1.4.3 面

　　面是由众多点和线结合而成的。在标志与企业形象设计中，面是构成空间的一部分，而不同的面组成的形态可以使画面呈现不同的效果；多种面的组合，可以为画面增添丰富的感染力；同时，明暗的面相组合，能够增强画面的层次感。

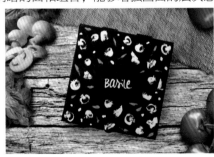 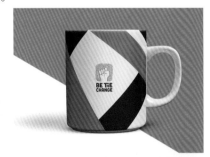

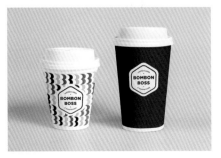 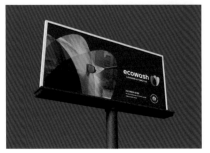

1.5 标志与企业形象设计的原则

在标志与企业形象设计过程中，除了要将各种元素进行合理的安排之外，还要遵循一定的原则，如实用性原则、商业性原则、趣味性原则、艺术性原则等。

不同的原则有不同的设计要求，在进行相关的设计时，要根据具体情况与企业的性质进行。

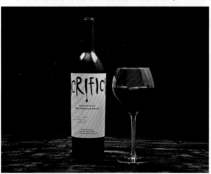

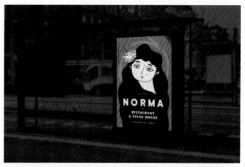

1.5.1　实用性原则

　　标志与企业形象设计的实用性原则，是指在设计中将产品具有的特征和功效进行直观的呈现，让消费者一目了然，进而形成一定的情感共鸣。在设计时，只有知道消费者想要的是什么，并以此作为创作的出发点，才能够直接吸引受众眼球，同时促进品牌的宣传与推广。

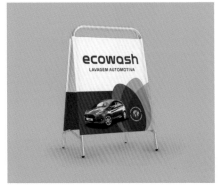

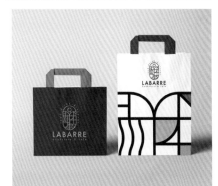

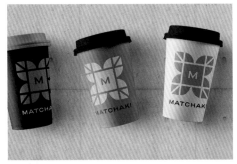

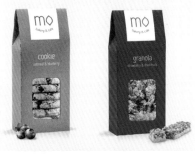

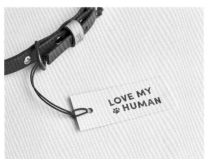

1.5.2 商业性原则

　　商业性原则强调在企业形象设计具有实用性的基础之上兼备商品经济性，因为企业进行形象设计就是为了能够获得利益，同时为受众带去美的享受。因此在进行相关的设计时，除了要为企业获得经济上的效益，同时还要形成一定的商业价值与社会价值。

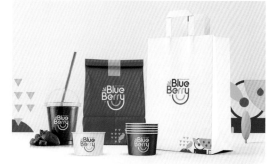

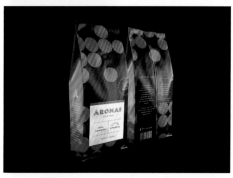
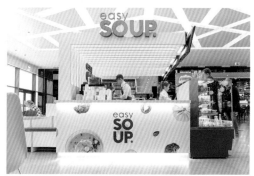

1.5.3　趣味性原则

　　随着生活节奏的不断加快，人们的压力也逐渐增大。因此一些具有趣味效果的产品或者视觉效果就会更容易得到受众的青睐。这样可以让其暂时逃离压力山大的生活，获得片刻休闲的喘息机会。

　　在进行相关的设计时，可以运用趣味性原则。在版面中通过添加一些具有趣味性的小元素，或者将主体物进行富有创意的改造，以此来吸引更多受众的注意力。

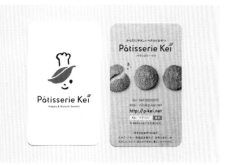

1.5.4　艺术性原则

　　艺术性原则，是指为了加强企业形象设计中版面的感染力，激发人们的心理震撼感，从而吸引人们的注意力。

　　在进行相关的设计时，可以运用一些较为艺术的夸张造型或者小的元素，以其艺术性增强广告的欣赏性。这样既加强了版面的视觉感染力，在加深消费者印象的同时，也能提高广告的宣传效果。

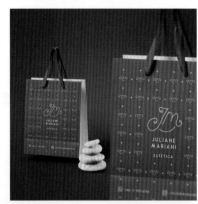

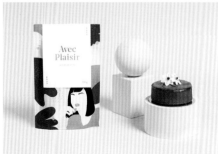

第2章 标志与企业形象设计中的色彩对比

在设计中，色彩有非常重要的作用，一方面，可以吸引受众注意力，抒发人的情感；另一方面，通过各种颜色之间的搭配调和，制作出丰富多彩的效果。

将两种以上的色彩进行搭配时，由于色相差别会形成不同的色彩对比效果。其色彩对比强度取决于色相在色环上所占的角度大小。角度越小，对比色相对就越弱。根据两种颜色在色相环内相隔角度的大小，可以将图案色彩分为以下几种类型：相隔15°的为同类色对比、30°的为邻近色对比、60°的为类似色对比、120°的为对比色对比、180°的为互补色对比。

2.1 同类色对比

同类色指两种以上的颜色，其色相性质相同，但色度有深浅之分的色彩。在色相环中是15°夹角以内的颜色，如红色系中的大红、朱红、玫瑰红；黄色系中的香蕉黄、柠檬黄、香槟黄等。

同类色是色相中对比最弱的色彩，同时也是最为简单的一种搭配方式。其优点在于可以使画面和谐统一，给人以文静、雅致、含蓄、稳重的视觉美感。但如果此类色彩的搭配运用不当，则极易让画面产生单调、呆板、乏味的感觉。

特点：

◆ 具有较强的辨识度与可读性。

◆ 色彩对比较弱。

◆ 让画面具有较强的整体性与和谐感。

◆ 用简洁的形式传递丰富信息与内涵。

◆ 具有一定的美感与扩张力。

2.1.1 简洁统一的同类色标志设计

同类色对比的标志设计，由于其本身就具有较弱的对比效果。所以在进行设计时，可以利用这一特点，营造整体简洁统一的视觉氛围。在不同明纯度的过渡变换中，给受众以直观的视觉印象，将信息进行直接的传达。

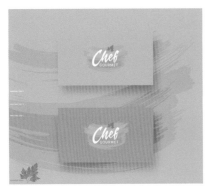

设计理念：这是 Chef Gourmet 餐厅的品牌名片设计。采用中心型的构图方式，将文字集中在平面中间位置呈现，给受众以直观的视觉印象。

色彩点评：整体以绿色作为主色调，在不同明纯度的变换中，为单调的名片增添了视觉层次感和立体感。特别是白色的点缀，瞬间提升了画面的亮度。

🎨 文字下方类似毛笔笔刷图案的添加，凸显出企业具有的格调与雅致。而且大面积绿色的使用，给人以食品安全健康的心理感受。

🎨 文字顶部绿色小植物的添加，一方面丰富了整个名片的细节效果；另一方面表明了餐厅食材的有机天然。

▇ RGB=192,223,23 CMYK=55,0,91,0
▇ RGB=136,191,2 CMYK=55,8,100,0
☐ RGB=255,255,255 CMYK=0,0,0,0

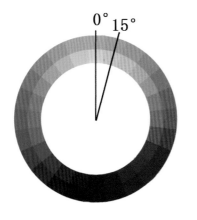

同类色，是指在色相环内，相隔15°左右的两种颜色。

同类色对比较弱，给人的感觉是单纯、柔和的，无论总的色相倾向是否鲜明，整体的色彩基调都容易统一协调。

这是亮丽的 MATE SWEETS 糖果包装设计。以不规则的几何图形作为整个包装图案，看似凌乱的设计却令人感到别样的时尚与个性。整体以紫色作为主色调，在不同明纯度的变化中，瞬间提升了整个包装的视觉层次感，同时也凸显出企业真诚用心的经营理念。以一个不规则的几何图形作为文字的呈现载体，具有很强的视觉聚拢感，促进了产品的宣传与推广。

▇ RGB=158,155,218 CMYK=45,42,0,0
▇ RGB=182,172,225 CMYK=35,34,0,0
☐ RGB=255,255,255 CMYK=0,0,0,0
▇ RGB=103,94,199 CMYK=72,67,0,0

2.1.2 同类色对比标志的设计技巧——增强画面的层次感与立体感

　　由于同类色的色彩对比效果较弱，颜色运用不当，很容易让画面呈现枯燥与乏味。所以在进行相应的设计时，可以运用不同明纯度颜色之间的对比，或者通过增添阴影的方式，以增强整体的视觉立体感。

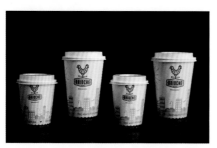

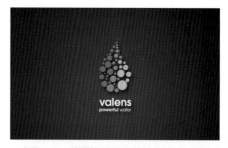

　　这是 Brioche 面包品牌的纸杯包装设计。将标志放在杯子的顶部中间位置，给受众以直接的视觉印象，同时也具有很好的宣传与推广作用。

　　整体以黄色作为主色调，凸显出产品柔软细腻的特点。特别是标志外围深色的运用，在不同颜色不同明纯度的变化中，让整个杯子具有很强的层次立体感。

　　底部插画城市的添加，凸显出其具有浓浓的都市繁忙气息。

　　这是 Valens 能量饮料的品牌标志设计。整个标志由若干大小不一的正圆组合而成，特别是由远及近的设计，让整个标志具有很强的视觉动感，而且也给人以能量不断积聚、蓄势待发的体验，与产品功能相吻合。

　　整体以蓝色作为主色调，在同类色的不断变化中，给受众以很好的视觉体验。特别是深蓝色背景的运用，凸显出企业的稳重成熟。

　　标志底部阴影的添加，让扁平化的标志瞬间立体起来，具有很强的视觉冲击力。

配色方案

双色配色

三色配色

四色配色

同类色对比标志的设计赏析

2.2 邻近色对比

邻近色，是在色相环中相隔30°，色彩相邻近的颜色。由于邻近色之间色相彼此近似，给人以色调统一和谐的视觉体验。

邻近色之间往往是我中有你，你中有我。虽然它们在色相上有差别，但在视觉上比较接近。如果单纯地以色相环中的角度距离作为区分标准，不免显得太过于生硬。

采用邻近色对标志进行设计时，可以灵活地运用。就色彩本身来说，并没有太大的区别，特别是颜色相近的色彩。

特点：

- ◆ 冷暖色调有明显的区分。
- ◆ 整个版面用色既可清新亮丽，也可成熟稳重。
- ◆ 具有明显的色彩明暗对比。
- ◆ 视觉上较为统一协调。

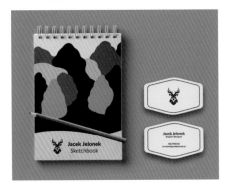

2.2.1 冷暖分明的邻近色标志设计

相对于同类色对比而言，邻近色对比的范围没有大出太多。所以采用邻近色设计的图案，在冷暖色调上有明显的区分，不会出现冷暖色调相互交替的情况。在进行设计时，可以根据产品或者企业的整体特征或者文化精神等，选择合适的色彩范围。

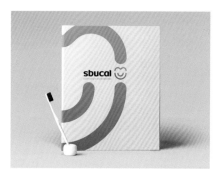

设计理念：这是 sbucal 牙科诊所的宣传画册设计。将牙齿的外轮廓作为标志图案，直接表明了诊所的经营性质，使受众一目了然。

色彩点评：整体以蓝色到青色的渐变色

作为主色调，在邻近色的颜色对比中，凸显出诊所的冷静与稳重。而且大面积冷色调的使用，也很好地降低了患者的疼痛感，具有稳定心神的作用。

🌐 封面图案中适当缺口的设置，让整个画面具有呼吸顺畅之感。而且将标志放在该位置，又增强了整体的细节设计感。

🔵 以白色作为封面的背景主色调，不仅将标志清楚地凸显出来，同时也让整个封面显得张弛有度。

RGB=19,108,168 CMYK=86,56,18,0
RGB=26,171,174 CMYK=74,14,38,0
RGB=255,255,255 CMYK=0,0,0,0

邻近色，是指在色相环内相隔 30° 左右的两种颜色。且两种颜色组合搭配在一起，会对整体画面起到协调统一的作用。

如红、橙、黄以及蓝、绿、紫都分别属于邻近色的范围。

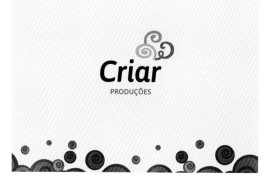

这是巴西 Criar 活动制作公司的品牌标志设计。采用中心型的构图方式，将标志在画面中间位置呈现，具有直观的宣传与推广作用。整体以黄色到橙色的暖调渐变色作为主色调，凸显出企业活动具有的氛围与温度。在标志文字右上角的曲线图案，让单调的文字瞬间饱满起来。底部装饰小元素的添加，增强了画面的视觉稳定性。

RGB=220,74,14 CMYK=17,84,100,0
RGB=254,243,213 CMYK=2,7,21,0

2.2.2 邻近色标志的设计技巧——用颜色表明企业特点

由于邻近色具有明显的冷暖色调之分，使用不同的邻近色，可以凸显出企业具有的特征与个性。所以在使用邻近色进行标志设计时，可以利用这一特点，让受众一看到相应的颜色，就大概知道企业具有的特点，这样非常有利于企业品牌的宣传与推广。

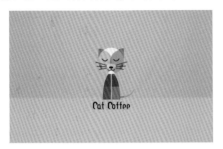

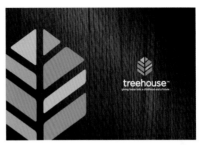

这是 Cat Coffee 咖啡猫品牌的标志设计。将一只面带微笑坐立的卡通猫作为标志图案，直接表明了企业的经营性质。而且不同几何图形的运用，也凸显出企业具有的个性与时尚。

以橙色作为主色调，在邻近色的颜色对比中，给人以温暖舒适的视觉感受，表明了该企业真诚用心的服务态度。

拼接式的背景，增强了标志的视觉层次感，同时也给人以足够的想象与阅读空间。

这是 treehouse 非营利性组织的标志设计。将抽象化的树叶作为标志图案，直接表明了组织的经营方向与性质。而且相对对称的方式，凸显出该组织严谨务实的态度。

以绿色作为主色调，在邻近色的颜色过渡中，一方面丰富了标志的设计感；另一方面也给人以"保护实木，人人有责"的使命感。特别是白色文字的添加，瞬间提升了画面亮度。

以原木作为背景主色调，刚好与标志性质相吻合，同时也增强了标志的稳定性。

配色方案

双色配色

三色配色

四色配色

邻近色对比标志的设计赏析

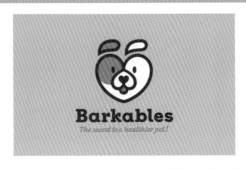

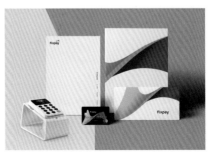

2.3 类似色对比

　　类似色就是相似色，是指在色相环中相隔 60° 的色彩。相对于同类色和邻近色，类似色的对比效果要更明显一些。因为差不多有两个不同的色相，视觉分辨力也更好。

　　虽然类似色的对比效果有所增强，但总的来说，是比较温和、柔静的。所以在使用类似色进行标志设计时，可以根据实际情况，选择合适的色相。

　　特点：

◆　　对比效果有所加强，有较好的视觉分辨力。

◆　　色彩可柔美安静，也可活力四射。

◆　　表现形式多种多样，给人以清晰直观的视觉印象。

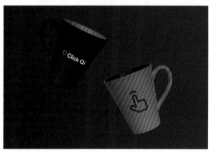

2.3.1　鲜明时尚的类似色图案设计

类似色虽然对比效果不是很强，但如果运用得当，可以给人营造一种色彩鲜明却不失时尚的视觉氛围。特别是在现在这个快速发展的时代，会给人以一定的视觉冲击力，让其有一定的自我空间与自我意识。

设计理念： 这是 Albus bakeries 面包店品牌形象的饮料杯包装设计。将标志以矩形作为呈现的载体，具有很强的视觉聚拢感。而且将字母"A"中的一横，替换为卡通麦穗，直接表明了店铺的经营性质。

色彩点评： 整体以红色和橙色作为主色调，在类似色的对比中，将标志十分醒目地凸显出来，给人以活跃积极的视觉体验。同时在杯身黑、白色经典搭配中，凸显出店铺的独特个性与时尚。

🔵 杯身不同装饰图案的添加，让其具有很强的视觉动感和层次立体感，极具视觉吸引力。

🟤 标志文字周围小文字的添加，丰富了标志的细节设计感，同时将信息进行了直观的传达。

■ RGB=143,17,31　CMYK=47,100,100,19
■ RGB=239,162,48　CMYK=9,45,84,0
■ RGB=0,0,0　CMYK=93,88,89,80

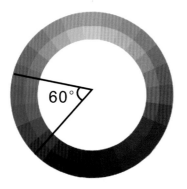

类似色，是指在色环中相隔 60° 左右的颜色。

例如，红和橙、黄和绿等均为类似色。

类似色由于色相对比不强，给人一种舒适、温馨、和谐而不单调的感觉。

这是 voice 语音训练品牌的名片设计。将类似口腔舌头发音的形状作为标志图案，十分形象生动地表明了企业的经营性质。特别是图案中的曲线，给人以说话流畅优美的感觉，凸显出企业训练的成效与专业。以紫色作为背景主色调，在与红色的类似色对比中，给人以时尚、独特的感受。而放在名片中间的文字，对品牌具有积极的宣传与推广作用。

■ RGB=63,39,105　CMYK=91,100,38,2
■ RGB=248,85,66　CMYK=1,80,70,0

2.3.2　类似色对比标志的设计技巧——直接凸显产品特征

颜色可以传达出很多的情感，看似冰冷的色彩，当将其运用在合适的地方就可以营造出不同的情感氛围。所以在运用类似色时，可以通过颜色对比直接凸显产品的特性，进而让受众有一个清晰直观的视觉印象。

这是埃及 WE 电信运营商品牌形象的手机登录界面设计。将标志文字 WE 以手写的形式一笔完成，在弯曲有序的线条中凸显出信号的畅通与流畅。

整体以类似色的渐变作为主色调，在不同颜色的自然过渡中，直接凸显出产品具有的优质特性。而且冷暖色调的协调搭配，给人以别样的视觉美感。

底部将图案适当放大，而且超出画面的部分给人以很强的视觉延展性。

这是 ECOWASH 汽车清洗品牌形象的 T 恤和围裙设计。将由一个椭圆形经过复制旋转得到的图形作为标志图案，而且类似双手张开的外形，直接表明了企业真诚用心的服务态度与文化经营理念。

以蓝色、青色和绿色作为主色调，在类似色的冷调对比中，给人以干净整洁的视觉体验，凸显出企业的经营范围。

环绕在图案周围的标志文字，具有很强的视觉聚拢感，促进了品牌的宣传与推广。

配色方案

双色配色

三色配色

四色配色

类似色对比标志的设计赏析

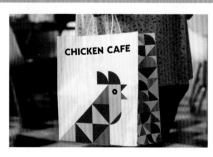

2.4 对比色对比

　　对比色，指在色相环上相距 120° 左右的色彩，如黄与红、绿和紫等。

　　由于对比色具有色彩对比强烈的特性，往往给受众以一定的视觉冲击力。所以在进行设计时，要选择合适的对比色，不然不仅不能够突出效果，反而会让人产生视觉疲劳。此时我们可以在画面中适当添加无彩色的黑、白、灰进行点缀，来缓和画面效果。

特点：

◆　具有较强的视觉冲击力和色彩辨识度。

◆　画面鲜艳明亮，不会显得单调与乏味。

◆　插画效果醒目，引人注意。

◆　为了突出效果，会采用夸张新奇的配色方式。

◆　借助与产品特性相关的色彩，让受众产生情感共鸣。

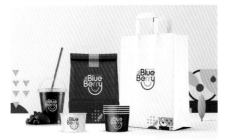
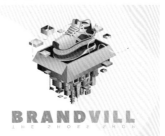

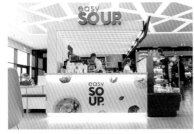
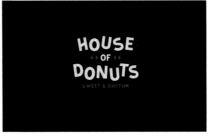

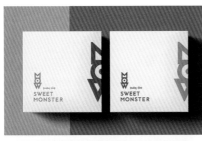

2.4.1 创意十足的对比色标志设计

运用对比色进行图案设计，利用颜色本身就可以给受众以一定的视觉冲击力。但为了让整体具有一定的内涵与深意，在设计时可以增强画面的创意感，让受众在视觉与心理上均与图案产生一定的情感共鸣，进而在脑海中留下深刻印象。

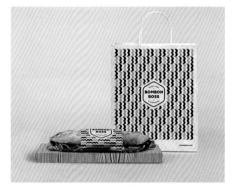

设计理念：这是 Bombon Boss 咖啡连锁店品牌形象的包装设计。将抽象的字母 B 作为原图，然后将其进行有规律的复制，组合成整个包装图案，给人以直观的协调统一美感。

色彩点评：整体以红色和青色作为主色调，在鲜明的颜色对比中，让整个包装显得十分醒目，凸显出店铺独特个性的文化经营理念。而少量黑色的点缀，则增强了整体的稳定性。

🌀 图案中黑、青、红三色的间隔使用，让整个图案富于变化，打破了纯色背景的单调与乏味，创意感十足。

🌀 以一个六边形作为标志呈现的载体，具有很强的视觉聚拢感，极大地促进了品牌的宣传与推广。

■ RGB=84,193,214 CMYK=63,7,20,0

■ RGB=196,40,43 CMYK=29,96,91,0

■ RGB=6,6,14 CMYK=92,89,81,74

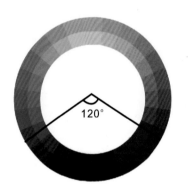

当两种或两种以上色相之间的色彩处于色相环相隔大于 120°、小于 150° 的范围时，属于对比色关系。

如橙与紫、红与蓝等色组，对比色给人一种强烈、明快、醒目、具有冲击力的感觉，容易引起视觉疲劳和精神亢奋。

这是 Vanilla Milano 冰激凌店品牌形象的包装设计。将标志文字的首字母"V"设计成冰激凌筒的外形，而且底部以冰激凌的外观轮廓作为呈现载体，以极具创意的方式直接表明了企业的经营性质与范围。以香槟黄作为主色调，凸显出产品口感的细腻与柔滑。而少量红色的点缀，在鲜明的对比中，给人以另类的时尚与美感。以规则的花瓣形作为轮廓，极具视觉吸引力。

■ RGB=244,215,135 CMYK=8,19,53,0

■ RGB=117,9,24 CMYK=51,100,100,33

2.4.2　对比色标志的设计技巧——增强视觉冲击力

对比色本身就具有较强的对比特性，运用得当可以让画面呈现很强的视觉冲击力。所以在运用对比色进行图案设计时，可以运用这一特性，吸引更多受众的注意力，加大产品的宣传力度。

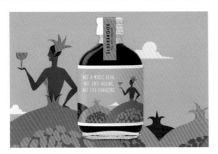

这是 Elderbrook 饮料品牌的包装设计。将由石榴构成的卡通人物作为包装图案，独特的造型姿势，让包装具有很强的视觉吸引力，而且也直接表明了产品的口味。

以青色作为包装的背景主色调，在与红色的鲜明对比中，给人以很强的视觉冲击力。而且少量白色的点缀，瞬间提升了画面的亮度。

在瓶盖部位的竖排标志文字，在红色矩形的衬托下十分醒目，具有很好的宣传效果。

这是 Arrels 炫彩鞋子品牌的包装设计。将整个鞋盒划分为不规则的几块，在随意的变化中，凸显出产品具有的个性与时尚。

整个鞋盒以白色作为主色调，一方面将其他颜色十分醒目地凸显出来；另一方面很好地缓解了视觉疲劳。而且在鲜明的颜色对比中，可以给人以直接的视觉冲击力。

在白色位置展示的标志文字，将信息进行直接的传达，十分醒目。而且周围空白面积的设置，给受众留下了广阔的阅读和想象空间。

配色方案

双色配色	三色配色	四色配色

对比色对比标志的设计赏析

2.5 互补色对比

　　互补色，是指在色相环中相隔 180° 左右的色彩。色彩中的互补色有红色与青色，紫色与黄色，绿色与品红色。当两种互补色并列时，会引起强烈的对比色觉，营造出红的更红、绿的更绿的视觉感受。

　　互补色之间的相互搭配，可以给人以积极、跳跃的视觉感受。但如果颜色搭配不当，会让画面整体之间的颜色跳跃过大。

　　所以在运用互补色进行设计时，可以根据不同行业的要求，以及规范制度进行相应的颜色搭配。

　　特点：

- ◆　互补色既相互对立，又相互依存。
- ◆　具有极强的视觉刺激感。
- ◆　具有明显的冷暖色彩特征。
- ◆　具有强烈的视觉吸引力。
- ◆　能够凸显产品的特征与个性。

2.5.1 对比鲜明的互补色标志设计

互补色是对比最为强烈的色彩搭配方式，运用得当，会让整个画面呈现意想不到的效果。所以在运用互补色对标志进行设计时，可以最大限度地刺激受众注意力，达到宣传与推广的良好效果。

设计理念：这是 Forrobodó 艺术在线商店的站牌广告设计。将由各种不规则摆放的植物以及昆虫作为背景，直接表明了商店的经营性质，而且也给人以自然、艺术的视觉感受。

色彩点评：整体以红色作为背景主色调，给人以个性时尚的视觉体验。而且在与青色的颜色互补中，让整个广告画面具有强烈的视觉冲击力。而少量深色的点缀，则增强了整体的稳定性。

以一个不规则的图形作为标志文字展现的载体，将受众注意力全部集中于此，极大地促进了品牌的宣传与推广。

广告中几只飞舞的蝴蝶营造出轻松、愉悦的视觉体验。广告凸显出了商店十分注重受众的购物体验。

RGB=236,28,64 CMYK=7,95,68,0

RGB=76,184,171 CMYK=67,8,41,0

RGB=127,39,99 CMYK=62,97,43,4

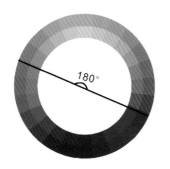

在色相环中相差 180° 度左右为互补色。这样的色彩搭配可以产生最强烈的刺激作用，对人的视觉具有最强的吸引力。

其效果最强烈、刺激，属于最强对比。如红与绿，黄与紫，蓝与橙。

这是 THEBIGEYES 品牌形象的包装设计。将插画形式的眼睛作为标志图案，刚好与品牌形象相吻合，具有很好的宣传与推广效果。整个包装以青色作为主色调，凸显出品牌具有的格调与时尚。而且少量橙色的添加，在互补色的鲜明对比中，打破了纯色的单调与乏味。而少量深色的点缀，则增强了整体的稳定性。

RGB=166,208,198 CMYK=41,8,27,0

RGB=249,116,11 CMYK=0,68,92,0

2.5.2 互补色标志的设计技巧——增强视觉吸引力

由于互补色具有很强的对比效果，可以给受众带去强烈的视觉刺激，所以非常有利于增强受众的视觉吸引力。因此在进行标志设计时，就可以很好地利用这一点，将产品的宣传与推广效果发挥到最大。

这是 Molino 饮食品牌的饮料杯设计。将插画形式的卡通风车作为标志图案，在炎炎夏日给受众带去一丝清凉，具有很强的创意感与趣味性。

整体以白色作为杯身主色调，将标志十分醒目地凸显出来。特别是红色和绿色、蓝色和黄色的互补色对比，为单调的背景增添了些许的活力与动感。

图案旁边主次分明的标志，将信息进行了直接的传达，具有宣传效果。

这是 Kindo 高档儿童服装品牌的包装盒设计。将由不同形状和大小的几何图形作为装饰图案，看似随意的摆放，却给人以满满的童趣与欢快质感。

整个包装盒以白色作为背景主色调，将版面内容清楚明了地凸显出来。而且在不同颜色的互补色对比中，让整个包装盒极具视觉吸引力。少量深色的点缀，很好地稳定了效果。

在包装盒中间部位呈现的标志，对品牌具有积极的宣传作用。

配色方案

双色配色

三色配色

四色配色

互补色对比标志的设计赏析

第3章 标志与企业形象设计的基础色

　　图案设计的基础色分为：红、橙、黄、绿、青、蓝、紫加上黑、白、灰。每一种色彩都有着属于自己的特点，给人的感觉也都是不相同的。有的会让人兴奋，有的会让人忧伤，有的会让人感到充满活力，还有的则会让人感到神秘莫测。

◆ 色彩有冷暖之分，冷色给人以凉爽、寒冷、清透的感觉；而暖色则给人以阳光、温暖、兴奋的感觉。

◆ 黑、白、灰是天生的调和色，可以让海报更稳定。

◆ 色相、明度、纯度被称为色彩的三大属性。

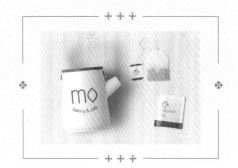

3.1 红

3.1.1 认识红色

红色：璀璨夺目，象征幸福，是一种很容易引起人们关注的颜色。在色相、明度、纯度等不同的情况下，对于传递出的信息与要表达的意义也会发生改变。

色彩情感：祥和、吉庆、张扬、热烈、热闹、热情、奔放、激情、豪情、浮躁、危害、惊骇、警惕、间歇。

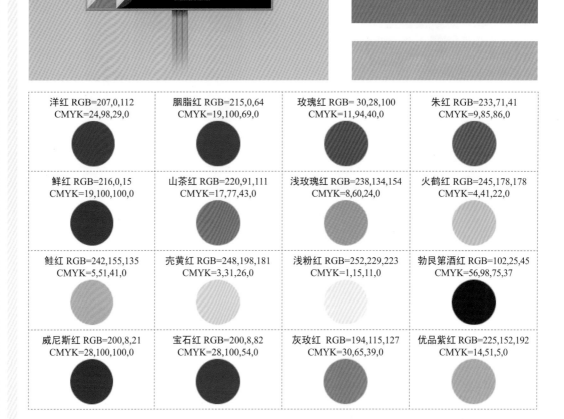

洋红 RGB=207,0,112 CMYK=24,98,29,0	胭脂红 RGB=215,0,64 CMYK=19,100,69,0	玫瑰红 RGB= 30,28,100 CMYK=11,94,40,0	朱红 RGB=233,71,41 CMYK=9,85,86,0
鲜红 RGB=216,0,15 CMYK=19,100,100,0	山茶红 RGB=220,91,111 CMYK=17,77,43,0	浅玫瑰红 RGB=238,134,154 CMYK=8,60,24,0	火鹤红 RGB=245,178,178 CMYK=4,41,22,0
鲑红 RGB=242,155,135 CMYK=5,51,41,0	壳黄红 RGB=248,198,181 CMYK=3,31,26,0	浅粉红 RGB=252,229,223 CMYK=1,15,11,0	勃艮第酒红 RGB=102,25,45 CMYK=56,98,75,37
威尼斯红 RGB=200,8,21 CMYK=28,100,100,0	宝石红 RGB=200,8,82 CMYK=28,100,54,0	灰玫红 RGB=194,115,127 CMYK=30,65,39,0	优品紫红 RGB=225,152,192 CMYK=14,51,5,0

3.1.2 洋红 & 胭脂红

① 这是 Thai Food 泰国菜餐厅的杯子设计。将经过特殊设计的标志在杯身中直接呈现，给人以直观醒目的视觉感受。

② 洋红色既有红色本身的特点，又能给人以愉快、活力的感觉，营造出鲜明的色彩画面。而且在深紫色的衬托下，显得十分醒目。

③ 杯子顶部边缘位置一些简笔画餐具的添加，在随意的摆放中，增添了些许活力，同时也打破了白色杯子的单调与乏味。

① 这是脸谱网 Hack for Good 的视觉识别设计。以竖大拇指为外轮廓，将标志文字巧妙地进行显示。而且在其他小图案的装饰下，极具趣味性与创意感。

② 胭脂红与正红色相比，其纯度稍低，却给人一种典雅、优美的视觉效果。而且在与少面积蓝色的对比中，将其凸显出来。

③ 在深蓝色背景的衬托下，在画面中间的图案十分醒目。

3.1.3 玫瑰红 & 朱红

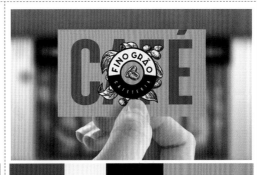

① 这是偏女性化的俄罗斯 KROSHKI 咖啡馆标志设计。将标志文字直接放在画面中间位置，给受众以直观醒目的视觉印象。

② 玫瑰红比洋红色饱和度更高，虽然少了洋红色的亮丽，但可以给人优雅、柔美的视觉印象，刚好与品牌的人群定位相吻合。

③ 上方小文字的装饰，丰富了标志整体的细节效果，使其不至于显得过于空荡。

① 这是 Fino Grao 咖啡店品牌的名片设计。以圆环作为标志文字呈现的载体，具有很强的视觉聚拢效果。

② 鲜红色是红色系中最亮丽的颜色，在与白色、黑色的对比中，将标志清晰直观地展现在受众面前。

③ 圆环后面的咖啡豆植物，既丰富了名片的细节效果，也表明了店铺的经营性质。

3.1.4　鲜红 & 山茶红

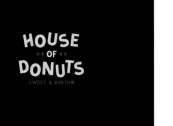

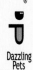

① 这是 House of Donuts 甜甜圈品牌形象的标志设计。将标志文字在画面中间进行直接的呈现，使受众一目了然。

② 朱红色介于橙色和红色之间，视觉效果上呈现醒目、亮眼的感觉。在黑色背景的衬托下显得十分醒目。

③ 不规则摆放的文字，为画面增添了活力与动感，同时也与品牌产品格调相吻合，凸显出甜品可以给人带来快乐的视觉感受。

① 这是 Dazzling Pets 宠物商店品牌的标志设计。将抽象化的宠物作为标志图案，虽然简单，但直接表明了企业的经营性质。

② 山茶色是一种纯度较高但明度较低的粉色。一般给人以柔和、亲切的视觉效果。但在该设计中，在黑色描边的衬托下，凸显出宠物的可爱与好动。

③ 图案下方的标志文字，对品牌进行了简单的说明，同时也增强了整个标志的完整性。

3.1.5　浅玫瑰红 & 火鹤红

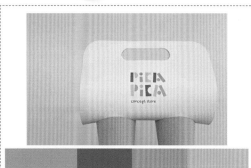

① 这是儿童概念商店 Pica Pica 品牌咖啡的外带包装设计。将经过设计的标志文字在外包装上直接呈现，具有积极性宣传效果。

② 浅玫瑰红色是紫红色中带有深粉色的颜色，能够展现出温馨、活泼的视觉效果。而且在其他颜色的配合下，凸显出儿童好动的特性。

③ 标志文字下方小文字的添加，对产品进行了简单的说明，同时增强了细节效果。

① 这是捷克 Ruchki & Nozhki 修甲店品牌的标志设计。将指甲外形作为标志的呈现载体，具有很强的创意感与趣味性。

② 火鹤红是红色系中明度较高的粉色，给人一种温馨、平稳的感觉。将其作为修甲店的主色调，凸显出女性的柔美和韵味。

③ 将标志的缩写字母放在图形中间位置，十分醒目。而周围的环形文字，则进行了简单的说明。

3.1.6　鲑红 & 壳黄红

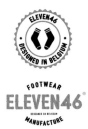

① 这是 Eleven46 袜子品牌形象标志设计。将简笔袜子在圆环内部呈现,直接表明了企业的经营性质,给人以直观的视觉印象。

② 鲑红是一种纯度较低的红色,会给人一种时尚、沉稳的视觉感。而且在与小面积黑色的对比中,使其十分醒目。

③ 图案下方的标志文字,具有积极的宣传效果。而以环形呈现的小文字,则对产品进行了简单的解释与说明。

① 这是 Sofisticada 护肤品牌视觉形象的名片设计。将经过设计的标志首字母缩写文字在名片背景上直接展现,十分醒目。

② 壳黄红与鲑红接近,但壳黄红的明度比鲑红高,给人的感觉会则更温和、舒适、柔软一些。

③ 采用切割的方式,将名片一分为二。而且在颜色不同明纯度的变化中,让其具有一定的层次感。

3.1.7　浅粉红 & 勃艮第酒红

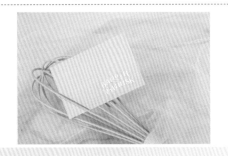

① 这是 Balloon & Whisk 烘焙食品店品牌的名片设计。将金色的标志文字在名片的右下角呈现,给受众以直观的视觉印象。

② 浅粉红色的纯度非常低,是一种梦幻的色彩,给人一种温馨、甜美的视觉效果,刚好与店铺的经营性质相吻合,凸显出食品的美味与健康。

③ 名片中大面积留白的运用,以简洁的方式为受众提供了广阔的想象空间。

① 这是 Albus bakeries 面包店品牌形象的标志设计。将标志缩写首字母 A 的一横,替换为简笔的麦穗。既增强了标志的细节设计感,同时也表明了店铺的经营性质。

② 勃艮第酒红是浓郁的暗红色,明度较低,容易让人感受到浓郁、丝滑和力量,同时凸显出企业对质量的保证。

③ 粗细不一的标志文字,在变化中对品牌具有积极的宣传与推广作用。

3.1.8 威尼斯红 & 宝石红

❶ 这是 Sushi World 寿司餐厅品牌形象的标志设计。将日本的标准娃娃作为标志图案，而且浅浅的微笑，凸显出店铺竭诚为受众服务的真诚态度。

❷ 明度较高的威尼斯红的运用，为纯黑色的标志增添了活跃与动感。特别是红色的小心形，让受众顿时心情愉悦，烦恼一扫而光。

❸ 灵活的标志文字，在大小不同的变换中，对品牌具有积极的宣传作用。

❶ 这是 Everyday Trippin 街头时尚品牌的名片设计。将独具个性的标志文字，以倾斜的方式进行呈现，创意感十足。

❷ 明纯度较高的宝石红色，给人一种时尚、活跃的视觉效果。而且在黑色背景的衬托下，将品牌特色凸显得淋漓尽致。

❸ 将矩形去掉一角作为名片呈现载体，以打破传统的方式来彰显个性。使人印象深刻，具有很强的推广效果。

3.1.9 灰玫红 & 优品紫红

❶ 这是设计师 Kristina Mendigo 的妈妈餐厅标志设计。将双手捧饭的妈妈作为标志图案，以和蔼可亲的形象，营造回家吃饭的视觉感受，给人以浓浓的家的温馨之感。

❷ 明度较低的灰玫红，给人一种安静、典雅的视觉效果。在不同明纯度的变化中，提升了标志的层次立体感。

❸ 简单的标志文字，直接表明店铺的经营性质，同时小文字的运用，丰富了细节设计感。

❶ 这是一款电视台的标志设计。将以电视外轮廓的小鸟作为标志图案，具有很强的创意感与趣味性。

❷ 明纯度较为适中的优品紫红，多给人以清亮、前卫的视觉感受。将其作为文字背景颜色，十分醒目地表明了企业性质。

❸ 简单的标题文字，以叠字的方式加深印象。同时不同明纯度蓝色渐变的运用，让标志具有一定的层次感和立体感。

3.2 橙

3.2.1 认识橙色

　　橙色：橙色是暖色系中最和煦的一种颜色，让人联想到金秋时丰收的喜悦、律动时的活力。偏暗一点会让人有一种安稳的感觉，大多数的食物都是橙色系的，故而橙色也多用于食品、快餐等行业。

　　色彩情感：饱满、明快、温暖、祥和、喜悦、活力、动感、安定、朦胧、老旧、抵御。

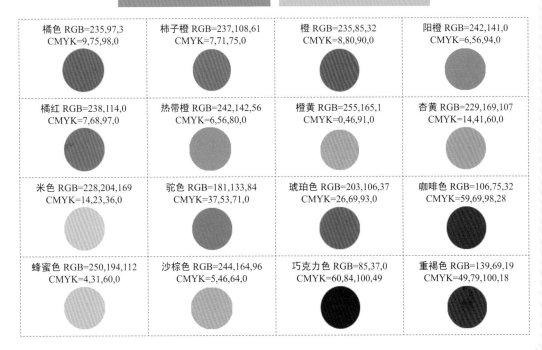

橘色 RGB=235,97,3
CMYK=9,75,98,0

柿子橙 RGB=237,108,61
CMYK=7,71,75,0

橙 RGB=235,85,32
CMYK=8,80,90,0

阳橙 RGB=242,141,0
CMYK=6,56,94,0

橘红 RGB=238,114,0
CMYK=7,68,97,0

热带橙 RGB=242,142,56
CMYK=6,56,80,0

橙黄 RGB=255,165,1
CMYK=0,46,91,0

杏黄 RGB=229,169,107
CMYK=14,41,60,0

米色 RGB=228,204,169
CMYK=14,23,36,0

驼色 RGB=181,133,84
CMYK=37,53,71,0

琥珀色 RGB=203,106,37
CMYK=26,69,93,0

咖啡色 RGB=106,75,32
CMYK=59,69,98,28

蜂蜜色 RGB=250,194,112
CMYK=4,31,60,0

沙棕色 RGB=244,164,96
CMYK=5,46,64,0

巧克力色 RGB=85,37,0
CMYK=60,84,100,49

重褐色 RGB=139,69,19
CMYK=49,79,100,18

3.2.2 橘色 & 柿子橙

TALENTHOUSE
HR ADVISORY

① 这是 Talent House 人力咨询公司品牌的标志设计。将多个正圆形连接在一起，组合成一个类似树形的图案。以此象征该企业团结一致，竭诚为受众服务的经营理念。

② 橘色的色彩饱和度较低，且橘色相比橙色有一定的内敛感，具有积极、活跃的意义。

③ 在图案下方的标志文字，对品牌具有积极的宣传作用，而底部的小文字，则进行了相应的说明。

① 这是巴西 Criar 活动制作公司品牌的标志设计。右上角以不同曲线构成的祥云图案，在与文字直线的对比中，让标志变得张弛有度。

② 柿子橙是一种亮度较低的橙色，与橘色相比更温和些，又不失醒目感，而且在渐变过渡中，具有强烈的视觉冲击力。

③ 黑色的标志文字，不仅对品牌具有积极的宣传效果，同时也凸显出企业的成熟与稳重。

3.2.3 橙 & 阳橙

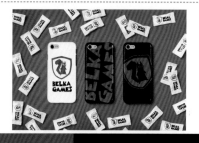

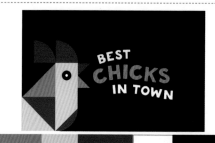

① 这是 BELKA GAMES 移动设备游戏的手机壳设计。采用满版式的构图方式，将标志文字充满整个手机壳。而超出的部分，则具有很强的视觉延展性。

② 明纯度都较高的橙色，会给人积极向上的视觉感受。在黑色背景的衬托下，显得十分醒目，极具宣传效果。

③ 文字周围的空白部分，让整个设计具有呼吸顺畅之感。

① 这是 Chicken Cafe 炸鸡汉堡快餐店的品牌标志设计。将由几何图形组成的公鸡作为标志图案，直接表明了店铺的经营性质。

② 色彩饱和度较低的阳橙色，给人以柔和、温暖的感觉。将其作为标志主色调，极大地刺激了受众的味蕾。

③ 右侧不规则摆放的文字，好像从公鸡嘴里出来的一样。而且大小不同字号的运用，让整个标志充满动感与活力。

3.2.4 橘红 & 热带橙

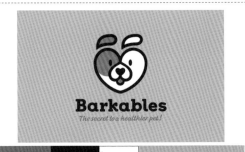

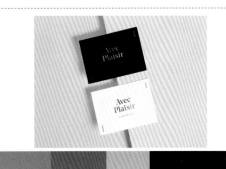

① 这是 Barkables 狗狗服务品牌的标志设计。将由大小不同的心形组成的卡通小狗作为标志图案，直接表明了企业经营性质。而且心形的运用，也凸显出品牌真诚的态度。

② 明纯度适中的橘红色，给人以活泼、积极的视觉感受。图案中该种颜色的运用，让标志图案具有一定的视觉层次感。

③ 图案下方简单的文字，对品牌具有积极的宣传效果，同时具有一定的说明性作用。

① 这是女性化的 Avec Plaisir 甜品店品牌形象名片设计。将标志文字以双排的形式进行呈现，既对品牌起到良好的宣传作用，也让名片不会显得过于空荡。

② 纯度稍低的热带橙，给人以健康、热情的感觉。同时渐变色的运用，刚好与品牌的人群范围的特性相吻合。

③ 名片周围小文字的装饰，瞬间增强了整体的细节设计感。

3.2.5 橙黄 & 杏黄

litterbox.com

① 这是 Litterbox 猫砂品牌的标志设计。将字母 b 的下半部分与猫的外形轮廓相结合，以正负形的方式直接表明了店铺的经营性质，极具创意感与趣味性。

② 明纯度适中的橙黄色，给人以积极、明亮的视觉体验。同时在不同明纯度的对比中，让整个标志极具层次感。

③ 右侧以竖排呈现的小文字，既丰富了标志的细节效果，同时将信息进行直接的传达。

① 这是怪物牛奶 (Monster Milk) 品牌的街头广告设计。将以怪物为载体的标志文字在右上角呈现，对品牌具有积极的宣传效果。

② 纯度偏低的杏黄色，多给人以柔和、恬静的感觉。将其作为广告主色调，凸显出产品的柔和与安全。

③ 将体形巨大、开怀大笑的怪兽作为展示主图，极具视觉吸引力，而且超出画面的部分具有很强的视觉延展性。

51

3.2.6 米色 & 驼色

① 这是巴西 Sweez 甜品店品牌的名片设计。将造型独特的人物作为标志图案，下方的手写文字，在随意之中又起到了积极的宣传作用。

② 明纯度适中的米色，由于其具有明亮、舒适的色彩特征，即使大面积使用也不会使人产生厌烦的感觉。

③ 标志作为大小不同圆形的装饰，丰富了设计的细节效果，使其富有变化。

① 这是墨尔本 Waffee 华夫饼和咖啡品牌形象的杯子设计。将华夫饼的外形作为文字呈现的载体，创意感十足。

② 驼色接近于沙棕色，明度较低，给人以稳定、温暖的感觉。特别是在白色的衬托下，让整体变得通透明亮。

③ 独具个性的标志文字，以独特的构造方式，为单调的杯子增添了细节设计感。

3.2.7 琥珀色 & 咖啡色

① 这是 Green Cuisine 素食餐厅品牌的标志设计。以菱形作为文字展现的限定范围，让整个标志具有很强的视觉聚拢感。

② 以琥珀色作为主色调，由于其介于黄色和咖啡色之间，多给人一种清洁光亮的视觉效果。

③ 标志后方绿色植物的陪衬，凸显出餐厅注重食品的安全与健康。而且简单的文字，对品牌具有积极的宣传效果。

① 这是 Over the Stone 冰激凌品牌形象的标志设计。极具线条感的标志文字，在曲折之间尽显夏日的活力与激情。特别是造型独特的冰激凌，直接表明了经营性质。

② 明度较低的咖啡色椭圆，由于其具有较"重"的视觉感，既将标志清楚地凸显出来，同时也给人以沉稳、时尚的视觉感。

③ 标志周围形态各异、尽情舞动的人物，凸显出产品带给人的愉悦与活力。

3.2.8 蜂蜜色 & 沙棕色

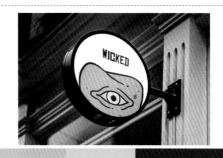

① 这是 Violette 巧克力品牌形象的名片设计。将造型独特的人物作为标志图案，具有很强的视觉吸引力。而且下方的标志文字，则对品牌起到积极的宣传作用。

② 蜂蜜色的明纯度都较低，多给人以柔和的视觉感受。将其作为主色调，凸显出产品的丝滑与健康。

③ 少量手写字体的运用，在软硬对比中为标志增添了些许韵味。

① 这是风格另类的 Wicked 现代咖啡馆店铺门牌设计。将造型独特的眼睛作为标志图案，极具创意感与吸引力，使人印象深刻。

② 明纯度较低的沙棕色，具有稳定、低调的色彩特征，容易给人以温和的视觉效果，刚好与店铺的经营性质相吻合。

③ 在图案上方的标志文字，与图案相得益彰，凸显出现代的时尚与个性，同时具有很好的宣传与推广效果。

3.2.9 巧克力色 & 重褐色

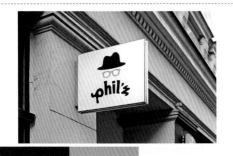

① 这是 Phil'z 咖啡店品牌形象重塑的店铺门牌设计。将简笔画的帽子和眼睛作为标志图案，看似简单的设计，却给人栩栩如生的完整立体感。

② 巧克力色是一种棕色，但其本身纯度较低，在视觉上容易让人产生浓郁和厚重的感觉。而少量黄色的点缀，让标志瞬间鲜活起来。

③ 适当弯曲的标志文字，与图案相呼应，对品牌具有积极的宣传效果。

① 这是 Backers 烘焙店视觉形象的标志设计。将标志文字首字母设计成与麦穗相结合的图案，极具创意感，同时也直接表明了店铺的经营性质。

② 重褐色比巧克力色的明纯度较低，将其作为主色调，凸显出企业成熟稳重的文化经营理念。

③ 主次分明的标志文字，为整个标志增添了细节设计感。

3.3 黄

3.3.1 认识黄色

黄色：黄色是一种常见的色彩，可以使人联想到阳光。由于明亮度、纯度，甚至与之搭配颜色的不同，其所向人们传递的感受也会发生改变。

色彩情感：富贵、明快、阳光、温暖、灿烂、美妙、幽默、辉煌、平庸、色情、轻浮。

黄 RGB=255,255,0 CMYK=10,0,83,0	铬黄 RGB=253,208,0 CMYK=6,23,89,0	金 RGB=255,215,0 CMYK=5,19,88,0	香蕉黄 RGB=255,235,85 CMYK=6,8,72,0
鲜黄 RGB=255,234,0 CMYK=7,7,87,0	月光黄 RGB=155,244,99 CMYK=7,2,68,0	柠檬黄 RGB=240,255,0 CMYK=17,0,84,0	万寿菊黄 RGB=247,171,0 CMYK=5,42,92,0
香槟黄 RGB=255,248,177 CMYK=4,3,40,0	奶黄 RGB=255,234,180 CMYK=2,11,35,0	土著黄 RGB=186,168,52 CMYK=36,33,89,0	黄褐 RGB=196,143,0 CMYK=31,48,100,0
卡其黄 RGB=176,136,39 CMYK=40,50,96,0	含羞草黄 RGB=237,212,67 CMYK=14,18,79,0	芥末黄 RGB=214,197,96 CMYK=23,22,70,0	灰菊黄 RGB=227,220,161 CMYK=16,12,44,0

3.3.2　黄 & 铬黄

① 这是一款金融担保公司品牌的标志设计。将鼎和指纹相结合作为图案，给人以一言九鼎的视觉感受，凸显出公司十分注重诚信的文化经营理念。

② 明纯度较高的黄色，给人以明快、跃动的感觉，同时在红色背景的衬托下，十分引人注目。

③ 简单线条装饰，在曲与直的对比中，具有很好的宣传与推广作用。

① 这是 PIZZA RIA 比萨店品牌形象的外带包装盒设计。将独具个性的简笔画人物作为图案，在与下方文字相结合之下，让整个标志极具视觉吸引力。

② 明纯度较高的铬黄，一般给人以积极、活跃的视觉感受。同时在少量红色的点缀下，营造出别具一格的视觉氛围。

③ 以邮票外观作为标志的呈现载体，极具创意感与趣味性。

3.3.3　金 & 香蕉黄

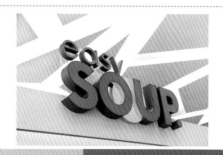

① 这是 NSYA 纽约航天联盟品牌的衣服设计。以正圆形作为标志呈现的载体，将受众注意力全部集中于此，具有积极的宣传与推广效果。

② 金色多给人以收获、充满能量的视觉感受。将其作为主色调，凸显出品牌的质量与属性，而少量黑色的点缀，则增添了稳定感。

③ 在袖口部位以竖排呈现的文字，为干净的衣服增添了细节效果。

① 这是 EASY SOUP 健康快餐连锁店的标志设计。将标志以不同大小的字号进行呈现，在变化之中给人以视觉缓冲感。

② 具有稳定效果的香蕉黄，给人以稳定、温暖的感受。在与绿色的对比中，让整个标志充满活力，同时也凸显出企业注重食品安全与健康的文化经营理念。

③ 标志中正圆的添加，让其具有很强的视觉聚拢感，极具宣传效果。

3.3.4　鲜黄 & 月光黄

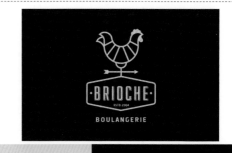

❶ 这是 Mash Creative 咖啡识别系统的标志设计。以正圆作为标志呈现的载体，将受众注意力全部集中于此，具有积极的宣传效果。

❷ 色彩饱和度较高鲜黄，给人以鲜活、亮眼的感觉。凸显出该企业充满活力的文化氛围，少量黑色的点缀，则增强了稳定性。

❸ 曲折分明的标志文字，极具视觉冲击力。而且超出整个正圆的部分，则表明了企业不拘一格的独特个性。

❶ 这是 Brioche 面包品牌形象的标志设计。将牛角包与公鸡外形相结合作为标志图案，极具创意感，同时表明了店铺经营性质。

❷ 明度高但饱和度低的月光黄，给人以淡雅的感受。同时从侧面凸显出店铺十分注重食品安全问题。

❸ 以六边形作为文字呈现的载体，具有很强的视觉聚拢感。特别是箭头的添加，直接为受众指明了店铺所在方位。

3.3.5　柠檬黄 & 万寿菊黄

❶ 这是 X-coffee 新式咖啡厅品牌形象的门头牌设计。将标志文字中的 X，以四个抽象的咖啡豆组合在一起，极具创意感与趣味性。

❷ 偏绿的柠檬黄，多给人以鲜活、健康的感觉。将其作为主色调，直接凸显出店铺注重食品安全的文化经营理念。

❸ 图案下方简单的文字，直接表明经营性质。而且深色背景的运用，使标志十分醒目，具有很好的宣传与推广效果。

❶ 这是 Crave Burger 汉堡快餐品牌的标志设计。将标志文字的首字母 C 与简笔画的汉堡结合，放在画面中间位置，以正负形的方式直接表明了店铺的经营性质。

❷ 饱和度较高的万寿菊黄，具有热烈、饱满的色彩特征，将其作为主色调，极大程度地刺激了受众的味蕾。

❸ 以正圆作为文字呈现的载体，同时文字也以环形进行呈现，具有很强的视觉吸引力。

3.3.6　香槟黄 & 奶黄

① 这是一款儿童娱乐项目的标志设计。将倾斜飞升的简笔画气球作为标志图案，直接表明了项目的主要目的。

② 色泽轻柔的香槟黄，可以给人以温馨、大方的感受，凸显出该活动注重儿童安全问题。而其他鲜艳色彩的运用，则凸显出儿童的活跃与好动。

③ 以上下对称弧形呈现的标志文字，在与图案的配合下，让整体极具童趣风格。

① 这是 Benell 面包店品牌形象的名片设计。将手写的标志文字在名片中间位置呈现，极具视觉聚拢感。

② 以明度较高的奶黄色作为背景主色调，在与黑色的对比中，将品牌进行直接的宣传与推广。

③ 标志文字下方直线的添加，丰富了其设计细节感。而小文字的运用，则进行了简单的解释与说明。

3.3.7　土著黄 & 黄褐

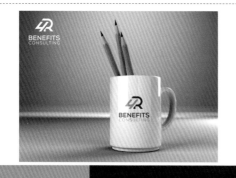

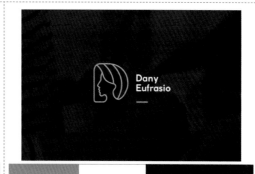

① 这是 4R Benefits Consulting 现代品牌形象的杯子设计。将数字 4 与字母 R 以正负形的方式相结合作为标志图案，极具创意感与趣味性。

② 土著黄的纯度较低，给人以温柔、典雅的感受。同时少面积深色的运用，让画面具有别样的时尚感。

③ 图案下方的标志文字，以不同的颜色来呈现，让整体具有一定的视觉层次感。

① 这是 Dany Eufrasio 美发沙龙品牌形象的标志设计。将由简单曲线勾勒而成的女性头像作为标志图案，直接表明了企业的经营性质，十分醒目。

② 明度适中但纯度较低的黄褐色，给人一种稳重、成熟的感觉。将其作为主色调，凸显出企业的服务质量与态度。

③ 背景中若隐若现的剪发用具，对标志进行了进一步说明，同时丰富了整体的细节效果。

3.3.8　卡其黄 & 含羞草黄

① 这是韩国在线烹饪服务 Public Kitchen 品牌的手提袋设计。将烹饪用品抽象化，以简单的线条来呈现，直接表明了企业的经营性质，而且也凸显出设计的简约之美。

② 看起来有些像土地的卡其黄色，多给人以稳定、亲切的感觉。将其作为手提袋的主色调，凸显出该服务带给人的快乐。

③ 将标志文字与矩形为呈现载体，在图案右侧呈现，对品牌起到了积极的宣传作用。

① 这是 Villa Roma 比萨的包装盒设计。将正在吃比萨的卡通人物作为标志图案，一方面直接表明了企业的经营性质，另一方面也极大地刺激了受众的味蕾。

② 极具大自然气息的含羞草黄，给人以静谧、愉悦的感受，同时也凸显出产品的安全。

③ 以邮票的外观作为标志呈现载体，极具创意感。而且标志周围大面积的留白，为受众营造了一个很好的阅读环境。

3.3.9　芥末黄 & 灰菊黄

① 这是比利时 Twee 设计机构的名片设计。将标志文字在名片中间位置直接呈现，具有积极的宣传作用。而下方的标志图案则丰富了整体的细节效果。

② 偏绿的芥末黄，以其稍低的纯度，给人以温和、柔美的视觉感。在深青色背景的衬托下，显得十分引人注目。

③ 背景中明度较低且形态各异的动物，直接表明了该机构的主要业务。

① 这是 Lugard 糖果品牌视觉形象的包装盒设计。将多彩的标志直接在包装盒的右上角呈现，对品牌有很好的宣传作用。

② 灰菊黄一般给人以沉稳的感受，将其作为标志背景的主色调，中和了糖果的活跃气氛，让整体趋于稳定。

③ 以糖果的外形作为标志呈现的载体，一方面直接表明了店铺的经营性质；另一方面具有良好的视觉聚拢效果。

3.4 绿

3.4.1 认识绿色

　　绿色：绿色既不属于暖色系也不属于冷色系，它在所有色彩中居中。它象征着希望、生命。绿色是稳定的，它可以让人们放松心情，缓解视力疲劳。

　　色彩情感：希望、和平、生命、环保、柔顺、温和、优美、抒情、永远、青春、新鲜、生长、沉重、晦暗。

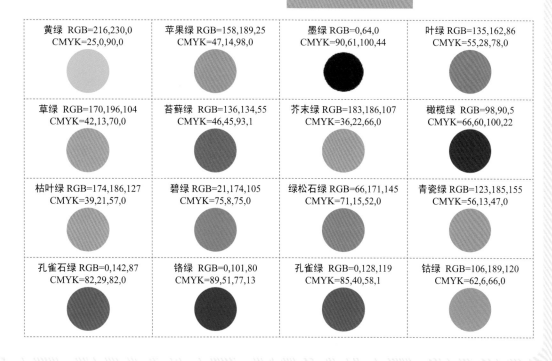

黄绿 RGB=216,230,0 CMYK=25,0,90,0	苹果绿 RGB=158,189,25 CMYK=47,14,98,0	墨绿 RGB=0,64,0 CMYK=90,61,100,44	叶绿 RGB=135,162,86 CMYK=55,28,78,0
草绿 RGB=170,196,104 CMYK=42,13,70,0	苔藓绿 RGB=136,134,55 CMYK=46,45,93,1	芥末绿 RGB=183,186,107 CMYK=36,22,66,0	橄榄绿 RGB=98,90,5 CMYK=66,60,100,22
枯叶绿 RGB=174,186,127 CMYK=39,21,57,0	碧绿 RGB=21,174,105 CMYK=75,8,75,0	绿松石绿 RGB=66,171,145 CMYK=71,15,52,0	青瓷绿 RGB=123,185,155 CMYK=56,13,47,0
孔雀石绿 RGB=0,142,87 CMYK=82,29,82,0	铬绿 RGB=0,101,80 CMYK=89,51,77,13	孔雀绿 RGB=0,128,119 CMYK=85,40,58,1	钴绿 RGB=106,189,120 CMYK=62,6,66,0

3.4.2 黄绿 & 苹果绿

① 这是 Chef Gourmet 餐厅品牌的标志设计。以毛笔笔刷作为标志呈现载体，简单却不失时尚与创意，使标志十分引人注目。

② 明度较高的黄绿色，给人以清新凉爽之感。将其作为名片主色调，凸显出企业注重产品天然与健康的文化经营理念。

③ 背景颜色与毛笔笔刷不同明亮度的颜色，让整个名片具有一定的层次感和立体感。

① 这是一组实用 VI 设计的画册模板。整个图案由不同的矩形条组成，左侧超出画面的部分，具有很强的视觉延展性。

② 相对于黄绿来说，苹果绿的纯度稍深一些，是一种青翠、鲜甜的色彩。而且不同明纯度的渐变过渡，增强了画面的层次感。

③ 右侧的适当留白，让标志十分醒目，对品牌具有积极的宣传与推广作用。

3.4.3 墨绿 & 叶绿

① 这是 BAU 高尔夫俱乐部企业形象的手提包设计。将标志直接在手提袋的中间位置呈现，对品牌宣传具有积极的推动作用。

② 墨绿色的明纯度较低，具有稳重、冷静的色彩特征。将其作为主色调，凸显出该俱乐部真诚的服务态度。

③ 标志周围交叉摆放的高尔夫球杆，直接表明了俱乐部的经营性质。而且标志周围大面积的留白，为受众提供了良好的阅读空间。

① 这是巴西设计师 Gustavo Vitulo 的标志设计作品。以镂空的正方形作为标志图案，打破了正方形的死板与规矩，让整个标志充满活力与创意感。

② 洋溢着盛夏色彩的叶绿色，使人感觉充满生气与激情。而且在不同明纯度的变化中，增强了画面的层次感与空间感。

③ 图案下方简单的标志文字，一方面对品牌进行简单的说明，同时也具有宣传作用。

3.4.4　草绿 & 苔藓绿

❶ 这是 Greybe Fine Olive Products 橄榄制品
食品品牌形象的名片设计。将手型的卡通
简笔橄榄树作为标志图案，放在名片中间
位置，凸显出企业用心提供服务的态度。

❷ 草绿色具有生命力，给人以清新、自然的
印象。将其作为主色调，凸显出产品的安
全与健康。

❸ 名片周围由简单线条勾勒出的树叶，增强
了整个设计的细节感。

❶ 这是英国 Nutmeg 儿童服饰品牌的广告设
计。将标志文字以不同形态摆放在整个画
面的各个角落，打破了纯色背景的单调。

❷ 色彩饱和度较低苔藓绿，多给人以生机活
力的视觉效果。而且在其他颜色的共同作用
下，营造了一个极具活跃气氛的广告版面。

❸ 特别是在画面中间位置嬉戏打闹的人物，
让这种氛围又浓了几分，极具宣传与推广
效果。

3.4.5　芥末绿 & 橄榄绿

❶ 这是巴西设计师 Gustavo Vitulo 的标志设
计作品。将标志在手绘的弧线中显示，具
有很强的视觉聚拢效果。特别是文字右上
角小树芽的添加，让整个标志充满创意感。

❷ 以明度较低的芥末绿作为主色调，在浅色
背景的衬托下，将标志清楚明了地凸显出
来，给人以优雅、温和的视觉感。

❸ 底部缺口位置的小文字，既填补了空缺，
同时进行了简单的解释与说明。

❶ 这是 Atolye Gozde 时尚品牌的包装盒设计。
将标志直接在包装盒中间位置呈现，具有
很强的宣传效果。而且大面积留白的运用，
为受众营造了一个良好的阅读空间。

❷ 以明度较低的橄榄绿作为主色调，给人一
种沉稳、低调的视觉感受。同时也凸显出
企业追求低调奢华的文化经营理念。

❸ 包装盒中大量凹陷花纹的添加，让其具有
很强的质感，给人以高雅时尚的体验。

3.4.6 枯叶绿 & 碧绿

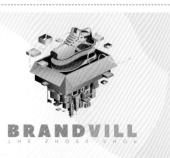

① 这是 BRANDVILL 鞋店形象的标志设计。将鞋子的简笔插画作为标志图案，而且倒置的高楼凸显出鞋子的功能与作用，极具创意感与趣味性。

② 较为中性的枯叶绿作为主色调，在与浅红色的对比中，给人以沉着、率性却不失时尚的感觉。

③ 底部规整的标志文字，丰富了整体的设计感，同时具有积极的宣传与推广作用。

① 这是太阳之城儿童教育中心品牌形象的吊牌设计。将简笔风景画作为标志呈现的载体，凸显出该教育机构注重孩子天性发展的文化经营理念。

② 以略带青色的碧绿色，一般给人以清新、活泼的视觉印象。同时在与其他颜色的对比下，给人以充满活力的视觉体验。

③ 放在右侧的标志文字，在不同颜色的衬托下，显得十分醒目。

3.4.7 绿松石绿 & 青瓷绿

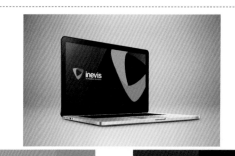

① 这是巴西 Musen 工作室的光盘设计。将以简笔画的帽子和胡子作为标志图案，虽然简单，但可以给人以完整人物形象的视觉体验，有一种"窥一斑而见全豹"的感受。

② 明度较高的绿松石绿，给人以轻灵透彻的感觉。在深色背景的衬托下，尽显工作室的独特个性与高雅时尚。

③ 在图案右侧的标志文字，既对品牌进行了宣传，同时也填充了画面的空缺。

① 这是 inevis 品牌的电脑端打开界面设计。将图案适当放大后在右上角呈现，极具视觉吸引力。而且超出画面的部分，具有很强的视觉延展性。

② 青瓷绿是一种淡雅、高贵的色彩，而且在深色分割背景的衬托下，显得十分醒目，具有很好的宣传效果。

③ 界面中适当留白的设置，将标志清楚地凸显出来，同时也具有很好的阅读空间。

3.4.8 孔雀石绿 & 铬绿

① 这是日本 Pâtisserie Kei 糕点品牌视觉形象的标志设计。将由简单线条勾勒的厨师作为图案，而且树叶形状图形的添加，为标志增添了极大的创意感与趣味性。

② 色彩饱和度较高的孔雀石绿，给人青翠、饱满的视觉感受。而且在浅色背景的衬托下十分醒目。

③ 将标志文字中字母 i 的一点替换为树叶，让其瞬间充满活力与生气。

① 这是 Typographia 餐厅品牌形象的信封设计。将文字直接在信封正面的中间位置呈现，而且周围留白的设计，为受众营造了一个良好的阅读与想象空间。

② 明纯度较低的铬绿，是一种稳定却不失时尚的色彩。将其作为主色调，凸显出餐厅注重食品安全以及真诚的服务态度。

③ 信封背面底部简单的文字，打破了纯色的单调与乏味。

3.4.9 孔雀绿 & 钴绿

① 这是 Botanical 咖啡品牌形象的名片设计。将标志文字直接在名片中间位置呈现，给受众以直观的视觉印象。

② 以颜色浓郁的孔雀绿作为主色调，给人以高贵、时尚的视觉感受。而且在浅色背景的衬托下，标志显得十分醒目，具有很好的宣传与推广效果。

③ 名片底部一小条植物花纹的添加，为单调的背景增添了活力与细节效果。

① 这是个人品牌形象的光盘设计。将手写标志文字直接在图案中间位置呈现，具有积极的宣传效果。

② 以不同明纯度的钴绿作为主色调，在渐变过渡中，给人以雅致、清新的视觉感受。而且其他颜色的添加，让效果更加丰富。

③ 看似非常杂乱的标志图案，却给人以随性的时尚与美感。特别是右下角的深色小鸟，极大程度地增强了画面的稳定性。

3.5 青

3.5.1 认识青色

青色：青色是绿色和蓝色之间的过渡颜色，象征着永恒，是天空的代表色，同时也能与海洋联系起来。如果一种颜色让你分不清是蓝还是绿，那或许就是青色了。

色彩情感：圆润、清爽、愉快、沉静、冷淡、理智、透明。

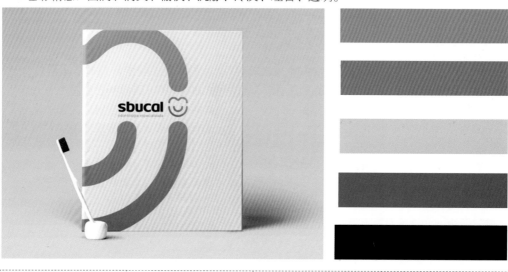

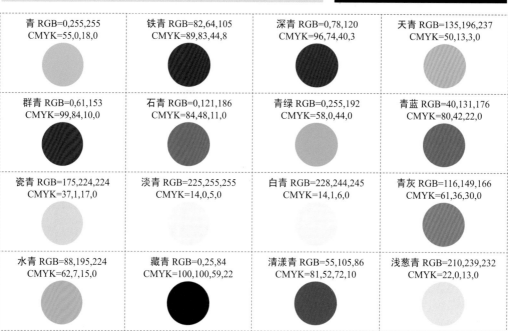

青 RGB=0,255,255 CMYK=55,0,18,0	铁青 RGB=82,64,105 CMYK=89,83,44,8	深青 RGB=0,78,120 CMYK=96,74,40,3	天青 RGB=135,196,237 CMYK=50,13,3,0
群青 RGB=0,61,153 CMYK=99,84,10,0	石青 RGB=0,121,186 CMYK=84,48,11,0	青绿 RGB=0,255,192 CMYK=58,0,44,0	青蓝 RGB=40,131,176 CMYK=80,42,22,0
瓷青 RGB=175,224,224 CMYK=37,1,17,0	淡青 RGB=225,255,255 CMYK=14,0,5,0	白青 RGB=228,244,245 CMYK=14,1,6,0	青灰 RGB=116,149,166 CMYK=61,36,30,0
水青 RGB=88,195,224 CMYK=62,7,15,0	藏青 RGB=0,25,84 CMYK=100,100,59,22	清漾青 RGB=55,105,86 CMYK=81,52,72,10	浅葱青 RGB=210,239,232 CMYK=22,0,13,0

3.5.2　青 & 铁青

① 这是德国 Anna Iva 的标志设计作品。将标志文字以手写的方式进行呈现，而且环绕的曲线为单调的文字增添了视觉美感。

② 青色是明度的较高色彩，在色彩搭配方面一般十分引人注目。而且红色渐变描边的运用，在颜色对比中给人以强烈的视觉冲击感。

③ 放在左侧的产品直接表明了企业的经营性质，具有很好的宣传效果。

① 这是 Emmaroz 女装服饰店品牌的吊牌设计。将衣服撑架作为标志图案，直接表明了店铺的经营性质。

② 以明度较低的铁青作为主色调，给人以沉着、冷静的感觉。同时也凸显出店铺对产品认真细致以及专注的程度。

③ 将标志文字中的字母 O 与剪刀手柄相结合，通过极具创意的方式，对品牌进行直接的宣传。

3.5.3　深青 & 天青

① 这是一个 VI 名片的模板设计。左侧图案由不同的矩形组成，而且超出画面的部分具有很强的视觉延展性。

② 颜色明度较的深青色，多给人以沉着、慎重的感觉。而且与红色在渐变过渡对比中，增加了名片的视觉层次感。

③ 在右侧空白部位呈现的标志，十分醒目，具有很好的宣传与推广效果。

① 这是怪物牛奶 (Monster Milk) 品牌的包装设计。以怪物的外轮廓作为标志呈现载体，具有很好的视觉聚拢效果。

② 以明度稍高的天青色作为主色调，在白色牛奶的衬托下，给人以天然健康的感受。而且少量红色的点缀，让整体活跃起来。

③ 底部大笑的怪物造型，极具感染力，好像喝完牛奶所有的烦恼都会一扫而光。

3.5.4 群青 & 石青

① 这是 Arrels 炫彩鞋子品牌形象的鞋盒设计。将标志放在鞋盒中间位置，在白色底色的衬托下十分醒目，极具宣传效果。

② 色彩饱和度较高的群青，具有深邃、空灵的色彩特征。同时少量绿色和橙色的添加，在颜色的鲜明对比，为整个鞋盒添加了活力与动感。

③ 鞋子颜色与鞋盒相一致，整个设计尽显年轻人的时尚与风采。

① 这是 Forrobodó — 艺术在线商店的名片设计。将一个不规则的几何图形作为文字呈现载体，凸显出商店的灵活与个性。

② 以明度较高的石青色作为主色调，在不同明纯度的过渡中给人以新鲜、亮丽的感觉。同时红色的运用，为名片增添了活力与时尚，给人以一定的层次感与立体感。

③ 背景的绚丽与标志文字的单一形成对比，在动与静之间给人以别样的视觉体验。

3.5.5 青绿 & 青蓝

① 这是埃及 WE 电信运营商品牌形象的站牌广告设计。将字母 WE 经过设计作为标志图案，而且由一笔直接写成，从侧面凸显出网络的流畅。

② 明度较高青绿色的运用，瞬间提高了整个广告的亮度。而且在其他渐变颜色的对比中，让画面变得活跃而自然。

③ 将放大的标志图案以倾斜的方式放在左侧，填充了背景中过多的空白。而在右下角的标志则增强了整体的细节设计感。

① 这是 Coffee Station 咖啡小站企业品牌的标志设计。将咖啡研磨机与火车外形相结合作为标志图案，以极具创意的方式表明了店铺的经营性质。

② 青蓝色的运用，凸显出企业的成熟与稳重。而少量红色的点缀，则让整个标志鲜活起来。

③ 标志文字底部投影的添加，让其具有空间立体感。而下方红色手写文字的运用，则打破了整个标志的沉闷与枯燥。

3.5.6 瓷青 & 淡青

① 这是 TeachingShop 网站的标志设计。将抽象化的猫头鹰作为标志图案，简单的线条勾勒却凸显出网站无论在何时都极其流畅的特性。

② 以纯度稍高但明度稍低瓷青作为主色调，一改网络所带给人的科技色调。而且在不同明纯度的变化中，增强了标志的层次感。

③ 主次分明的标志文字，一方面将信息进行了直接的传达；另一方面则极具宣传效果。

① 这是 Lost Toon's City 游乐场的路标导向牌设计。以圆形作为标志呈现的载体，既与路标相区别，同时也具有很强的宣传与推广效果。

② 淡青色是一种纯净、透彻的色彩，将其作为底色，缓解了游乐场因为人多而带来的烦躁。

③ 而且极具人性化的路标名字，凸显出游乐场真诚的服务态度。

3.5.7 白青 & 青灰

① 这是欧洲航天局概念品牌的宣传海报设计。将由不同椭圆构成的球体作为图案，直接表明了海报宣传的主体。

② 明度较高的白青色，具有干净、纯澈的色彩特征。而且在颜色由浅到深的渐变过渡中，增加了画面的层次感及立体感。

③ 将标志放在海报左上角位置，周围适当留白的运用，为受众营造了一个良好的阅读与想象空间。

① 这是一款童趣风格的标志设计。将开怀大笑的卡通绘画儿童作为标志图案，给人以很强的视觉感染力。而且底部投影的添加，让画面具有层次感和立体感。

② 纯明度都较为适中的青灰色，多给人一种朴素、静谧的感觉。将其作为主色调，增强了标志的稳定性。

③ 在右侧呈现的文字，好像是人物直接写出来的一样，具有很强的画面感。

3.5.8 水青 & 藏青

① 这是 Telemobisie 品牌的标志设计。将手写的标志文字直接在画面中间位置呈现，给受众以直观的视觉印象。

② 明度稍高的水青色，多给人以清凉、积极活跃的视觉感受。在深色背景的衬托下，显得十分醒目，极具宣传效果。

③ 将标志字母中 i 的一点，与信号传输图案相结合，以独具创意的方式，直接表明了企业的经营性质。

① 这是俄罗斯 Konstantin 的标志设计。将造型独特的简笔画动物作为标志图案，而且不同颜色的运用，让图案具有一定的层次立体感。

② 以颜色明度较低的藏青色作为背景主色调，将标志很好地凸显出来，给人以理智、治愈、勇敢的印象。

③ 图案下方主次分明的文字，对品牌具有积极的宣传与推广效果。

3.5.9 清漾青 & 浅葱青

① 这是一款电子竞技游戏的标志设计。将游戏中的人物作为标志图案，直接表明了企业的经营性质，而且具有极佳的宣传效果。

② 以纯度稍低的清漾青作为主色调，在明暗的渐变过渡中，营造了很强的空间立体感。而且少量深色的添加，增强了整个标志的稳定性。

③ 人物下方底部主次分明的文字，既将信息进了直接的传达，又增强了细节效果。

① 这是设计师 Jacek Jelonek 个人形象设计的手机界面效果。将个人抽象化的简笔画作为标志图案，通过独特的造型，凸显出设计师本人的个性与追求。

② 以浅葱青作为界面主色调，给人以纯净、明快的感觉，而且也将标志十分清楚地凸显出来。

③ 在图案下方的文字，将信息进行直接的传达，同时也具有很好的宣传效果。

3.6 蓝

3.6.1 认识蓝色

　　蓝色：十分常见的颜色，代表着广阔的天空与一望无际的海洋，在炎热的夏天给人带来清凉的感觉。蓝色也是一种十分理性的色彩。

　　色彩情感：理性、智慧、清透、博爱、清凉、愉悦、沉着、冷静、细腻、柔润。

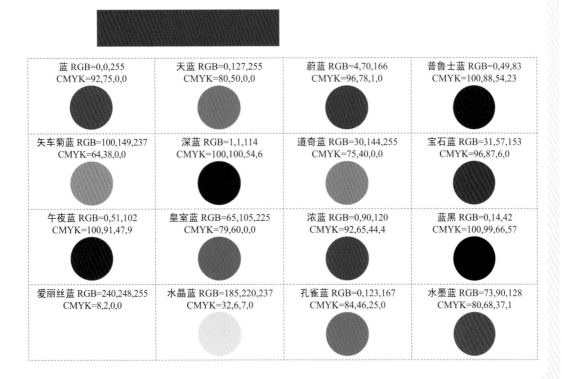

蓝 RGB=0,0,255 CMYK=92,75,0,0	天蓝 RGB=0,127,255 CMYK=80,50,0,0	蔚蓝 RGB=4,70,166 CMYK=96,78,1,0	普鲁士蓝 RGB=0,49,83 CMYK=100,88,54,23
矢车菊蓝 RGB=100,149,237 CMYK=64,38,0,0	深蓝 RGB=1,1,114 CMYK=100,100,54,6	道奇蓝 RGB=30,144,255 CMYK=75,40,0,0	宝石蓝 RGB=31,57,153 CMYK=96,87,6,0
午夜蓝 RGB=0,51,102 CMYK=100,91,47,9	皇室蓝 RGB=65,105,225 CMYK=79,60,0,0	浓蓝 RGB=0,90,120 CMYK=92,65,44,4	蓝黑 RGB=0,14,42 CMYK=100,99,66,57
爱丽丝蓝 RGB=240,248,255 CMYK=8,2,0,0	水晶蓝 RGB=185,220,237 CMYK=32,6,7,0	孔雀蓝 RGB=0,123,167 CMYK=84,46,25,0	水墨蓝 RGB=73,90,128 CMYK=80,68,37,1

3.6.2　蓝 & 天蓝

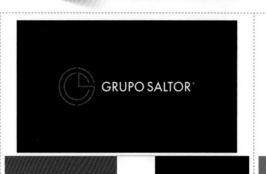

① 这是 Grupo Saltor 建设公司形象的标志设计。将两个同心圆环作为标志图案的基本图形，而且缺口位置的设计，让整个画面有一种呼吸顺畅之感。

② 明纯度都较高的蓝色，在黑色背景的衬托下显得格外鲜艳耀眼，给人以个性十足的视觉体验。

③ 图案右侧简单的文字，让标志成为一个整体，同时具有积极的宣传效果。

① 这是乌克兰西部最大的 VictoriaGardens 购物中心标志设计。将不同大小与弯曲程度的几何图形作为标志图案，给人以购物的轻松愉悦之感。

② 天蓝色运用，凸显出商场注重顾客的购物体验。而且不同颜色的过渡对比效果，让画面瞬间充满活力。

③ 主次分明的标志文字，将信息进行直接的传达，使人印象深刻。

3.6.3　蔚蓝 & 普鲁士蓝

① 这是 Reef Tour 旅游机构品牌形象的名片设计。将由线条简单勾勒的不同图形共同组合成背景图案。部分图形的叠放让其具有很强的层次立体感。

② 以青色作为背景主色调，而且少面积明度适中蔚蓝色与红色的运用，为单调的画面增添了亮丽的色彩，同时给人自然、稳重的感觉。

③ 将简单的手写标志文字，在名片中间位置呈现，具有积极的宣传与推广效果。

① 这是 Kitche'n'Polly 餐厅形象的标志设计。以烤箱作为整个标志的外观轮廓，顶部从餐具中生长出来的蔬菜，凸显出餐厅注重食品的安全与卫生。

② 以色彩饱和度偏低的普鲁士蓝作为主色调，给人以深沉健康的视觉体验。在不同明纯度的变化中，凸显出餐厅对技艺的锤炼。

③ 在烤箱中间位置的文字，以主次分明的方式，增强了整个标志的细节设计感。

3.6.4　矢车菊蓝 & 深蓝

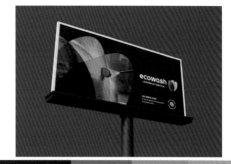

① 这是巴勒斯坦 Qada 品牌的手提袋设计。将经过设计的标志字母 Q 进行适当放大作为手提袋的图案。而且超出画面的部分，具有很强的视觉延展性。

② 以纯明度适中的矢车菊蓝作为标志主色调，给人以清爽、舒适的感受。在深色背景的衬托下，十分引人注目。

③ 在手提袋右上角呈现的标志，填补了留白的空缺，同时对品牌进行了积极的宣传。

① 这是 ECOWASH 汽车清洗品牌形象的广告牌设计。将由三个大小相同的椭圆，经过旋转组合成标志图案。而且在左侧以放大半透明的方式，直接表明了经营性质。

② 以饱和度较高深蓝色作为主色调，给人以神秘而深邃的视觉感。而且小面积绿色的点缀，凸显出企业注重环保的经营理念。

③ 右侧适当留白的运用，将标志十分清楚地凸显出来，同时也让画面更加饱满。

3.6.5　道奇蓝 & 宝石蓝

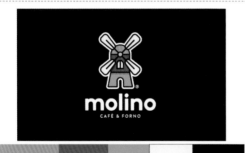

① 这是 Molino 饮食品牌形象的标志设计。将卡通简笔画风车作为标志图案，以充满童趣的方式凸显出该店铺的文化格调。

② 以黑色作为背景主色调，将标志十分清楚地显示出来。具有较高明度道奇蓝的运用，与红绿形成鲜明的颜色对比，凸显出店铺具有的个性与时尚。

③ 图案效果较为圆润的标志文字刚好与整体格调相一致。

① 这是 Postpony 邮差小马快递折扣平台品牌形象的宣传海报设计。以简笔画小马作为主图，直接表明了企业的经营性质。

② 明纯度较高的宝石蓝，给人以明快、权威的视觉感受。将其作为主色调，凸显出企业提供真诚服务的态度。

③ 放在该报左上角的标志，在适当留白的衬托下十分醒目。而且其他文字以及图案的添加，增强了整体的细节设计感。

3.6.6　午夜蓝 & 皇室蓝

① 这是 Luccari 咖啡馆品牌形象的产品包装设计。将独具地域风格的人物图案放在包装的中间位置，直接表明了企业的经营范围。

② 以低明度、高饱和度的午夜蓝作为主色调，给人以神秘、静谧的感觉。而且在与金色的鲜明对比中，凸显出企业的高雅与时尚。

③ 将标志文字以环形的方式围绕在图案周围，具有很强的视觉聚拢效果，对品牌宣传有积极的推动作用。

① 这是 HELIUS 书店视觉形象的标志设计。将抽象化的书籍以及人物作为标志图案，使人一看就知道经营性质。而且曲线两侧开口的设计，让画面具有呼吸顺畅之感。

② 在浅色背景的衬托下，明纯度较高的皇室蓝十分醒目，凸显出阅读书籍对受众的益处与意义。

③ 相同颜色的标志文字，与图案共同组合成一个整体，具有积极的宣传效果。

3.6.7　浓蓝 & 蓝黑

① 这是 MATRA Spa & Relax hotel 酒店的标志设计。以树叶作为标志图案呈现的载体，而且指纹的添加，凸显出企业注重品质与追求诚信的文化经营理念。

② 明纯度较低孔雀蓝，给人以稳重沉稳的感受。同时在与其他颜色的对比中，为标志增添了些许的活力与时尚。

③ 主次分明的标志文字，将信息进行直接的传达，同时增强了整体的细节效果。

① 这是设计师 Khisnen Pauvada 的标志设计作品。将以宇航员形象呈现的简笔画作为标志图案，直接表明了该企业的经营性质。

② 以明度较低的蓝黑色作为背景主色调，在颜色的渐变过渡中，给人一种冷静、理智却不失时尚的视觉感。

③ 标志外围的轮廓线的添加，将受众注意力全部集中于此，具有积极的宣传与推广效果。

3.6.8　爱丽丝蓝 & 水晶蓝

❶ 这是以蜜蜂为元素标志设计。将造型独特的卡通简笔画蜜蜂礼物盒作为标志图案，以独具创意的方式将品牌进行有效的宣传与推广。

❷ 以较为淡雅的爱丽丝蓝作为背景主色调，给人凉爽、优雅的感觉。而且在渐变过渡中将标志清楚地凸显出来。

❸ 图案下方的文字，将品牌信息进行直接的传达。

❶ 这是 The Crux & Co. 咖啡茶餐厅品牌形象的包装盒设计。将设计为饼干形状的字母 C 作为包装盒的图案，以简洁的方式直接表明了店铺的经营性质。

❷ 以明度较高的水晶蓝作为包装盒的主色调，将标志图案直接凸显出来，同时给人一种清爽、纯粹的感觉。

❸ 包装盒右下角简单的小文字，将信息进行直接的传达，同时也丰富了细节设计感。

3.6.9　孔雀蓝 & 水墨蓝

❶ 这是一款以指纹为元素的创意标志设计。将标志文字直接在画面中间位置呈现，使受众一目了然，印象深刻。

❷ 饱和度较高但明度适中的孔雀蓝，多给人以稳重又不失风趣的感受。白色的标志文字，在该颜色背景的衬托下十分醒目，具有积极的宣传与推广效果。

❸ 将标志文字中字母 i 的一点，替换为由简单线条构成的指纹，瞬间提升了整个标志的细节设计感。

❶ 这是 Huxtaburger 快餐品牌形象的包装袋设计。将标志文字在包装袋的底部呈现，一方面具有积极的宣传效果；另一方面增强了整体的稳定性。

❷ 纯度较低的水墨蓝，以其稍微偏灰的色调，给人以幽深、坚实的视觉效果。而且其他颜色的添加，在鲜明的对比中，让整个包装袋瞬间鲜活起来。

❸ 包装袋整体不规则的图案，在相互重叠之中给人以层次感和立体感。

3.7 紫

3.7.1 认识紫色

紫色：紫色是由温暖的红色和冷静的蓝色混合而成，是极佳的刺激色。在中国传统里，紫色是尊贵的颜色，而在现代紫色则是代表女性的颜色。

色彩情感：神秘、冷艳、高贵、优美、奢华、孤独、隐晦、成熟、勇气、魅力、自傲、流动、不安、混乱、死亡。

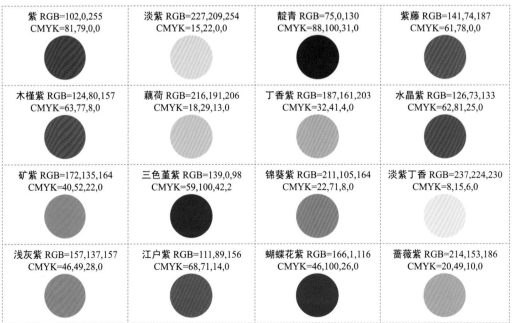

紫 RGB=102,0,255 CMYK=81,79,0,0	淡紫 RGB=227,209,254 CMYK=15,22,0,0	靛青 RGB=75,0,130 CMYK=88,100,31,0	紫藤 RGB=141,74,187 CMYK=61,78,0,0
木槿紫 RGB=124,80,157 CMYK=63,77,8,0	藕荷 RGB=216,191,206 CMYK=18,29,13,0	丁香紫 RGB=187,161,203 CMYK=32,41,4,0	水晶紫 RGB=126,73,133 CMYK=62,81,25,0
矿紫 RGB=172,135,164 CMYK=40,52,22,0	三色堇紫 RGB=139,0,98 CMYK=59,100,42,2	锦葵紫 RGB=211,105,164 CMYK=22,71,8,0	淡紫丁香 RGB=237,224,230 CMYK=8,15,6,0
浅灰紫 RGB=157,137,157 CMYK=46,49,28,0	江户紫 RGB=111,89,156 CMYK=68,71,14,0	蝴蝶花紫 RGB=166,1,116 CMYK=46,100,26,0	蔷薇紫 RGB=214,153,186 CMYK=20,49,10,0

3.7.2 紫 & 淡紫

① 这是 FedEx 快递运输公司的宣传海报设计。将标志文字直接在画面的右下角呈现，具有很好的宣传与推广作用。

② 以浅灰色作为背景主色调，由于紫色的色彩饱和度较高，给人以华丽高贵的感觉。而且少量橘色的点缀，让整个画面更加醒目。

③ 海报中间位置的文字，填补了背景的空白。同时大面积的留白设计，也为受众营造了一个很好的阅读和想象空间。

① 这是一款产品的手提袋设计。将标志图案适当地放大作为展示主图，使人通过该图案就可以对产品具有一定的了解与认知。

② 以淡色作为手提袋的主色调，将版面内容很好地凸显出来。图案浅紫色的运用，给人带来舒适、清凉的感受。

③ 将品牌标志文字在手提袋最上方呈现，具有很好的宣传效果。同时中间大面积留白空间的运用，使手提袋整体有呼吸自由之感。

3.7.3 靛青 & 紫藤

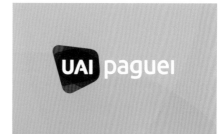

① 这是 Museu 博物馆的标志设计。以对话框作为标志呈现的载体，具有很强的创意感与趣味性。同时以独特方式摆放的文字，给人以视觉美感。

② 靛青色是一种明度较低的紫色，给人神秘莫测的感觉。而且在黄色的对比中，让整体设计极具时尚与精致之感。

③ 右侧小矩形的添加，上方文字对标志进行了相应的补充与说明。

① 这是 Uai Paguei 支付品牌的标志设计。以不规则的四边形作为标志呈现的载体，而且多个图形之间不同透明度的重叠，增强了整体的层次立体感。

② 紫藤色的纯度较高，一般给人以优雅，迷人的感受。而且在绿色背景的衬托下，使画面显得十分醒目，具有很强的视觉吸引力。

③ 白色的标志文字以简单的形式将信息进行了传达，具有很好的宣传与推广效果。

3.7.4　木槿紫 & 藕荷

① 这是一个健身机构的标志设计。以正在健身的女性剪影作为标志图案，直接表明了该机构的经营性质。而且不同的颜色搭配，让其具有一定的层次感。

② 以明度较为适中的木槿紫作为主色调，给人以时尚、精致的感觉。而且黑色的运用，瞬间增强了画面的稳定性。

③ 以打破传统的方式，将标志在图案左侧呈现，凸显出机构独特的经营个性。

① 这是魁北克爵士音乐节的工作证设计。将简笔画的乐器作为展示主图，直接表明了节目种类。而且超出画面的部分，具有很强的视觉延展性。

② 纯度较低的藕荷色，给人以淡雅、内敛的视觉效果。而且在蓝色与红色的对比中，让整个版面瞬间鲜活起来。

③ 工作证中间部位的标志，在深色背景的衬托下十分醒目，具有很好的宣传效果。

3.7.5　丁香紫 & 水晶紫

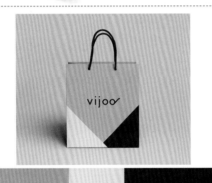

① 这是 Vijoo 眼镜品牌形象重塑的手提袋设计。将标志文字中的最后一个字母 O, 在右侧添加了一个曲线，共同组合成一个眼镜的外形轮廓，极具创意感与趣味性。

② 纯度较低的丁香紫，给人一种轻柔、淡雅的视觉感。而且在与其他颜色的对比中，凸显出眼镜店的品质与真诚。

③ 不同大小几何图形的运用，为手提袋增添了活力，同时也使标志更加醒目。

① 这是 T & Cake 品牌的包装袋设计。以咬掉一口的饼干作为标志呈现载体，以极具创意的方式，表明了店铺的经营性质。

② 以色彩浓郁的水晶紫作为主色调，给人一种高贵、稳定的视觉效果，凸显出店铺独具个性的文化经营理念。

③ 以简单的线条将标志文字连接在一起，使其成为一个整体。底部的小文字，则对其进行了简单的解释与说明。

3.7.6 矿紫 & 三色堇紫

① 这是埃及 Amr Adel 漂亮的 CD 包装设计。采用中心型的构图方式，将卡通人物图案在画面中间位置呈现，给受众以直观的视觉印象。

② 以浅色作为背景主色调，将图案很好地凸显出来。由于矿紫色的纯度和明度都稍低，一般给人以优雅、坚毅的视觉感。

③ 上方简单的文字，对产品进行了说明。同时也丰富了顶部的细节效果。

① 这是 BE 杂志品牌形象的标志设计。将标志中的字母 E 以反写的方式进行呈现，一改传统，给人以耳目一新的感觉。

② 以纯度较高的三色堇紫作为主色调，给人一种华丽、高贵的视觉感。而且少量黑色的添加，增强了整个标志的稳定性。

③ 以正圆形作为标志文字呈现的载体，将受众注意力全部集中于此，具有很好的宣传与推广效果。

3.7.7 锦葵紫 & 淡紫丁香

① 这是 YEAH 欧洲音乐频道视觉形象的画册设计。将多个放大的字母 Y 组合成画册图案，既填补了背景的空缺，又有创意感与趣味性。

② 以纯度较低的锦葵紫作为主色调，给人一种时尚、优雅的视觉感。而且在深色背景的衬托下，十分引人注目。

③ 在画册中间位置的标志文字，对品牌具有积极的宣传与推广作用。

① 这是一款以自然为主题的标志设计。将抽象化的落日余晖作为标志图案，直接表明了企业的业务范围与经营性质。

② 饱和度较低的淡紫丁香，多给人以淡雅、古典的印象。而且不同明纯度的运用，增加了标志的层次感。特别是少量橙色的点缀，让画面瞬间充满活力。

③ 图案下方简单的标志文字，将信息进行直接的传达，使受众一目了然。

3.7.8 浅灰紫 & 江户紫

① 这是 Violeta 阿根廷面包店企业形象的产品包装设计。将标志文字直接在包装的中间位置呈现，对品牌宣传有积极的推动作用。

② 将明度较低的浅灰紫作为背景主色调，给人以守旧、沉稳的视觉感。而小面积白色的点缀，瞬间提升了整个包装的亮度。

③ 包装中白色倾斜矩形条的添加，打破了背景的单调与乏味，让其充满活力。

① 这是 Preference 面包店品牌的手提袋设计。以矩形作为标志呈现的载体，具有很强的视觉聚拢感。

② 明度较高的江户紫，给人一种清透、明亮的感觉。同时在浅色背景的衬托下，使标志显得十分醒目，极具宣传效果。

③ 背景中简笔面包插画的添加，增强了整个手提袋的细节设计感。

3.7.9 蝴蝶花紫 & 蔷薇紫

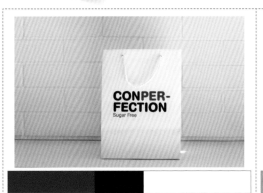

① 这是 CONPERFECTION 无糖巧克力品牌的手提袋设计。将标志文字直接放在手提袋的中间位置，而且文字中不同颜色的使用，让整个标志富于变化。

② 明纯度适中的蝴蝶花紫，给人以时尚、精致之感。少量深色的运用，增强了整个标志的稳定性。

③ 大面积留白的运用，为受众营造了很好的阅读和想象空间。

① 这是 LF Clinic & Academy 女性美容机构品牌形象的包装礼盒设计。将标志文字首字母设计为心形作为图案，直接表明了该机构真诚的服务态度。

② 纯度较低的蔷薇紫，给人以优雅、柔和的体验感。将其作为标志主色调，凸显出女性的柔美与时尚。

③ 在图案下方的文字，将信息进行直接的传达，促进了品牌的宣传。

3.8 黑、白、灰

3.8.1 认识黑、白、灰

黑色：黑色神秘、黑暗、暗藏力量。它将光线全部吸收而没有任何反射。黑色是一种具有多种不同文化意义的颜色。可以表达对死亡的恐惧和悲哀，黑色似乎是整个色彩世界的主宰。

色彩情感：高雅、热情、信心、神秘、权力、力量、死亡、罪恶、凄惨、悲伤、忧愁。

白色：白色象征着无比的高洁、明亮，在森罗万象中有其高远的意境。白色，还有凸显的效果，尤其在深浓的色彩间，一道白色、几滴白点，就能起极大的鲜明对比作用。

色彩情感：正义、善良、高尚、纯洁、公正、纯洁、端庄、正直、少壮、悲哀、世俗。

灰色：比白色深一些，比黑色浅一些，夹在黑、白两色之间，有些暗抑的美，幽幽的，淡淡的，似混沌天地初开最中间的灰，单纯，寂寞，空灵，捉摸不定。

色彩情感：迷茫、实在、老实、厚硬、顽固、坚毅、执着、正派、压抑、内敛、朦胧。

白 RGB=255,255,255 CMYK=0,0,0,0	月光白 RGB=253,253,239 CMYK=2,1,9,0	雪白 RGB=233,241,246 CMYK=11,4,3,0	象牙白 RGB=255,251,240 CMYK=1,3,8,0
10%亮灰 RGB=230,230,230 CMYK=12,9,9,0	50%灰 RGB=102,102,102 CMYK=67,59,56,6	80%炭灰 RGB=51,51,51 CMYK=79,74,71,45	黑 RGB=0,0,0 CMYK=93,88,89,88

3.8.2 白 & 月光白

① 这是 CVM 现代零售品牌视觉形象的包装设计。将三个标志文字连接起来在瓶体中间位置呈现，而且以粗细不同的笔触来增强整体的设计感与创意性。

② 以黑色作为背景色，将白色标志十分清楚明了地凸显出来。黑、白色的经典搭配给人以简约、精致的时尚感。

③ 底部小文字的添加，让单调的瓶体变得丰富起来。

① 这是 Savin 巴黎总店品牌形象的标志设计。将由简单线条构成的图形作为标志图案，在简约之中彰显时尚之美。

② 颜色较淡的月光白，给人以柔和雅致的视觉感受。同时在黑色背景的衬托下，十分醒目，具有很好的宣传效果。

③ 底部小文字两侧直线段的添加，丰富了整个标志的细节效果。而且大面积留白的运用，为受众营造了一个良好的阅读空间。

3.8.3 雪白 & 象牙白

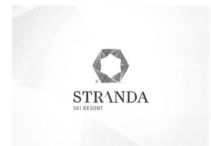

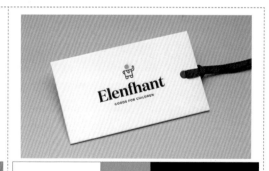

① 这是挪威滑雪胜地 STRANDA 品牌的标志设计。以正负形方式构成的标志图案，给人以很强的创意感与趣味性。

② 以偏青的雪白色作为主色调，在不同明纯度的渐变过渡中，直接表明了企业的经营性质，同时给人以干净纯洁之感。

③ 主次分明的标志文字，丰富了整个标志的细节设计感，同时具有积极的宣传与推广作用。

① 这是 Elenfhant 在线儿童服装精品店形象的吊牌设计。将简笔大象插画作为标志图案，直接表明了企业的经营性质，使受众一目了然。

② 以象牙白作为主色调，由于其是一种较为暖色调的白，多给人以柔软、温和的视觉感受。

③ 深色的标志文字，在浅色背景的衬托下十分醒目，极具宣传效果。

3.8.4　10% 亮灰 & 50% 灰

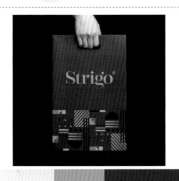

❶ 这是 Strigo 时尚服装店品牌形象的手提袋设计。将标志文字在手提袋中间偏上部位进行呈现，具有积极的宣传与推广效果。

❷ 明度较高的 10% 亮灰，具有舒缓但是又不乏时尚的色彩特征。而且少量黄色的点缀，为手提袋增添了一抹亮丽的色彩。

❸ 底部不同大小矩形块与直线段的添加，为手提袋增添了一些细节效果。

❶ 这是 Lost Toon's City 游乐场形象的标志设计。将标志中的两个字母 O 以眼睛的形式进行呈现，凸显出游乐场的极大乐趣。

❷ 以 50% 灰作为主色调，让标志清楚地显示出来。而且少量黑色的点缀，让标志具有一定的层次感和立体感。

❸ 在左上角呈现的文字，对游乐场进行了简单的说明，同时丰富了画面的细节效果。

3.8.5　80% 炭灰 & 黑

❶ 这是希腊 Burger Nest 汉堡餐厅形象的标志设计。以汉堡外形作为标志的载体，特别是底部鸟巢的添加，表明了该餐厅给人以家的温馨与爱护的经营理念。

❷ 以颜色偏深 80% 炭灰作为主色调，凸显出企业具有稳重、沉稳的经营理念。而且在黄色背景的运用，刺激受众进行购买的欲望。

❸ 在汉堡中间的白色标志文字，对品牌具有积极的宣传作用。

❶ 这是 Pablo Canepa 电视节目的标志设计。将标志文字的首字母放在两个正圆上方，同时在曲线断的配合下，让两种表情的人脸呈现在受众面前，极具创意感与趣味性。

❷ 黑色是较为浓重的颜色，将其作为标志主色调，十分醒目。而且橙色背景的添加，凸显出该电视节目的独特个性。

❸ 主次分明的标志文字，将信息进行直接的传达，具有很好的宣传与推广效果。

标志设计的类型

标志对一个企业的生存与发展至关重要。所以在进行标志设计时，要根据企业的文化理念、经营方针、受众喜好等方面出发。只有全方位地考虑，才能促进企业品牌形象的宣传与传播。

标志设计的类型大致分为图形、数字、字母、人物、动物、植物、物品、抽象等。不同类型的标志有不同的设计方式与特点，在实际应用中，应该根据具体情况具体分析，制作出最适合企业发展的标志。

图形

相对于单纯的文字来说，图形具有更强的视觉聚拢感和吸引力。特别是规整的几何图形，将标志限制在特定的范围之内，对品牌具有很好的宣传与推广效果。

因此在对标志进行设计时，可以将图形作为标志图案或者文字的一部分，以图文相结合的方式将信息进行直接的传达。

特点：

◆ 具有很强的视觉聚拢效果。

◆ 几何图形让标志更加统一有秩序。

◆ 将具体产品以图形的方式抽象化。

◆ 提倡展示效果的简约与大方。

◆ 色彩既可明亮鲜活，也可稳重成熟。

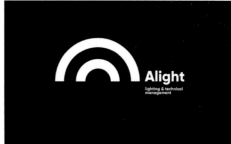

4.1.1 直接表明企业经营性质的图形标志设计

随着社会的迅速发展，越来越多的企业如雨后春笋般涌出。为了能吸引更多受众的注意力，在对标志进行设计时，尽可能地直接表明企业的经营性质。这样不仅有利于企业品牌的宣传与推广，同时也能给受众以清晰明了的认知。

设计理念：这是一款蜂蜜产品的标志设计。标志图案以简单的几何图形组成，使人一看就知道企业的经营性质。而且圆形的使用，将受众注意力全部集中于此。

色彩点评：整个标志以蜂蜜色作为背景主色调，刚好与经营产品的特性相吻合，给受众以直观的视觉印象。

深色的标志，在浅色背景的衬托下十分醒目，对品牌具有积极的宣传与推广作用。

在图案外围的标志文字，整体构成一个环形，具有很强的视觉聚拢感。特别是不同字形与字号的使用，增强了整个画面的层次感。

RGB=244,223,130 CMYK=9,14,57,0

RGB=99,62,0 CMYK=60,73,100,35

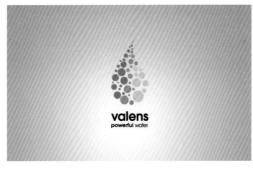

这是 Valens 能量饮料品牌的标志设计。将由若干个不同大小的正圆构成的水滴形状作为标志图案，一方面，直接表明了企业的经营性质；另一方面，由远及近不断增大的能量球，凸显出产品具有的强大功效，使人能量满满。以渐变色作为主色调，在不同明纯度的变化中给人以很强的视觉动感。底部简单的文字，对品牌具有宣传与推广效果。

■ RGB=37,137,197 CMYK=78,39,11,0

■ RGB=154,209,239 CMYK=43,8,5,0

■ RGB=3,0,0 CMYK=92,88,88,79

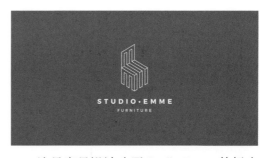

这是家具设计公司 Studio Emme 的标志设计。将由若干个矩形构成的椅子作为标志图案，直接表明了企业的经营性质，给受众以直观的视觉印象。特别是倾斜的摆放，具有很强的空间立体感。图案底部主次分明的标志文字，对品牌进行了直接的宣传。以深色作为背景主色调，将白色标志十分醒目地凸显出来。

■ RGB=127,118,113 CMYK=58,54,53,1

□ RGB=255,255,255 CMYK=0,0,0,0

4.1.2 图形类标志设计技巧——将具体物品抽象化作为标志图案

极具趣味性的产品造型，能够使产品在众多商业海报中脱颖而出，吸引消费者。不仅可以为观众带来独特的视觉体验，而且还能够巧妙地突出产品特点与特性。

这是 The Jewels Foundry 珠宝品牌形象的标志设计。将珠宝吊坠抽象为几何图形作为标志图案，以极具创意的方式一方面直接表明了企业的经营性质，另一方面将受众注意力全部集中于此。底部主次分明的标志文字，对品牌具有积极的宣传与推广作用。

整体以渐变的金色作为主色调，凸显出产品的雅致与时尚。

这是墨尔本 Waffee 华夫饼和咖啡品牌形象的标志设计。将华夫饼干抽象为圆角星形作为表中图案，直接表明企业的经营性质。

在图案内部的标志文字与简单的线条相结合，既丰富了图案的细节效果，同时具有很强的视觉聚拢感。

以橙色作为主色调，可以使人产生很强的食欲，极大地刺激了受众进行购买的欲望。

配色方案

双色配色	三色配色	四色配色

佳作欣赏

4.2 数字

　　数字给人的感觉，既可以严谨慎重，也可以轻松活泼。因为不同的行业有不同的风格与企业文化，所以在运用数字对标志进行设计时，要根据具体情况来进行。

　　在设计时需注意文字与数字之间的主次关系，既可以将数字进行适当的放大来进行突出强调，同时也可以将其作为丰富细节效果的具体要素。

　　特点：

◆　　以数字为主题元素。

◆　　画面色调既可以明亮多彩，也可以稳重成熟。

◆　　将数字进行适当变形，增强整体的设计感。

◆　　与文字相结合，将信息传达效果最大化。

4.2.1 作为标志主体的数字设计

对数字进行适当放大或者经过特殊设计，将其作为标志的主体。这样不仅可以促进品牌的宣传与推广，加深其在受众脑海中的印象，同时也可以直接表明企业的经营年份或者其他一些特殊的含义。

设计理念：这是 Ilya Gorchanuk 的创意标志设计。将数字 312 进行放大处理作为主体，而且其上下两端类似影片胶卷的设计，以极具创意的方式直接表明了企业的经营性质。

色彩点评：以黑色作为背景主色调，将标志十分醒目地凸显出来。黄色的运用，在经典的颜色搭配中凸显出企业的成熟与稳重。

🔵 将标志文字适当弯曲，在曲直的鲜明对比中，打破了整体的单调与乏味，让标志富于变化与视觉吸引力。

🔵 数字两旁小文字的装饰，一方面将信息进行传达；另一方面增强了整体的细节设计感，不至于让数字显得过于单调。

■ RGB=250,222,79 CMYK=8,15,74,0
■ RGB=36,1,34 CMYK=85,100,69,62

这是 Vinery 9 葡萄酒品牌视觉的标志设计。将数字 9 作为整个标志的主体，以一条波浪线作为整个 9 的分割线。下方数字进行放大处理，同时在若干条波浪线的配合下，营造出海面波光粼粼的视觉效果。而分割线顶部图形，好像冉冉升起的太阳。以极具创意的方式凸显出企业蒸蒸日上的经营状态。在紫色背景的衬托下，红色标志在鲜明的颜色对比中十分醒目，具有很好的宣传效果。

这是 Maurizio Pagnozzi 的标志设计。将标志文字中的两个字母 B 合称为 2b，作为整个标志的主体。而且数字 2 和字母 b 以正负形的方式，将二者融为一起。特别是其中适当空隙的设计，让标志有呼吸顺畅之感。将标志文字在底部呈现，对品牌宣传具有推动作用。以深色作为标志主色调，而少量青色的使用，则凸显出企业的活力与时尚。

■ RGB=231,67,102 CMYK=11,86,44,0
■ RGB=78,32,94 CMYK=83,100,45,9

■ RGB=86,86,86 CMYK=72,64,61,16
■ RGB=51,186,192 CMYK=70,7,32,0

4.2.2 数字类标志设计技巧——将数字进行突出显示

在含有数字的标志设计中，将数字进行突出显示，不仅可以增强受众的视觉吸引力，同时也可以突出企业品牌的特色。使受众乍看到该数字时，脑海中立马浮现出该企业的企业形象与相关产品。

这是 1hundred 品牌形象的标志设计。将数字 1 作为主体，特别是上方几条直线段的添加，让数字具有很强的视觉立体感。

背景中以对称形式呈现的图案，让整个标志具有浓浓的复古色调。同时不同线条的添加，增强了画面的细节设计感。

以橙色作为背景主色调，将标志十分醒目地凸显出来。

这是创意家具的标志设计。将数字 8 和 3 以重叠的方式相结合放在画面中间位置，将受众注意力集中于此。

数字外围以环形呈现的文字，让标志具有很强的视觉聚拢感。同时文字与文字之间小圆点的添加，可以增强文字的辨识度与阅读性。

以深色作为背景主色调，将浅色标志清楚地显示出来，同时也给人以稳重成熟的感受。

配色方案

双色配色	三色配色	五色配色

佳作欣赏

4.3 字母

　　字母与数字以及图形一样，对标志来说都是至关重要的。同时字母还有传递信息的重要作用。所以在对字母类标志进行设计时，除了将信息直接传达之外，还要注重细节效果。因为单纯的字母可能使画面显得过于单调与乏味。

特点：

◆　具有较强的设计细节感。

◆　具有很强的真实性。

◆　用简洁的文字来表达深刻的含义。

◆　字母展示效果直接明了，让人印象深刻。

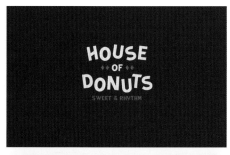
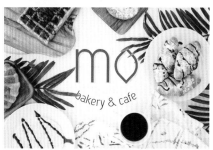

4.3.1　创意十足的字母设计

字母类型的标志文字，虽然能够传达出较多的信息，但是容易给人以呆板的视觉感受。所以在设计时可以将某个字母进行适当的变形，以此来增强整体的细节设计感。

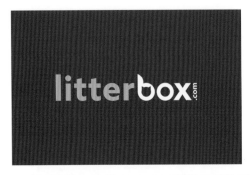

设计理念：这是 Litterbox 猫砂品牌的标志设计。将字母 b 与小猫的外轮廓以正负形的方式进行结合，既保证了字母的完整性，又直接展现了企业的经营性质。

色彩点评：以深红色作为背景主色调，凸显出企业稳重成熟的文化经营理念。同时少量橙色的运用，给受众以安全健康的视觉感受。

❶ 白色的点缀，瞬间提升了整个标志的亮度。让单调的字母标志富裕变化，具有很强的创意性。

❷ 标志文字右侧小文字的添加，一方面增强了标志的细节设计感。同时也将信息进行直接的传达。

RGB=130,59,15　CMYK=50,83,100,23

RGB=248,176,40　CMYK=5,40,85,0

RGB=255,255,255　CMYK=0,0,0,0

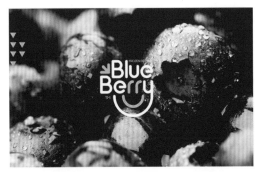

这是 Blue Berry 蓝莓甜品冷饮品牌形象的标志设计。将字母作为标志主体，使受众一看就知道企业的经营性质。字母 Y 弯曲成一个笑脸形状，两个字母 r 作为眼睛，同时在半圆曲线的配合下，整体构成一个笑脸。凸显出店铺真诚的服务态度，以及可以将顾客的烦恼一扫而光。以蓝莓特写作为背景，进一步说明了店铺的经营范围。少量橙色和绿色的点缀，表明产品的健康与天然。

RGB=94,29,95　CMYK=77,100,44,8

RGB=253,180,26　CMYK=3,38,87,0

RGB=145,212,8　CMYK=50,0,96,0

RGB=252,255,248　CMYK=2,0,5,0

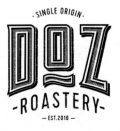

这是 DOZ 咖啡烘焙品牌形象的标志设计。将三个字母作为标志主体，而且边缘描边以及底部投影的添加，让整体具有很强的视觉立体感。特别是文字上方密集倾斜线条的使用，给人以一定的金属质感。上下两端弯曲文字的添加，丰富了整个标志的细节设计感。以黑白色作为主色调，凸显出企业的独特个性与别具一格的时尚复古感。

RGB=2,2,2　CMYK=92,87,88,79

RGB=255,255,255　CMYK=0,0,0,0

4.3.2 字母类标志设计技巧——直接展现企业的经营性质

由于字母类标志以字母为主，很少由其他元素来进行装饰。所以在进行设计时，可以将单个或者若干个字母进行变形，或者与其他元素相结合，以此来展现企业经营性质，给受众以直观的视觉感受。

这是一款音乐培机构的标志设计。将简单的字母与简笔画的乐器相结合，使人一看就知道企业的经营性质。特别是左右两侧的音乐字母，让整个标志极具创意感与趣味性。

以黑色作为背景主色调，将标志十分醒目地凸显出来。而且黄色的点缀，凸显出该机构独具个性的时尚与审美。上下两端小文字的添加，对品牌进一步说明，同时也增强了细节设计感。

这是委内瑞拉设计师 jesus labarca 的标志设计。将字母 t 与飞行的简笔画飞机相结合，以极具创意的方式，直接表明了企业的经营性质，使人印象深刻。

将蓝色作为标志主色调，凸显出企业十分注重飞行的安全问题。而少量深色的点缀，一方面增强了画面的稳定性，另一方面也给人以稳重成熟的视觉感受。

配色方案

双色配色　　　　　　　三色配色　　　　　　　五色配色

佳作欣赏

4.4 人物

　　相对于其他类型的标志来说，以人物作为标志图案，可以给人以较多的情感。在对该类型的标志进行设计时，可以将具体人物抽象化，以插画的形式进行呈现。这样不仅可以增强标志的创意感与趣味性，同时也可以将复杂的事物简单化。

　　特点：

- ◆　具有较强的文化特色。
- ◆　可以展现出独特的个性和风格。
- ◆　具有丰富的创造力。
- ◆　将复杂事物简单化。
- ◆　具有较高的辨识度。
- ◆　给人以较多的情感体验。

由于人物一般较为复杂和多变，所以在进行设计时，将其以插画的形式进行呈现，不仅可以使其简单化，同时也可以增强标志的趣味性与创意感。

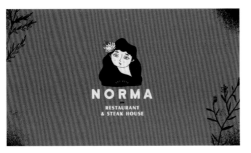

设计理念：这是复古风格的 Norma 餐厅品牌形象设计。将插画人物作为标志图案，以独特的造型凸显出店铺具有的浓浓复古气息。

色彩点评：整体以红色作为背景主色调，将标志十分醒目地呈现出来。人物中少量黑色的点缀，一方面表现出其具有的独特气质；另一方面凸显出店铺稳重却不失时尚的文化经营理念。

🔴1 图案下方主次分明的标志文字，将进行直接的传达，同时也促进了品牌的宣传与推广。

🔴2 背景四个角落一些小元素的添加，丰富了整体的细节设计感。

▇ RGB=232,71,51 CMYK=10,85,80,0
█ RGB=0,0,0 CMYK=93,88,89,80
▢ RGB=242,235,217 CMYK=7,9,17,0

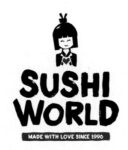

这是悉尼 Sushi World 寿司餐厅的标志设计。以极具日本文化气息的插画人物作为标志图案，直接表明了店铺的经营性质。特别是人物脖子下方红色小心形的添加，凸显出店铺真诚的服务态度和文化经营理念。整体以黑色作为标志主色调，在浅色背景的衬托下十分醒目。主次分明的标志文字，对品牌宣传具有积极的推动作用。

█ RGB=28,26,27 CMYK=84,81,78,65
█ RGB=179,13,33 CMYK=37,100,100,3
▢ RGB=242,242,242 CMYK=6,5,5,0

这是一款以儿童为元素的标志设计。将独具形态的简笔插画儿童作为标志图案，直接表明了企业针对的人群对象。儿童以一前一后进行呈现，增强了标志的层次感与立体感。左侧主次分明的标志文字，将信息进行直接的传达，同时促进了品牌的宣传与推广。图案中儿童多彩的服饰，为单调的标志增添了活力与动感。

▨ RGB=200,212,40 CMYK=0,0,0,0
█ RGB=48,96,168 CMYK=85,64,11,0
█ RGB=254,36,71 CMYK=0,92,61,0
▨ RGB=246,130,179 CMYK=4,63,4,0

4.4.2 人物类标志设计技巧——增强标志的创意感与趣味性

在对人物类型的标志进行设计时，可以将人物与某个具体元素相结合。在保证人物完整性的前提下，增强标志的创意感与趣味性。

这是日本 Patisserie Kei 糕点品牌视觉形象的标志设计。将简笔插画人物与树叶相结合，插画中人物佩戴的厨师帽，直接表明了店铺的经营性质。

绿色树叶的添加，一方面凸显出店铺十分注重食品的安全与健康问题，另一方面增添了标志的创意感与趣味性。

图案下方的标志文字，将信息进行传达，同时对品牌具有积极的宣传与推广效果。

这是 Ilia Kalimulin 女性弦乐四重奏形象的标志设计。将插画人物与乐器相结合，完整的乐器外观轮廓，表明了企业的经营性质与范围。

以深红色作为背景主色调，凸显出企业独具个性的时尚与审美。少量白色的点缀，让女性化特征更加明显。

以手写形式呈现的标志文字，给人以浓浓的复古气息与女性的独特魅力。

配色方案

双色配色

三色配色

五色配色

佳作欣赏

4.5 动物

不同的动物具有不同的特征与代表含义。所以在对动物类标志进行设计时，除了以动物直接表明企业的经营性质与范围之外，还可以根据受众熟知的动物的特征，将其抽象化作为标志图案，来表达其具有的深刻含义。

特点：

◆ 具有较强的辨识度。

◆ 既可成熟稳重，也可轻松活泼。

◆ 将动物以插画形式进行呈现。

◆ 将动物与其他元素相结合。

◆ 以奔跑的动物形态增强标志的动感效果。

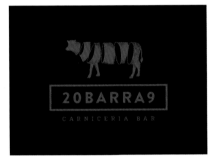

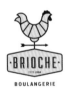

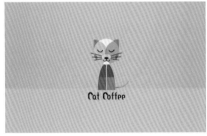

4.5.1　具有动感效果的动物标志设计

动物给人以较强的动感，所以在对动物标志进行设计时，可以充分与动物的特性进行结合，来增强标志的视觉动感。

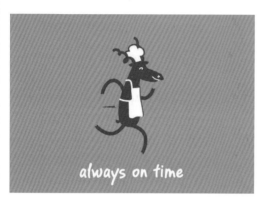

设计理念：这是 KooDoo 羚羊比萨店品牌形象的标志设计。以一个头戴厨师帽奔跑的卡通羚羊作为标志图案，直接表明了店铺的经营性质，同时也让标志具有很强的视觉动感。

色彩点评：整体以橙色作为背景主色调，极大程度地刺激了受众的味蕾，激发其进行购买的欲望。同时也凸显出企业十分注重食品安全与健康问题。

❶ 红色的奔跑羚羊，表明该餐厅迅速及时的服务态度。少量白色的点缀，瞬间提升了整个画面的亮度。

❷ 图案下方的手写文字，看似随意的摆放，却凸显出餐厅的舒适与温馨。同时也与奔跑羚羊的寓意相吻合，具有很强的创意感与趣味性。

■ RGB=244,130,33　CMYK=4,62,88,0
■ RGB=215,22,53　CMYK=19,98,78,0
□ RGB=255,255,255　CMYK=0,0,0,0

这是一款棒球队的标志设计。将扛着棒球棍的插画鸭子作为标志图案，给人一种蓄势待发的视觉动感。而且以几何图形作为标志呈现的载体，超出的部分具有很强的视觉延展性。以绿色作为主色调，凸显出棒球队的勃勃生机。而且少量橙色的点缀，让这种氛围又浓了几分。

■ RGB=14,146,98　CMYK=81,27,76,0
■ RGB=240,231,219　CMYK=8,11,15,0
■ RGB=255,202,69　CMYK=3,27,77,0

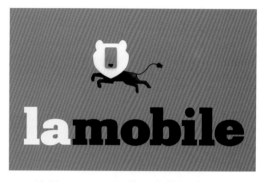

这是 Lamobile 品牌形象的标志设计。以一个奋力奔跑的狮子作为标志图案，让整个标志具有很强的视觉动感，同时也凸显出该企业网络的迅速。而以狮子头部方式呈现的手机，直接表明了企业的经营性质。以红色作为背景主色调，将标志十分醒目地凸显出来。特别是少量白色的点缀，瞬间提升了整个标志的亮度。

■ RGB=241,91,38　CMYK=4,78,87,0
□ RGB=255,255,255　CMYK=0,0,0,0
■ RGB=6,0,0　CMYK=90,88,87,79

4.5.2 动物类标志设计技巧——与其他元素相结合表明企业经营性质

能够直接表明企业的经营性质，在现如今迅速发展的社会中显得尤为重要。所以在对动物类标志进行设计时，可以将动物与其他元素相结合，以此来给受众以直观的视觉印象，使其一目了然。

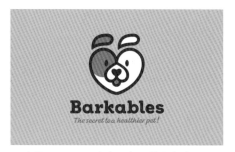

这是 Barkables 狗狗服务品牌的标志设计。以一个心形作为标志呈现的载体，在其他几何图形的使用下，将小狗的外观轮廓呈现出来，直接表明了企业的经营性质。

而心形的外观也凸显出企业真诚的服务态度和文化经营理念。

以橙色作为背景主色调，在不同明纯度的变化中，增加了标志的视觉层次感。而且图案下方主次分明的文字，对品牌宣传具有积极的推动作用。

这是一款创意家具的标志设计。以正负形的方式将卡通大象与座椅相结合，以独具创意的方式表明了企业的经营性质，同时也保证了大象与椅子的完整性。

以黑白色作为标志主色调，在经典的颜色搭配中，凸显出企业的低调与成熟，并且时尚的独特个性。

图案下方的文字，将信息进行直接的传达，同时也促进了品牌的宣传。

配色方案

双色配色	三色配色	五色配色

佳作欣赏

4.6 植物

　　植物与动物一样，将其作为标志的一部分，一方面，要根据企业文化以及相应的产品特性来选择合适的植物；另一方面，可以通过植物本身具有的内涵来对企业进行宣传。

　　所以在对该类型标志进行设计时，可以将二者相结合，将信息尽可能多地传达出来。

　　特点：

◆　具有较高的辨识度。

◆　对产品特性进行直观的呈现。

◆　多以植物本色作为主色调。

◆　具有较强的植物特征。

◆　可以展现企业独特的设计风格。

◆　具有很强的创意感和趣味性。

◆　将复杂植物抽象化为简笔插画。

4.6.1 直观明了的植物标志设计

将植物作为标志的一部分，使受众一看就知道企业的经营性质与范围，具有直观的视觉印象。同时也为标志增添了一些细节效果，打破了字母的单调与乏味。

设计理念： 这是 Fino Grao 咖啡店品牌形象的标志设计。将插画植物作为标志图案，直接表明了企业的经营性质。

色彩点评： 整体以黑、白两色作为主色调，凸显出企业时尚简约的文化经营理念。而少量红色的运用，则为单调的背景增添了一抹亮丽的色彩，十分引人注目。

 以同心圆环作为标志呈现的载体，具有很好的视觉聚拢效果。而且以不同颜色作为分割线，给人以直观的视觉感受。

 在圆环上方呈现的文字，对品牌进行了相应的解释与说明。而背景中的四个大写字母，不仅丰富了背景的细节效果，同时促进了品牌的宣传。

■ RGB=23,23,23 CMYK=85,81,80,68
■ RGB=232,55,35 CMYK=9,90,89,0
□ RGB=255,255,255 CMYK=0,0,0,0

这是 Noev 橄榄油店品牌形象的标志设计。将简笔画的橄榄树枝作为标志图案，直接表明了企业的经营性质，使受众一目了然。以大写字母呈现的标志文字，对品牌具有积极的宣传作用。而其他小文字则进行了相应的说明，丰富了细节设计感。特别是顶部半圆环形呈现的文字，让标志创意十足。在浅色背景衬托下，深色标志十分醒目。

■ RGB=132,121,125 CMYK=56,53,45,0
■ RGB=238,238,238 CMYK=8,6,6,0

这是 naravan 天然美容产品品牌形象的标志设计。将简笔插画植物作为标志图案，直接表明了企业的经营性质，使受众一目了然。图案下方简单的标志文字，对品牌宣传具有推动作用。整体以青色作为主色调，凸显出企业注重产品安全与取材天然的问题。而少量白色的点缀，则瞬间提升了标志的亮度。

■ RGB=110,177,188 CMYK=60,17,38,0
□ RGB=255,255,255 CMYK=0,0,0,0
■ RGB=31,91,81 CMYK=87,57,70,18

4.6.2 植物类标志设计技巧——将植物简单抽象化

将较为复杂的植物简单抽象化，不仅可以增强受众的视觉辨识度，使其瞬间就能知道企业的经营性质；同时也可以将企业文化、理念等信息进行直接的传达。

这是 Enviaflores 鲜花礼品品牌形象的标志设计。在保留玫瑰外观轮廓的前提下，将其抽象为简单的线条，使受众一看就知道企业的经营性质。

以红色作为背景主色调，凸显出鲜花店的多彩与活跃。而少量白色的点缀，则给人一种鲜花可以让人心情瞬间明媚的视觉体验。

简单的文字，将信息进行直接的传达，同时也具有很好的宣传效果。

这是 MATRA Spa & Relax hotel 酒店品牌的标志设计。以树叶外轮廓作为标志图案呈现的载体，直接表明该酒店注重环境与人的和谐共生关系。

将树叶叶脉替换为人物的指纹，以极具创意的方式凸显出企业诚实守信的文化经营理念，给人以很强的稳定性。

以灰色作为背景主色调，在不同树叶颜色的对比中，为单调的背景增添了色彩。

配色方案

双色配色	三色配色	四色配色

佳作欣赏

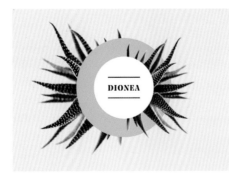

4.7 物品

在我们的日常生活中充斥着各种各样的物品,大到冰箱、洗衣机、空调等,小到水杯、铅笔,甚至一个小小的曲别针,都可以称之为物品。

因此在对物品类型的标志进行设计时,可以将实物用简单的线条勾勒出外形。这样不仅为设计省去了不少不便,同时也让标志更加直观醒目。

特点:

◆ 具有鲜明的物品特征。

◆ 通过简单的物品来表明企业经营性质。

◆ 颜色既可高雅奢华,也可清新亮丽。

◆ 具有较强的创意感与趣味性。

◆ 整体设计较为简单。

4.7.1 线条简约的物品标志设计

相对于动植物来说，物品要简单很多。而标志设计也需要尽可能地简化，用最简单的方式来传递尽可能多的信息。所以在对该类型的标志进行设计时，可以使用基本的线条勾勒出物品的外轮廓。在保持原貌辨识度的前提下，进行信息的传达。

设计理念：这是 Crave Burger 汉堡快餐品牌形象的标志设计。将由简单几何图形构成的汉堡作为标志图案，以简洁的方式，直接表明了企业的经营性质，给受众以直观的视觉印象。

色彩点评：画面整体以橙色为主色调，极大程度地刺激了受众的味蕾，激发其进行购买的欲望。而少量深色的运用，则凸显出企业稳重成熟却不失时尚的文化经营理念。

① 将字母 C 适当放大作为图案呈现的载体，二者的完美结合，将受众注意力全部集中于此，对品牌具有很好的宣传作用。

② 以圆环形式呈现的文字，增强了整个标志的创意感。而两侧的横排文字，在曲直的鲜明对比中让标志富于变化。

■ RGB=254,177,0 CMYK=2,40,91,0
■ RGB=39,39,41 CMYK=82,78,73,54

这是Eleven46袜子品牌形象的标志设计。将由简单线条勾勒的袜子作为标志图案，直接表明了企业的经营性质。而且外围同心圆环的添加，具有很强的视觉聚拢感。图案下方主次分明的文字，将信息进行传达，同时促进了品牌的宣传与推广。以红色作为标志主色调，在浅灰色背景的衬托下十分醒目。

■ RGB=30,26,41 CMYK=88,89,68,56
□ RGB=248,248,248 CMYK=3,3,3,0
■ RGB=236,127,106 CMYK=8,63,53,0

这是 Cook Book 酒吧的标志设计。将由简单曲线勾勒出的酒瓶作为标志图案，直接表明了企业的经营性质。而且不闭合曲线的添加，让标志给人以呼吸顺畅之感。图案下方主次分明的文字，对品牌宣传有积极的推动作用。以黑色作为背景主色调，而少量红色的点缀，凸显出企业成熟却不失时尚与雅致的文化经营理念。

■ RGB=0,0,0 CMYK=93,88,89,80
■ RGB=187,21,31 CMYK=34,100,100,1

4.7.2 物品类标志设计技巧——与其他元素相结合增强创意感与趣味性

物品一般较为简单，因此在进行设计时，可以与其他小元素相结合。在表明企业经营性质的同时，提升整个标志的创意感与趣味性。

这是 Bike music studio 的标志设计。将自行车与磁带相结合，以独具创意的方式表明了企业的经营性质，同时也凸显出该工作室的独特个性与文化经营理念。

整体以黑、白作为主色调，以经典简约的配色给人以精致时尚的视觉感受。

图案下方主次分明的文字，对品牌具有很好的宣传与推广作用。

这是手机维修店的标志设计。将手机与救护车相结合，以简笔画的形式直接表明了店铺的经营性质。特别是手机上方十字的添加，让信息传达更加明确。

整体以蓝色作为主色调，凸显出店铺维修的专业。而少量红色的点缀，瞬间提升了整个标志的亮度。周围小元素的添加，丰富了细节设计感。

配色方案

双色配色

三色配色

五色配色

佳作欣赏

4.8 抽象

相对于具体的实物标志类型来说，抽象就显得不那么明确。所以在对该类型的标志进行设计时，一定要把握好抽象的度。不能为了标新立异，而设计出没有任何实际意义的标志。这样不仅起不到宣传与推广的作用，反而会适得其反。

特点：

◆ 给人以广阔的想象空间。

◆ 保留实物的外观轮廓，增强其辨识度。

◆ 具有很强的创意感与趣味性。

◆ 以简单的图形来表现实物原貌。

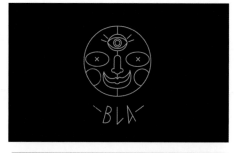

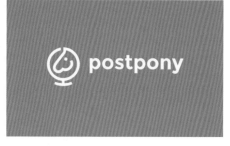

由于抽象类标志一般就是用简单的线条或者几何图形将实物概貌勾勒出来，使受众在看到标志的同时，就立刻知道企业的经营性质。所以在进行设计时，要尽可能地做到直接、简约。

这是 La Boteria 海鲜餐厅品牌形象的标志设计。简单线条勾勒出鱼的外形轮廓作为图案，直接表明了餐厅的经营范围，给受众以直观的视觉印象。

色彩点评：以深色的海洋捕捞画面作为背景图，将信息进一步传达。而白色的标志，在深色背景的衬托下十分醒目，对品牌宣传具有积极的推动作用。

■ 弯曲跳跃的标志图案，增强了整个标志的活跃与动感，同时也表明餐厅海鲜的新鲜。

■ 标志文字下方波浪线的添加，一方面将餐厅性质进一步凸显，另一方面增强了标志的细节设计感。

RGB=37,43,77 CMYK=93,91,53,27
RGB=98,116,162 CMYK=70,55,22,0
RGB=255,255,255 CMYK=0,0,0,0

这是一款家具的创意标志设计。由线条勾勒的沙发外形作为标志图案，虽然简单，但可以给受众直观的视觉印象，具有很强的创意感与趣味性。图案下方不规则图形的添加，增强了整体的视觉聚拢感。以下方主次分明的标志文字，将信息进行直接的传达，同时促进了品牌的宣传与推广。以橙色作为主色调，在少量黄色的点缀下，给人以家的温馨之感。

■ RGB=234,146,74 CMYK=10,53,73,0
□ RGB=255,255,255 CMYK=0,0,0,0
■ RGB=38,42,43 CMYK=83,76,73,53
■ RGB=255,204,1 CMYK=4,25,89,0

这是 HELIUS 书店视觉形象的标志设计。将书籍抽象为波浪线作为标志图案，而以一个正圆代表正在看书的人物，以最简洁的方式直接表明了企业的经营性质，极具创意感与趣味性。图案下方主次分明的文字，对信息进行了直接的传达。以饱和度较高的蓝色作为主色调，使其在浅灰色的背景下十分醒目，对品牌具有积极的宣传效果，同时也表明该企业稳重却不失时尚与雅致。

■ RGB=4,62,221 CMYK=93,73,0,0
□ RGB=242,242,242 CMYK=6,5,5,0

4.8.2 抽象类标志设计技巧——用直观的方式展示

抽象类的标志由于其具有一定的抽象性，所以在进行设计时，尽可能地将其以直观的方式呈现。这样不仅可以增强标志的辨识度，同时也利于品牌的宣传与推广。

这是娜古香椰子油品牌的标志设计。将抽象的椰子树叶作为标志图案，而下方水滴状的图形，则表明了企业的经营性质，以简单直观的方式，将信息进行传达。

以绿色作为主色调，凸显出企业注重产品绿色天然的文化经营理念。而少量橙色的点缀，则为单调的画面增添了色彩。右侧分两行呈现的文字，对品牌宣传具有积极的推动作用。

这是 CHANDRA 女性服饰品牌形象的标志设计。将由简单线条构成的猫形人物作为标志图案，以极具创意的方式，给受众留下深刻的印象。

以浅色作为背景主色调，将深色标志十分醒目地凸显出来。虽然没有其他华丽的色彩，但可以凸显出品牌独具一格的时尚与雅致。

主次分明的标志文字，将信息进行直接的传达，同时促进了品牌的宣传。

配色方案

双色配色	三色配色	四色配色

佳作欣赏

第5章 VI 设计中的图形

图形是一种视觉性的语言,图形与人的生活密切相关,具有深远的意义和独特的价值。在 VI 设计中,可以根据企业具有的特性、文化经营理念以及受众人群等因素,设计出合适的图形,促进企业的宣传与长足发展。

在对图形进行设计时,可以结合图形的创意联想以及相应的构图方式,来增强整个标志的创意感和趣味性。

特点:

◆ 直接表明企业的经营性质。

◆ 寓意鲜明准确,给人以直观的视觉印象。

◆ 用色既可鲜艳明亮,也可稳重成熟。

◆ 具有很强的创意感,用简单的图形表达深刻的含义。

◆ 具有较强的图形构图方式。

5.1 图形创意联想

　　联想指的是由一件事物联想到另一件与之相关或相似的事物。在图形创意设计中，图形的创意联想主要是通过图形自身带有的样式和蕴含的深远寓意进行发散式的想象。

　　图形的联想是利用不同的图形，进行各种有创意的联想。在设计过程当中，图形创意的想象空间是无限的，设计者可以根据自己的合理想法和在生活中积累的经验来任意发挥想象。图形创意联想主要分为形象联想、意向联想、连带联想和逆向联想四大类。

◆　　形象联想：通过造型的设计让受众直接联想到与其在形态上具有相似性的事物。

◆　　意向联想：通过展现表面互相没有关联却在本质上有着共同点的事物间接的引发受众思考。

◆　　连带联想：通过展现与之具有相似性、相近性和相反性的事物来引导受众思维，使其产生连带性的想象。

◆　　逆向联想：根据元素的展现，使人联想到与之具有相反特征的元素。

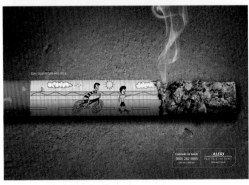

5.1.1　形象联想

设计理念：这是 Chicken Cafe 炸鸡汉堡快餐店品牌形象的广告灯箱设计。将由各种几何图形构成的公鸡作为标志图案，直接表明了餐厅的经营性质。

色彩点评：以黑色作为背景主色调，将广告内容十分醒目地凸显出来，对品牌具有积极的宣传作用。而图案中红色和黄色的运用，在鲜明的颜色对比中，让广告具有很强的视觉动感。同时也极大地刺激了受众的味蕾，激发其进行购买的欲望。

①以适当弯曲形式呈现的文字，打破了背景的单调与乏味。特别是橙色文字的使用，具有很强的视觉吸引力。

②将正圆作为标志文字呈现的载体，让其极具视觉聚拢感。而且在适当留白面积的衬托下，为受众营造了一个良好的阅读空间。

RGB=255,218,75　CMYK=5,18,75,0

RGB=214,13,23　CMYK=20,99,100,0

RGB=241,107,3　CMYK=5,71,96,0

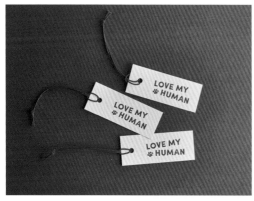

这是为宠物狗服务的 Love My Human 品牌形象的吊牌设计。将标志文字直接在吊牌中间位置呈现，给受众以直观的视觉印象。而且适当倾斜的摆放，增加了吊牌的活跃与动感。将动物脚印的图案，放在文字左下角位置，一方面，直接表明了企业的经营性质；另一方面，增强了整个吊牌的细节设计感。以红色作为标志主色调，凸显出企业真诚用心的服务态度与文化经营理念。

RGB=203,14,12　CMYK=26,100,100,0

RGB=231,223,221　CMYK=11,13,11,0

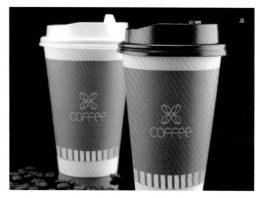

这是 X-coffee 新式咖啡厅品牌形象的杯子设计。标志图案由四个咖啡豆组成，不仅直接表明了咖啡厅的经营性质，同时也保证了文字 X 的完整性，极具创意感与趣味性。图案下方简单的文字，将信息进一步传达，促进品牌的宣传与推广。以明亮的黄色作为主色调，给人以鲜亮时尚的感受。同时在深色背景的衬托下，十分引人注目。

RGB=226,210,3　CMYK=20,16,91,0

RGB=128,116,104　CMYK=58,55,58,2

5.1.2 意向联想

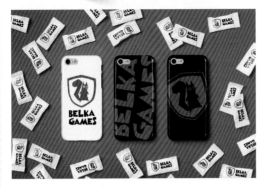

设计理念： 这是 BELKA GAMES 移动设备游戏开发商品牌的手机壳设计。将简笔插画松鼠作为标志图案，通过意向联想的方式，以松鼠行动迅速的特性来凸显出移动游戏设备运行的流畅。

色彩点评： 整体以橙色作为主色调，以明亮的色彩表明企业年轻且充满活力的文化经营理念。同时黑、白色的添加，一方面提高了手机壳的亮度，另一方面给人以稳重成熟的视觉感受。

① 以一个不规则的几何图形作为图案呈现的载体，具有很强的视觉聚拢效果，十分引人注目。

② 在中间位置的手机壳，将标志文字直接充满整个画面。而且超出的部分，具有较强的视觉延展性。

RGB=249,58,13 CMYK=0,88,94,0

RGB=20,20,20,13 CMYK=86,82,82,70

RGB=255,255,255 CMYK=0,0,0,0

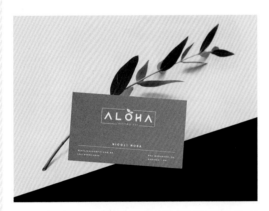

这是 Aloha 健康美食餐厅品牌形象的名片设计。以一个矩形边框作为标志呈现的限制范围，具有很好的视觉聚拢效果。而且适当缺口位置的设置，让其有呼吸顺畅之感。字母 O 上方两片大小不一的简笔画树叶的添加，一方面为整个标志增添了趣味性与活力感；另一方面也凸显出企业十分注重产品安全与绿色问题。以白色作为标志主色调，在深色背景的衬托下十分醒目。

RGB=255,255,255 CMYK=0,0,0,0

RGB=158,131,102 CMYK=46,51,62,0

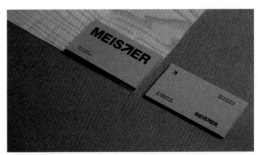

这是 Meister 职业教育培训机构品牌形象的名片设计。由于乌克兰东部地区发生战争，导致大部分工业都停止了，产生了大批失业者。德国国际化组织（GIZ）GmbH 在乌克兰建立的 Meister 就业教育培训项目，旨在为人们提供第二次职业教育的机会。将字母 T 用箭头来展现，寓意 Meister 在人们的整个职业道路上进行指引和导航。以极具创意的意向联想方式，既表达了内部的深刻含义，同时也保证了文字的完整性。

RGB=0,0,0 CMYK=93,88,89,80

RGB=127,125,128 CMYK=58,50,45,0

5.1.3　连带联想

其变成仁慈勇敢的人。

色彩点评： 以白色作为主色调，将在杯壁中间部位的标志十分醒目地凸显出来。而橙色和紫色的添加，在鲜明的颜色对比中凸显出组织满满的活力与责任感。

① 不规则几何图形的运用，打破了杯子的单调与乏味。而且矩形外观的指纹，具有很强的视觉聚拢感。

② 主次分明的标志文字，将信息进行直接的传达。而且字母 T 延长的横线，刚好将旁边的字母 H 遮挡住，将标志的深刻含义进行了完美的诠释。

RGB=244,90,30　CMYK=2,78,89,0
RGB=78,16,67　CMYK=76,100,56,30
RGB=255,255,255　CMYK=0,0,0,0

设计理念： 这是 Be The Change 儿童援助组织 VI 形象的水杯设计。这是一个致力于儿童援助的组织，该图案用一个握起的拳头代表着所有人，指纹象征着留下的印记。以连带联想的方式励人们去帮助那些无助的孩子，使

这是 Ilia Kalimulin 女性弦乐四重奏形象的笔记本设计。标志图案由乐器和女性人物组合而成，以连带联想的方式直接表明了企业的经营性质，同时也表明企业针对的人群对象，以及乐器对女性的巨大影响力。以红色作为笔记本主色调，给人以女性优雅精致的视觉体验。特别是少量白色的点缀，瞬间提升了整个笔记本的亮度。

■ RGB=130,19,35　CMYK=84,88,86,75
□ RGB=255,255,255　CMYK=0,0,0,0
■ RGB=6,4,5　CMYK=91,87,86,77

这是 Labarre 咖啡书屋品牌形象的笔记本设计。将由简单线条构成的书架和看书的正圆人物作为标志图案，二者的有机结合直接表明了企业的经营性质。整体以橙色作为主色调，在深蓝色背景的衬托下十分醒目，同时给人以稳定却不失活力的感受。主次分明的标志文字，对品牌具有积极的宣传与推广作用。

■ RGB=202,113,95　CMYK=26,66,59,0
■ RGB=44,51,70　CMYK=87,81,59,33

5.1.4 逆向联想

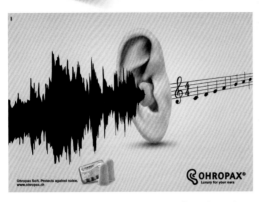

设计理念：这是 Ohropax 降噪声耳塞系列的创意广告设计。采用倾斜形的构图方式，而且整体以耳朵为分界点。左侧噪声与右侧的音乐环境形成鲜明的对比，凸显出产品的强大

功效。

色彩点评：整体以黄色作为主色调，在不同明纯度的渐变过渡中将内容很好地凸显出来。而黑色的使用，在经典的黑黄对比中，增强了广告的艺术性与画面稳定性。

左右两侧超出画面的部分，具有很强的视觉延展性。同时以逆向联想的方式，告诉人物保护耳朵的重要性。

在画面底部呈现的产品以及标志，对品牌具有积极的宣传与推广作用。而旁边的小文字，则将信息进一步地传达。

RGB=254,221,54 CMYK=6,16,81,0

RGB=247,188,146 CMYK=4,35,43,0

RGB=9,10,14 CMYK=91,86,82,74

这是 Nestle 雀巢咖啡的创意广告设计。采用中心形的构图方式，将由举重器材拉扯住的疲惫人物作为图像，直观地表明了精神状态的重要性，让人很容易联想到咖啡的提神功效。而在右下角呈现的产品，则具有直接的宣传作用。整体以洋红色作为主色调，在不同明纯度的渐变过渡中，将画面内容清楚地凸显出来。

■ RGB=123,31,70 CMYK=56,99,60,19

■ RGB=170,46,106 CMYK=43,94,39,0

□ RGB=255,255,255 CMYK=0,0,0,0

■ RGB=97,44,28 CMYK=56,85,94,41

这是 Nut 健康食品预防儿童肥胖的宣传广告设计。将儿童经常食用的垃圾食品以匕首的外观呈现，十分引人注目。以逆向联想的方式让受众明白健康食品对儿童成长的重要性。整体以浅色作为背景主色调，将图像清楚地凸显出来。在右下角呈现的标志，对品牌宣传具有积极的推动作用。

▨ RGB=249,239,214 CMYK=4,8,19,0

■ RGB=178,48,32 CMYK=37,93,100,3

▨ RGB=255,220,61 CMYK==5,17,79,0

■ RGB=25,20,27 CMYK=86,86,75,66

5.1.5 图形创意联想的构图技巧——直接表明企业的经营性质

创意联想不仅可以为图形增添不少的艺术性与创造感，同时也提升了整体的质感。但在进行设计时，不能为了追求创意，而不顾实际情况进行随意创作。因为 VI 中的图形，最终还是为企业形象服务的。图形创意联想最根本的任务是要表明企业的经营性质。

这是 Dany Eufrasio 美发沙龙品牌形象的标志设计。将由简单线条构成的女性人物头像作为标志图案，以连带联想的方式直接表明了企业的经营性质。

以橙色作为主色调，凸显出企业充满热情与真诚的服务态度。而少量白色的点缀，则提升了整个标志的亮度。

右侧以两行呈现的文字，将信息进行直接的传达，同时促进品牌的宣传。

这是 Vijoo 眼镜品牌形象的手提袋设计。在标志文字最后一个字母 O 后面添加的线段，同时在与另外一个字母 O 相结合，以意向联想的方式直接表明了企业经营范围。

整个手提袋以紫色作为主色调，凸显出企业精致却不失时尚的文化经营理念。而少量黄色和黑色的点缀，则打破了纯色背景的单调与乏味。

在手提袋中间的文字，促进了品牌的宣传。

配色方案

双色配色

三色配色

四色配色

图形创意联想的设计赏析

SIMPLE FORM.

5.2 图形构成方式

　　单一的图形创意设计很难引起人们的注意，在图形的创意设计中，运用一些构成方式能够创造出更加新奇、有趣的画面。打破事物固有的造型设计，创造出更加新颖的视觉效果，能让画面更具吸引力。

　　常见的图形构图方式有：正负图形、双关图形、异影图形、减缺图形、混维图形、共生图形、悖论图形、聚集图形、同构图形、渐变图形、文字图形等。运用这些构图方式可以增强画面的视觉感染力。

　　正负图形：在彼此依靠的同时也起到了相互衬托的作用，使人产生两种感觉。

　　双关图形：两种含义的一个图形，除了表面的寓意之外还暗含另一种含义。

　　异影图形：在光的作用下，将影子进行创意性的变形和加工处理，产生具有深刻寓意的新造型，以此来突出图形创意的主题。

　　减缺图形：利用人们的惯性思维和图形的不完整性，将单一的图形进行简化与变形，使图形在减缺的形态下给受众更加丰富的想象空间。

　　混维图形：图形在二维空间和三维空间之间的转换，将二维空间的图形三维化，三维空间的图形二维化。

　　共生图形：同一个空间内放置两个或多个图形元素，相互依存，通过图形的结合塑造出新的元素。

　　悖论图形：又称无理图形，利用视觉上的错觉，通过图形的结合使画面塑造出矛盾的空间。

　　聚集图形：将单一或是样式相似的图形反复应用，强化图形本身具有的含义。

　　同构图形：通过具有某种关联的两个或者两个以上的元素进行相互结合，创造出另一个具有新含义的形象。

　　渐变图形：将一种图形形象通过方向、位置、大小、色彩等元素的改变，逐渐演变成另一种图形形象或是表达出新的含义。

　　文字图形：将文字的形态和样式进行变形，或是将文字自身的造型进行创意的排列，使画面更具创造力和感染力。

5.2.1 正负图形

设计理念：这是 Hapi Smile 饮料品牌形象的标志设计。将水滴形状的图形作为标志图案，直接表明了企业的经营性质。而且底部笑脸曲线的添加，以正负图形的方式凸显出企业真诚的服务态度和文化经营理念。

色彩点评：整体以淡蓝色作为背景主色调，给人以柔和细腻的视觉感受。特别是在少量白色的配合下，直接表明了企业注重饮料的安全与原料的天然健康。

🟡 在图案上方的文字，以镂空的形式进行呈现，让整个标志具有很强的创意感。特别是在底部笑脸的配合下，给人一种所有烦恼瞬间被清除的视觉愉悦感。

🟡 标志底部小文字的添加，一方面将信息进行直接的传达；另一方面增强了整体的细节设计感。

RGB=183,217,226 CMYK=33,7,12,0
RGB=255,255,255 CMYK=0,0,0,0

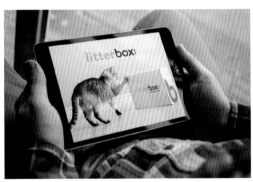

这是 Litterbox.com 猫砂品牌的移动端网页展示效果设计。将字母 b 与小猫的外轮廓相结合，以正负形的方式直接表明了企业的经营性质，同时也保证了文字的完整性。具有很强的创意感与趣味性。以橙色作为主色调，表明企业十分注重产品的安全问题。特别是小猫的添加，让整个网页瞬间充满活力。

■ RGB=247,181,32 CMYK=6,37,87,0
■ RGB=231,215,199 CMYK12,18,22,0
■ RGB=158,72,37 CMYK=44,82,99,9

这是 Albus bakeries 面包店品牌形象的标志设计。将字母 A 中的一横替换为简笔画麦穗，以正负图形的方式直接表明了店铺的经营性质，同时也保证了文字的完整性，极具创意感。特别是适当缺口的添加，让其具有呼吸顺畅之感。以橙色作为主色调，极大程度地刺激了受众的味蕾，激发其进行购买的欲望。底部主次分明的文字，将信息进行传达，同时促进品牌的宣传与推广。

■ RGB=26,18,15 CMYK=82,83,85,71
■ RGB=252,166,45 CMYK=2,45,83,0

5.2.2 双关图形

设计理念： 这是 Greybe Fine Olive Products 橄榄制品食品品牌形象的名片设计。将简笔插画的橄榄树作为标志图案，直接表明了企业的经营性质。特别是以双手张开形状呈现的树枝，除了呈现出树木的形状之外，也表明企业真诚用心的服务态度和文化经营理念。

色彩点评：以绿色作为主色调，凸显出产品的有机天然与健康。而且在不同明纯度的变化中，增强了整个名片的视觉层次感。而少量橙色的添加，为其增添了一抹亮丽的色彩。

🔘 以正圆形作为标志呈现的载体，具有很强的视觉聚拢效果，将受众注意力全部集中于此。而以环形呈现的文字，将信息进行直接的传达。

🔘 标志外围不同形态的树枝，填补了纯色背景空缺。而超出的画面的部分，则给人以视觉延展性。

	RGB=126,150,30 CMYK=60,33,100,0
	RGB=206,178,35 CMYK=27,31,91,0
	RGB=62,65,18 CMYK=75,64,100,41

这是 Noev 橄榄油店品牌形象的名片设计。将插画的橄榄树枝作为标志图案，直接表明了企业的经营性质。同时也凸显出企业十分注重食品安全问题，以及竭诚为受众制作好产品的文化经营理念。图案下方的标志文字，以简洁的方式促进了品牌的宣传与推广。以淡色作为背景主色调，给人以清新淡雅的视觉体验。

	RGB=230,231,223 CMYK=12,8,13,0
	RGB=128,122,122 CMYK=58,52,48,0

这是精致的 Tom Reid's 书店的书签设计。标志图案由简笔画的钥匙与羽毛构成，将读书可以提升个人文化修养以及打开更宽广世界的特性直接凸显出来，具有很强的创意感。以棕色作为主色调，给人以经过时间沉淀的稳重与雅致。而环绕在标志图案四周的文字，将信息进行传达，同时也丰富了书签整体的细节效果。

	RGB=175,132,90 CMYK=39,53,68,0
	RGB=13,10,3 CMYK=87,84,91,76

5.2.3 异影图形

设计理念：这是 vichy 防晒霜的平面广告设计。将防晒霜在太阳照射下的投影作为图案，而且以刚好将攀登者遮挡中的图像效果，来从侧面凸显出产品的的强大功效。以极具创

意的方式，给受众留下深刻印象。

色彩点评：画面整体以蓝色作为主色调，特别是晴空万里攀登场景的添加，直接表明了紫外线的强度。而将人物遮挡住的深色阴影，瞬间增强了画面的稳定性。

- 放在画面右上角的产品，对品牌具有很好的宣传与推广作用。而少量橙色的使用，为单调的背景增添了一抹亮丽的色彩。

- 产品右侧的白色文字，进行了简单的解释与说明，同时也增强了整体的细节设计感。

RGB=2,154,203 CMYK=77,28,14,0

RGB=46,127,174 CMYK=80,45,21,0

RGB=255,84,0 CMYK=0,80,93,0

这是土耳其 Barkod 家具定制系列的趣味创意广告设计。将树形人物的投影以椅子的形式呈现出来，以异影图形的方式，凸显出企业可以制作出任何客户需要的产品，刚好与其宣传标语相吻合。以浅色作为背景主色调，将版面内容清楚地凸显出来，十分醒目。而在左下角的标志文字，将信息进行传达的同时促进了品牌的宣传。

RGB=245,223,209 CMYK=5,16,17,0

RGB=6,0,2 CMYK=90,89,87,78

RGB=176,119,76 CMYK=39,60,74,1

这是益达口香糖的宣传广告设计。采用倾斜性的构图方式，将口香糖整齐排列，而在其投影的配合下，二者组合成一个牙刷的形状。采用新颖别致的方式将企业理念进行传达。以蓝色作为背景主色调，给人以干净纯澈的体验。同时少量白色的点缀，瞬间提示了整个画面的亮度。在右下角呈现的产品，对品牌具有积极的宣传效果。

RGB=19,133,196 CMYK=81,41,10,0

RGB=255,255,255 CMYK=0,0,0,0

5.2.4 减缺图形

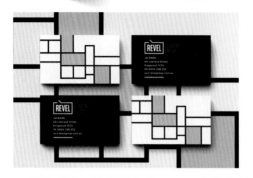

设计理念：这是墨尔本 Revel 建筑公司品牌的名片设计。以一个矩形作为整个标志的呈现载体，具有很强的视觉聚拢效果。而左上角缺口的设计，让标志瞬间有呼吸顺畅之感，同时也增强了整体的细节设计感。

色彩点评：以黑色作为背景主色调，将标志十分醒目地凸显出来。少量橙色的点缀，为单调的背景增添了一抹亮丽的色彩。而白色的添加，瞬间提升了整个名片的亮度。

🔴 名片正面适当留白空间的设计，为受众营造了一个很好的阅读空间，将信息进行直接的传达。

🔴 名片正面多个小矩形的使用，就好像一个个堆砌而成的建筑，刚好与企业的经营性质相吻合。而且不同色彩的添加，让名片效果变得丰富多彩。

RGB=25,21,22 CMYK=84,82,80,68
RGB=244,204,82 CMYK=9,24,74,0
RGB=117,202,230 CMYK=54,6,12,0

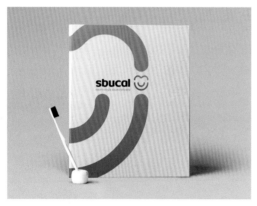

这是 sbucal 牙科诊所形象的宣传画册设计。将由简单曲线勾勒而成的牙齿作为标志图案，直接表明了诊所的经营范围。左右两侧缺口位置的设计，为标志增添了些许的动感。以青色到蓝色渐变作为主色调，给人以干净卫生的感受，最重要的是很好降低了患者的焦虑感与疼痛度。同时白色底色的运用，让这种氛围又浓了几分。

RGB=20,110,170 CMYK=86,55,17,0
RGB=22,20,39 CMYK=92,93,68,58
RGB=255,255,255 CMYK=0,0,0,0
RGB=28,172,180 CMYK=74,14,35,0

这是 Cokoa 巧克力品牌形象的标志设计。将标志文字直接在画面中间位置呈现，给受众以直观的视觉印象，同时对品牌宣传也有积极的推动作用。文字字母 K 空隙的设置以及顶部缺少的一部分，以一个类似逗号的图形代替，凸显出企业独具个性的时尚与文化经营理念。底部规整呈现的文字，将信息进行直接的传达。

RGB=0,0,0 CMYK=93,88,89,80
RGB=255,255,255 CMYK=0,0,0,0

5.2.5　混维图形

整个图案给受众以另类的视觉体验，使其印象深刻。

色彩点评：以白色作为背景主色调，将版面内容很好地凸显出来。特别是在青色和紫色的鲜明对比中，让单调的画面瞬间鲜活起来。

① 在画面中间位置呈现的不完整雕像，让整个广告具有别样的时尚美感。特别是青色立面水波纹效果的添加，使画面具有很强的视觉动感。

② 在底部中间位置呈现的标志，具有很好的宣传效果，同时也丰富了整体的细节设计感。

■■■■ RGB=156,76,251　CMYK=66,73,0,0
■■■■ RGB=6,241,201　CMYK=60,0,38,0
□□□□ RGB=255,255,255　CMYK=0,0,0,0

设计理念：这是 PosŁódź 的品牌宣传广告设计。采用中心形的构图方式，将由简单线条构成的框架作为标志图案，在二维之中充斥着三维视觉感受。特别是中间的交叉部位，让

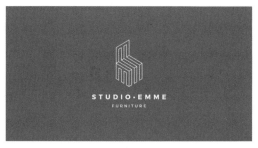

这是家具设计公司 Studio Emme 品牌形象的标志设计。将由简单线条构成的椅子作为标志图案，直接表明了企业的经营性质。而二维的椅子图案却呈现了三维的空间效果，让整个标志具有很强的创意感与趣味性。以深灰色作为背景主色调，将标志清楚地显示出来。同时也凸显出企业稳重与成熟的文化经营理念。少量白色的点缀，瞬间提升了整个标志的亮度。

■ RGB=127,118,113　CMYK=58,54,53,1
□ RGB=255,255,255　CMYK=0,0,0,0

这是 Draft & Draft 装饰与保洁公司的信封设计。将标志文字中的两个字母 D 以重叠错位的方式进行呈现，一方面将信息进行直接的传达，另一方面给人以很强的空间立体感。以深灰色作为背景主色调，将黑色黑色文字直接凸显出来，给受众以直观的视觉印象。而且信封中大面积留白的设计，给人以干净整洁的感受，刚好与企业的经营性质相吻合。

■ RGB=109,109,109　CMYK=65,57,54,3
■ RGB=0,0,0　CMYK=93,88,89,80

5.2.6 共生图形

设计理念： 这是简洁大方的 Solange Shop 在线商店的标志设计。将镜子、茶壶以及一个小容器的简笔插画作为标志图案，直接表明店铺的经营性质。而且以共生图形的构图方式，让三个物体做到你中有我，我中有你，极具创意感与趣味性。

色彩点评： 以黄色作为背景主色调，给人以明亮鲜活的视觉感受。而图案中红色与青色的运用，在鲜明的颜色对比中，显得十分醒目。

🎀 图案中不同装饰小元素的运用，丰富了标志的细节效果。特别是不同物件之间的重叠部分，看似零乱的构图，却给人舒适与时尚的感受。

🎀 图案下方主次分明的标志文字，将信息进行直接的传达，促进了品牌的宣传与推广。

■ RGB=247,241,119 CMYK=10,3,63,0
■ RGB=62,218,194 CMYK=62,0,38,0
■ RGB=236,51,83 CMYK=7,90,55,0

这是 Yellow Kitchen 餐厅品牌形象的手提袋设计。将标志文字中的两个字母 L 以餐具相结合，以共生图形的构图方式，直接表明了店铺的经营性质，并且也保证了文字的完整性。以黄色作为手提袋的主色调，极大地刺激了受众味蕾，激发其进行购买的欲望。而且背景中一些小元素的装饰，丰富了整体的细节感。

■ RGB=240,196,0 CMYK=11,27,91,0
□ RGB=255,255,255 CMYK=0,0,0,0
■ RGB=0,0,0 CMYK=93,88,89,80

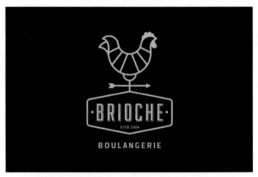

这是 Brioche 面包品牌形象的标志设计。将牛角包与公鸡相结合共同构成标志图案，以共生图形的构图方式，直接表明了店铺的经营性质，具有很强的创意感与趣味性。以深色作为背景主色调，将橙色标志醒目地凸显出来，具有很好的宣传效果。以六边形作为文字呈现的限制范围，具有很强的视觉聚拢感。特别是文字适当投影的添加，让标志具有一定的层次感和立体感。

■ RGB=84,18,4 CMYK=58,96,100,51
■ RGB=253,216,99 CMYK=5,19,67,0

5.2.7 悖论图形

设计理念：这是 20BARRA9 牛排餐厅视觉形象的标志设计。将切分的一头牛作为标志图案，直接表明了餐厅的经营范围。看似是立体的牛，却在每一块的连接处给人以二维平面的视觉感受。以悖论图形的构图方式，让整个标志极具创意感。

色彩点评：整体以黑色作为背景主色调，将标志清楚地凸显出来。而且红色的运用，凸显出该餐厅的热情与活跃。

🔴1 以矩形边框作为标志文字形呈现的显示范围，具有很好的视觉聚拢效果，将受众注意力全部集中于此，促进了品牌的宣传与推广。

🔴2 标志图案中少量黑色纹理的添加，让其具有很强的视觉质感。同时表明企业十分注重食物的质感与安全问题。

■ RGB=0,0,0 CMYK=93,88,89,80
■ RGB=240,8,0 CMYK=4,97,100,0

这是 Avorio Media 的品牌 U 盘设计。将一个三角体作为标志图案，看似立体的图形却自相矛盾，不能够环绕一周。以悖论图形的构图方式，凸显出该企业的独特创意与个性。以青色到浅绿的渐变作为图案主色调，给人以清新与活力的视觉体验。同时黑色或者白色底色的运用，都将标志清楚地凸显出来。U 盘盖子的用色与图案相一致，具有很强的和谐统一感。

■ RGB=55,174,204 CMYK=71,16,20,0
□ RGB=255,255,255 CMYK=0,0,0,0
■ RGB=0,0,0 CMYK=93,88,89,80
■ RGB=178,216,32 CMYK=40,1,93,0

 Lund+Slaatto
ARKITEKTER

这是 Mission 设计机构的标志设计。将标志文字立体化组合成标志图案，相对于二维平面图来说，立体图形给受众以更强的视觉冲击力。该图形以悖论图形方式设计，看似是一个立体图形，却自相矛盾。以浅色作为背景主色调，将标志十分醒目地凸显出来。特别是图案中绿色的运用，瞬间提升了整个标志的亮度。而适当深色的点缀，则增强了画面的稳定性。

■ RGB=2,203,159 CMYK=69,0,52,0
■ RGB=131,105,80 CMYK=56,60,71,7

5.2.8　聚集图形

设计理念： 这是 Barkables 狗狗服务品牌的名片设计。将由若干心形组合而成的图形作为标志图案，以聚集图形的方式将小狗的外形呈现出来，直接表明了企业的经营性质。

色彩点评： 以橙色作为背景主色调，给人以活跃积极的视觉感受，同时也凸显出企业真诚用心的服务态度。而少量深色的点缀，则让小狗图案十分醒目，具有很好的宣传效果。

🎨 图案上方两个小狗耳朵图形的装饰，丰富了整体的细节效果，同时也让标志有呼吸顺畅之感。

🎨 图案下方主次分明的文字，将信息进行了直接的传达。特别是底部以表格呈现的文字，增强了名片秩序性与统一感。

RGB=255,189,17　CMYK=2,33,89,0

RGB=246,122,50　CMYK=2,66,81,0

RGB=105,65,55　CMYK=59,76,76,29

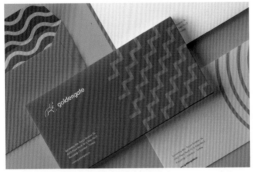

　　这是 Goldengate 的品牌信封设计。将由若干个线条构成的图形作为标志图案，看似随意简单的设计，却给人以别样的时尚之感。线条不同方向的弯曲，增强了整个标志的活跃性与动感。特别是右侧波浪线的装饰线段，以聚集图形的方式打破了背景的单调与乏味。整体以紫色作为背景主色，将版面内容很好地凸显出来。特别是少量红色的添加，为画面增添了一抹亮丽的色彩。

■ RGB=103,78,144　CMYK=72,77,19,0

□ RGB=255,255,255　CMYK=0,0,0,0

■ RGB=229,175,43　CMYK=15,36,87,0

■ RGB=217,81,91　CMYK=18,81,55,0

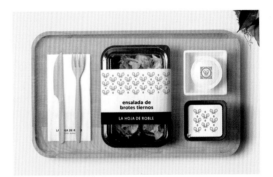

　　这是 LHDR 乡村酒店的产品外包装设计。将由简笔插画的树叶作为标志图案，直接表明了企业的经营性质，同时也凸显出乡村环境的优雅与盎然生机。以聚集图形的方式，将树叶图案进行多次复制，整齐统一地进行排列。图案下方的文字，将信息进行了直接的传达。以黑、白两色作为主色调，经典的配色给人以精致时尚的感觉。

■ RGB=0,0,0　CMYK=93,88,89,80

□ RGB=255,255,255　CMYK=0,0,0,0

5.2.9　同构图形

设计理念：这是 El Kapan 海鲜和烧烤餐厅品牌形象的包装设计。整个标志图案由鱼头、其他块状食材以及烧烤签共同组合而成，以同构图形的方式，直接表明了餐厅的经营范围，给受众清晰直观的视觉印象。

色彩点评：以浅灰色作为包装背景主色调，将深色标志十分醒目地凸显出来。特别是图案上方不同黑色纹理的添加，让其具有很强的食品质感，极大地刺激了受众的味蕾，激发其进行购买的强烈欲望。

🔴 图案下方主次分明的标志文字，将信息进行直接的传达，同时对品牌宣传具有积极的推动作用。

🔴 整个包装除了基本的文字信息外，没有其他多余的装饰，适当留白空间的设置，为受众营造了一个良好的阅读空间。

RGB=181,181,181　CMYK=34,27,25,0

RGB=44,42,43　CMYK=80,77,73,52

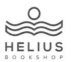

这是 HELIUS 书店视觉形象的标志设计。将由简单曲线和一个正圆构成的图形作为标志图案，以同构图形的方式直接表明了店铺的经营性质。书籍两侧适当空缺部位的设置，让标志具有呼吸顺畅之感。以浅色作为背景主色调，将标志十分醒目地凸显出来。特别是明纯度较高的蓝色的使用，给人以明快鲜活的感受。图案下方主次分明的文字，将信息进行直接的传达。

☐ RGB=242,242,242　CMYK=6,5,5,0

■ RGB=3,55,229　CMYK=91,73,0,0

这是希腊 Burger Nest 汉堡餐厅形象的名片设计。整个标志图案由简笔插画的汉堡和在窝中的燕子组合而成，以同构图形的方式，直接表明了餐厅的经营范围。同时也凸显出企业十分注重顾客的就餐体验，以及真诚用心的服务态度。以橙色和黑色作为主色调，经典的颜色搭配，表明餐厅具有的格调与时尚。在插画中间的文字，对品牌具有很好的宣传作用。

■ RGB=253,195,0　CMYK=4,30,90,0

■ RGB=28,29,27　CMYK=83,79,80,64

5.2.10 渐变图形

设计理念：这是吉他中心 Guitar Center 的品牌形象站牌广告设计。将若干个同心圆以渐变图形的方式构成标志图案，而且以三角形作为图案的呈现载体，具有很强的视觉聚拢效果。

色彩点评：以红色作为背景主色调，表明音乐带给人的激情与活跃，刚好与广告的宣传标语相吻合。白色的点缀，瞬间提升了整个广告的亮度。

🔴 在左侧以图案作为呈现范围的表演人物，直接表明了企业的经营性质。而且在其右上角图案的添加，丰富了整个版面的细节效果。

🔴 在广告底部中间位置呈现的标志，将信息进行传达，同时促进了品牌的宣传与推广。

■ RGB=226,61,78 CMYK=13,88,61,0

□ RGB=255,255,255 CMYK=0,0,0,0

■ RGB=152,152,149 CMYK=47,38,38,0

这是 A-100 加油站品牌视觉的站牌数据显示板设计。将由一个矩形经过旋转构成的图形作为标志图案，以渐变图形的方式，让其具有很好的视觉吸引力。以正圆作为图案展示的限制范围，极具视觉聚拢感。以橙色作为主色调，十分醒目，使人在远处也可以看到，具有很好的宣传效果；同时凸显出企业十分注重安全问题。而绿色的点缀，表明加油站注重环保的经营理念。

■ RGB=238,81,14 CMYK=6,82,96,0

■ RGB=84,187,72 CMYK=67,2,90,0

这是创意家具品牌形象的标志设计。将若干个同心圆作为标志图案，以渐变图形的方式来模仿树木的年轮，直接表明了企业的经营性质，而且具有很强的创意感与趣味性。特别是中间眼睛的添加，凸显出企业的品质与服务态度。以浅黄色作为背景主色调，将标志十分醒目地呈现出来。而少量深色的添加，给人以稳重成熟的视觉感受。以环形呈现的文字，与图案融为一体，对品牌具有积极的宣传与推广效果。

□ RGB=255,252,237 CMYK=1,2,10,0

■ RGB=92,17,14 CMYK=56,98,100,47

设计理念：这是 Two spoons 糖品牌趣味创意的标志设计。将经过特殊设计的标志文字，在画面中间位置直接呈现。左右两侧模拟人物手拿勺子的设计，让整个标志瞬间鲜活起来，具有很强的视觉吸引力。

色彩点评：以黑色作为背景主色调，将标志文字十分醒目地凸显出来。而且文字中独特的纹理效果，让其具有很强的画面质感。特别是黑色描边的添加，让标志具有很强的空间立体感。

以不同形态飞行的小蜜蜂，直接表明了店铺的经营性质。同时丰富了画面的细节设计感，也打破了背景的单调与乏味。

标志周围适当留白的设置，既为标志的呈现提供了空间，同时也将信息进行直接的传达。

■ RGB=17,17,19 CMYK=87,84,81,71
□ RGB=255,255,255 CMYK=0,0,0,0

这是 Washboard Branding 干洗公司品牌的包装袋设计。将字母 W 设计成一个水盆的形状，这样不仅表明了企业的经营性质，同时也保证了字母的完整性。以白色作为包装袋的主色调，将标志清楚地凸显出来。青色的运用，给人以干净整洁的视觉感受。而且不同明纯度的颜色搭配，让图案具有一定的层次立体感。主次分明的文字将信息进行传达，同时具有很好的宣传效果。

□ RGB=255,255,255 CMYK=0,0,0,0
■ RGB=143,209,207 CMYK=48,4,24,0
■ RGB=84,198,199 CMYK=63,2,30,0

这是美国 Milly 服装品牌形象的手提袋设计。将字母 M 经过设计作为标志图案，以对称的方式放在手提袋中间位置，给人以整齐有序的感受，同时也保证了字母的完整性。图案中不同形状几何图形的添加，丰富了整体的细节设计感。以白色作为手提袋的主色调，将标志十分醒目地凸显出来。同时也表明企业时尚雅致的文化经营理念。

■ RGB=0,0,0 CMYK=93,88,89,80
□ RGB=255,255,255 CMYK=0,0,0,0

5.2.12 图形的构图技巧——提升创意感与趣味性

在对图形进行设计的过程中，可以提升整体的创意感与趣味性。这样不仅可以为受众留下一个深刻的印象，同时也可以为企业的长足发展奠定基础。

这是 Andre Britz 个性 CD 的唱片设计。以减缺图形的构图方式，将没有头的人物作为 CD 封面图案，以极具创意的方式给人以强烈的视觉冲击力。

以青色作为背景主色调，在不同明纯度的变化中给人以一定的空间立体感。特别是红色的点缀，瞬间提升了整个唱片的亮度，使人眼前一亮。

以倾斜矩形作为文字呈现的载体，打破了背景的单调与乏味，同时将信息进行直接的传达，促进品牌的宣传与推广。

这是 Heist & Roth 女性护肤美容品牌形象的包装盒设计。以简笔插画人物作为标志图案，而且圆形的添加，让其具有很强的视觉聚拢感。将字母中的两个 H 作为人物的脸部五官，这样既保证了人物的完整性，同时也具有很强的创意感与趣味性。

以黑色作为背景主色调，将标志很好地凸显出来。而且少量淡色的添加，提升了整个包装的亮度。

主次分明的标志文字，将信息进行了直接的传达，同时促进了品牌的宣传与推广。

配色方案

双色配色

三色配色

四色配色

图形创意联想的设计赏析

HERBÁRIA

第6章 VI 设计的应用系统

VI 设计的应用系统是企业视觉识别系统中的形象载体，能够传达企业类型和企业运营主要方向，赋予品牌鲜活的生命力和真实感。其是企业与外界交流的表达方式，展现品牌的规范化与统一化。一般设计形式根据公司需求而定，通常包括办公用品设计、服装用品设计、产品包装设计、建筑外部环境设计等。

6.1 办公用品

办公用品是 VI 设计中最常见的类型之一。在此部分设计中，可形成办公用品特有的完整性和精确度。其重要内容包括信封、名片、徽章、工作证、文件夹、介绍信、账票、备忘录、资料袋、公文表格等。办公用品 VI 设计能充分展现公司的企业形象和经营理念。由于办公用品的 VI 类型通常尺寸较小，方便携带，因此在有限的版面中如何能直观地体现 VI 的品牌内涵是十分重要的。

特点：

◆ 具有很强的视觉聚拢效果。

◆ 几何图形让标志更加统一有秩序。

◆ 整体设计非常人性化。

◆ 有规范的尺寸大小。

◆ 色彩既可明亮鲜活，也可稳重成熟。

6.1.1 名片

名片通常印有姓名、地址、职务、联系方式等，是向对方推销自己的一种方式，更是自己身份或职业的象征。在设计时除了要将信息进行清楚直接的展示之外，还要注重外观的时尚与稳重。同时也可以将名片进行外观方面的创新，给人以耳目一新的视觉感受。

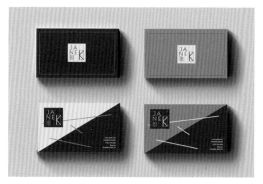

设计理念：这是 Jane K 年轻女装品牌形象的名片设计。采用中心型的构图方式，将标志直接在名片中间位置呈现，十分引人注目。以矩形作为标志文字呈现的载体，具有很强的视觉聚拢感。

色彩点评：整体以黑色和深红色作为名片主色调，在鲜明的颜色对比中给人以稳重却不失时尚的视觉感受。而少量亮色的点缀，则提高了整个名片的亮度。

🔵 名片正面采用分割性的构图方式，将整个版面一分为二。而且在不同颜色的对比中，将信息进行了直接的传达。

🔵 简单线条的添加，为单调的名片增添了细节设计感。而且适当留白的设计，也为受众提供了一个很好的阅读和想象空间。

RGB=197,120,114 CMYK=25,64,49,0

RGB=58,49,44 CMYK=75,79,87,61

RGB=247,220,199 CMYK=2,18,22,0

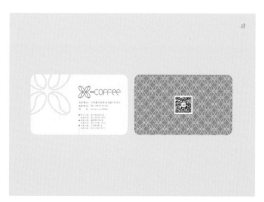

这是 X-coffee 新式咖啡厅品牌形象的名片设计。将由四个抽象化的咖啡豆组合而成的图案，经过多次的复制作为名片背面展示主图，既表明了企业的经营性质；同时也打破了纯色背景的单调与乏味。整个名片以黄色为主，凸显出企业的个性与时尚。而适当深色的运用，则增强了稳定性。

RGB=254,241,1 CMYK=4,0,91,0

RGB=160,132,120 CMYK=45,52,51,0

这是 Ilia Kalimulin 女性弦乐四重奏形象的名片设计。采用骨骼型的构图方式，将女性人物与乐器相结合作为展示主图，以极具创意的方式表明了企业性质，而且也给人以优雅精致的视觉感受。以深红色作为背景主色调，同时在少量黑色的点缀下，让画面具有很强的视觉稳定性。

RGB=150,31,51 CMYK=44,100,95,13

RGB=22,18,19 CMYK=91,89,88,79

6.1.2 笔记本

笔记本作为我们日常生活中必不可少的用品，具有十分重要的存在价值。对于一个企业来说，笔记本不仅仅是一种记录信息的有效载体，同时也是凝聚内部力量以及对外宣传的有效手段。

设计理念：这是 litterbox 猫砂品牌的笔记本设计。以正负图形的构图方式，将小猫外轮廓图形与字母"b"相结合，共同构成基本

图案。一方面，直接表明了企业的经营性质；另一方面，极具创意感与趣味性。

色彩点评：整体以橙色作为主色调，在颜色不同明纯度的变化中，让受众视觉得到一定的缓冲，同时增强了画面的视觉层次感。

1️⃣ 将字母"b"以平铺的方式充满整个笔记本的封面，同时在与底部标志的结合下，让其具有很强的宣传与推广效果。

2️⃣ 白色背景的使用，让信息进行了清楚的传播，同时为受众营造了一个很好的阅读环境。

RGB=115,55,18 CMYK=53,86,100,35

RGB=217,169,58 CMYK=17,38,89,0

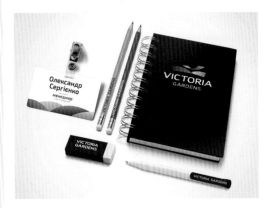

这是乌克兰西部最大的 Victoria Gardens 购物中心的笔记本设计。将标志作为展示主图，在笔记本中间偏上位置进行呈现，给受众直观的视觉印象。以明度和纯度都较低的蓝色作为背景主色调，凸显出企业的稳重。而少量橙色、红色等颜色的点缀，则增强了整体的颜色之感。白色文字的添加，提升了画面的亮度。

■ RGB=34,34,108 CMYK=100,100,55,11

■ RGB=234,176,43 CMYK=9,36,93,0

■ RGB=81,141,204 CMYK=71,36,0,0

■ RGB=204,58,121 CMYK=18,92,22,0

这是 HELIUS 书店视觉形象的笔记本设计。以明纯度适中的蓝色作为笔记本封面主色调，将在右下角的白色标志清楚地凸显出来，同时适当白色的添加，也提高了画面的亮度。在左下角添加的书籍外观曲线，以简单明了的方式表明了书店的性质，同时增强了画面的稳定性。封面中大面积留白的运用，为受众营造了很好的阅读空间。

■ RGB=32,34,157 CMYK=100,96,16,0

□ RGB=255,255,255 CMYK=0,0,0,0

杯子是我们日常生活离不开的实用工具。但对于企业来说，杯子除了员工使用之外，还可以作为礼品进行馈赠，这对于企业文化的宣传与推广是有积极推动作用的。

设计理念：这是 D'ORIGENN 咖啡烘焙品牌的杯子设计。将标志直接在杯壁中间进行呈现，使受众一看到该标志，在脑海中就会直接浮现出企业形象。而且以圆形作为图案呈现的

载体，极具视觉聚拢感。

色彩点评：选取明纯度较低的绿色作为主色调，一方面，将深色的标志直接凸显出来；另一方面，凸显出企业稳重成熟的文化经营理念。同时也给人以浓浓的复古气息，又不失时尚与雅致。

● 整个杯子除了标志之外没有其他多余的装饰，给人以简约精致之美。同时大面积留白的使用，为受众营造了一个很好的阅读和想象空间。

● 杯口部位深色的使用，极大程度地增强了整个杯子的视觉稳定性。

■ RGB=140,116,28　CMYK=53,55,100,5
■ RGB=16,14,2　CMYK=87,84,92,76

这是 Click Qi 管理和咨询公司品牌形象的杯子设计。采用倾斜型的构图方式，将以相对方式倾斜摆放的杯子，在画面中间位置呈现，具有很强的视觉聚拢感，而且也让画面具有一定的稳定性。将标志在杯身中间部位呈现，极大程度地促进了品牌的宣传。将紫色和红色作为杯子主色调，在鲜明的颜色对比中，尽显企业的个性与时尚。

■ RGB=71,36,100　CMYK=91,100,56,9
■ RGB=224,63,81　CMYK=5,91,60,0

这是 BAU 高尔夫俱乐部企业形象的杯子设计。将标志直接在杯身中间位置呈现，具有很好的视觉聚拢感，同时促进了品牌的宣传与推广。而且大面积留白的设置，为受众营造了一个很好的阅读环境，同时也凸显出企业的稳重与成熟。以纯度较深的绿色作为主色调，给人以绿色环保的感受。而其他颜色的点缀，则提高了杯子的亮度。

■ RGB=22,70,32　CMYK=93,62,100,46
■ RGB=7,108,198　CMYK=88,55,0,0

6.1.4 信封

在科技发展迅速的今天，信封作为传递信息的媒介，相对以前来说已经大大地减少了使用量。但在办公方面依然使用普遍，仍有它存在的价值。不仅能够凸显出一个企业的文化，同时也彰显出企业的优雅与体面。

设计理念：这是 Matchaki 绿茶抹茶品牌形象的信封设计。整个图案由四片树叶形状的图形组合而成，而且以平铺方式充满整个信封，直接表明了企业的经营性质，十分醒目。

色彩点评：整体以绿色作为主色调，在不同明纯度之间的对比中，增强了整个信封的视觉立体感。同时白色底色的使用，瞬间提升了整个信封的亮度。

将标志文字的首字母，放在树叶图案中间位置，丰富了整个信封的细节设计感。特别是图案中间适当空缺的设计，让信封有呼吸顺畅之感。

将标志放在信封背面的左侧位置，对品牌具有积极的宣传与推广作用。

RGB=4,61,44 CMYK=100,65,100,55

RGB=61,192,76 CMYK=69,0,91,0

RGB=255,255,255 CMYK=0,0,0,0

这是 Sunset pub 日落酒吧的信封设计。将标志作为展示主图，给受众直观的视觉印象。而且多个圆环叠加的图案，具有很强的视觉聚拢感。以黑色作为背景主色调，一方面，将标志凸显出来；另一方面，表明了酒吧具有的独特氛围。蓝、橙、黄三色的点缀，为信封增添了一抹亮丽的色彩。

■ RGB=24,24,24 CMYK=93,88,89,80

■ RGB=46,1,120 CMYK=99,100,53,13

■ RGB=210,52,15 CMYK=16,95,100,0

■ RGB=208,150,24 CMYK=22,47,100,0

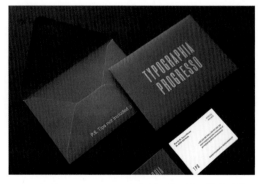

这是 Typographia 餐厅品牌形象的信封设计。采用中心型的构图方式，将标志文字直接在信封中间位置呈现，把信息进行了直接的传达。同时简洁整齐的排版，也凸显出企业成熟并且独具一格的文化经营理念。以纯度较低的绿色作为主色调，尽显餐厅的时尚与个性，同时又具有些许的复古情调。

■ RGB=51,100,94 CMYK=87,56,66,14

■ RGB=205,163,113 CMYK=23,40,60,0

6.1.5 办公用品的设计技巧——打破规整增强创意感

在我们的印象当中，大多数的办公用品都是中规中矩的。这样可以彰显出其具有的稳重以及严谨态度，但是也不免过于死板。所以在进行设计时，可以打破传统的规整，以极具创意的方式，来给人以耳目一新的视觉体验。

这是 POM POM 时尚品牌形象的名片设计。将标志文字以镂空的形式进行呈现，以极具创意的方式展现出企业个性。

以青色和红色作为名片主色调，在鲜明的颜色对比中，给人以活跃以及时尚之感。

整个名片右侧大面积留白的设计，为受众提供了一个良好的阅读空间。

标志文字底部小文字的添加，具有补充说明的作用，同时丰富了整体的细节设计感。

这是精细的 Mireia Ferrer 生活教练品牌形象笔记本设计。采用中心型的构图方式，将标志直接在笔记本封面的中间位置呈现，给人以直观的视觉印象。

整体以淡蓝色作为主色调，给人以清新淡雅的视觉感受，刚好与品牌的宣传主主题相吻合。而标深色标志的点缀，增强了稳定性。

笔记本右下角缺口的设计，不仅方便使用者打开，而且打破了传统笔记本的规整性。

配色方案

双色配色	三色配色	四色配色

办公用品的设计赏析

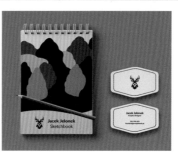

6.2 服饰用品

　　服饰用品在视觉识别系统中普遍应用。主要包括经理制服、管理人员制服、员工制服、礼仪制服、文化衫、领带、工作帽、纽扣、肩章、胸卡等，用于统一员工穿着、提升整体企业形象、强化品牌印象的目的。在设计服饰用品 VI 设计方案时，通常采用两种手法。其一，将品牌标志直接印制于服饰上，面积较小；其二，将品牌标志大面积地结合图案运用于服饰中。在色彩设计方面，多使用该品牌的标准色作为主色应用。

　　在企业中，服饰是企业形象的代表，要使企业立足于市场，建立更稳固的社会地位，其想法和创意要趋于大众化，才能推动企业发展，更有效地吸引群众注意力。

特点：

◆　能提高员工整体荣誉感。

◆　体现企业形象的统一。

◆　能够规范企业纪律性。

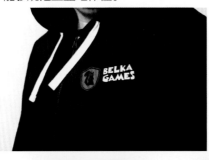

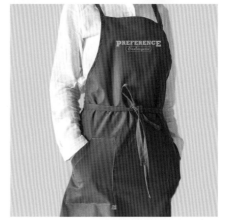

6.2.1 员工制服

在日常应用中,员工制服能严格规范企业纪律,增强员工归属感。大体包括职业套装工作服、马甲工作服、衬衫工作服等。每款员工服饰的相同点都融合企业元素,能够让人们在及时分辨的同时,为受众提供良好的服务。

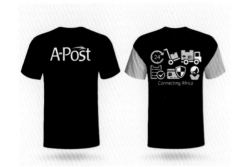

设计理念: 这是 A-Post 物流公司品牌形象的 T 恤衫设计。将标志文字作为工作服的装饰图案,直接表明了企业的经营性质。

色彩点评: 整体以黑色作为主色调,凸显出企业稳重可靠的文化经营理念。而且在与少量黄色的经典搭配中,给人以活力、时尚的视觉感受。

🌑 在 T 恤衫正面各种卡通元素的添加,为单调的服饰增添了无限的乐趣与创意。

🌑 标志文字上方朝右且带有一定弧度箭头的添加,凸显出物流的迅速,刚好与企业的经营性质相吻合。

RGB=23,24,26 CMYK=93,89,87,79
RGB=233,200,45 CMYK=11,22,91,0
RGB=255,255,255 CMYK=0,0,0,0

这是 Crave Burger 汉堡快餐品牌形象的工作服设计。将以圆形作为呈现载体的标志,在工作服胸口部位呈现,给受众直观的视觉印象,同时具有很强的视觉聚拢感。整件工作服以黑色为主,将标志十分醒目地凸显出来。同时也从侧面凸显出餐厅十分注重食品安全与健康的文化经营理念。简单的纽扣设计,为单调的服饰增添了些许的活力与亮点。

RGB=225,180,0 CMYK=0,37,97,0
RGB=0,0,0 CMYK=93,88,89,80

这是悉尼 Sushi World 寿司餐厅的工作服设计。以套头圆领 T 恤衫作为工作服,简单舒适的样式凸显出餐厅活跃轻松的文化经营理念。在服饰右侧呈现的标志,打破了纯色服饰的单调与乏味。而且红色的添加,给人以活跃、积极的视觉感受,同时也凸显出餐厅真诚用心的服务态度。

RGB=199,9,45 CMYK=22,100,100,0
RGB=0,0,0 CMYK=93,88,89,80

6.2.2 工作帽

不同样式的工作帽体现着不同的工作身份，其种类繁多，有鸭舌帽、前进帽、报童帽、贝雷帽等。工作帽既能起到保护头部的作用，又能免去头发遭受灰尘的污染，尤其在餐饮行业领域，对工作帽的要求极为严格，是干净、卫生的体现。

设计理念：这是 ECOWASH 汽车清洗品牌形象的帽子设计。将标志文字放在帽子的正前方，而将图案放在侧面位置，直接表明了企业的经营性质。

色彩点评：整体以白色作为主色调，凸显出汽车清洗的干净与整洁，同时与企业的经营性质相吻合。而且蓝色和青色冷色调的使用，更加凸显出汽车清洗的洁净与雅致。

1 在帽子右侧的标志图案，一方面凸显出企业的性质与特性；另一方面，为单调的白色帽子增添了细节设计感。

2 右侧相同颜色的手提袋，以简单的设计样式，传达出企业干净整洁又不失时尚的文化经营理念，同时促进了品牌的宣传与推广。

RGB=27,97,167 CMYK=93,63,5,0
RGB=34,176,196 CMYK=73,4,25,0
RGB=147,192,50 CMYK=49,4,99,0

这是 PIZZARIA 比萨店品牌形象的帽子设计。将整个帽子划分为不均等的两部分，而且在不同颜色的对比中，打破纯色的单调，为帽子增添了时尚感。而且帽檐部位大小不同圆点的添加，为帽子增添了细节效果。将标志在帽子正面呈现，具有很好的宣传效果。橙色和红色的运用，在鲜明的颜色对比中，尽显店铺的活跃与热情。

RGB=238,214,56 CMYK=4,98,84,0
RGB=188,50,47 CMYK=29,98,100,0

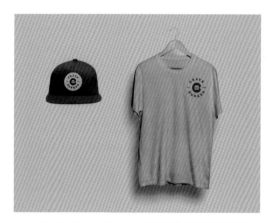

这是 Crave Burger 汉堡快餐品牌的帽子设计。将以圆形作为呈现载体的标志，在帽子正面进行呈现，一方面促进了品牌的宣传；另一方面打破了纯色的单调与乏味。黑色和橙色的经典搭配，尽显餐厅的个性与时尚。帽子中大面积留白的运用，将信息进行了直接的传达。

RGB=255,180,0 CMYK=0,37,97,0
RGB=0,0,0 CMYK=93,88,89,80

6.2.3 围裙

围裙一般多用在餐饮行业，这样一方面可以对厨师以及服务人员进行很好的保护，同时也凸显出企业注重干净卫生的文化经营理念。在围裙设计时可将与企业相关的标志、图案、文字以及其他元素作为装饰，对企业以及品牌具有积极的宣传与推广作用。

设计理念：这是 EASY SOUP 健康快餐连锁店视觉识别的围裙设计。将标志放置在围裙的中上方，将信息进行了直接的传达，十分醒目。

色彩点评：以绿色作为主色调，刚好与餐饮的健康卫生特性相吻合，同时也极大地刺激了受众的味蕾，激发其进行购买的欲望。而少量橙色与白色的点缀，则给人以活泼大方的视觉感受。

标志文字下方橙色正圆的添加，具有很强的视觉聚拢感，将受众注意力全部集中于此，极具宣传效果。

围裙大面积留白的设计，一方面，促进了品牌的宣传与推广；另一方面，为受众营造出干净整洁的视觉氛围。

- RGB=19,97,49 CMYK=93,51,100,20
- RGB=255,185,11 CMYK=0,35,95,0
- RGB=255,255,255 CMYK=0,0,0,0

这是Fush & Chups快餐品牌的围裙设计。将标志中的简笔插画小鱼作为基本图案，将其整齐排列布满整个围裙，打破了纯色背景的单调与乏味，增添了细节效果。以脏粉色作为围裙的主色调，将小鱼图案进行清楚的凸显。同时少量深色的运用，让围裙具有较强的色彩质感。背景中不同位置摆放的小鱼，让整体画面具有些许动感。

- RGB=207,157,160 CMYK=21,45,68,0
- RGB=0,0,0 CMYK=93,88,89,80

这是 METRO 地铁商店专供葡萄酒品牌形象的围裙设计。将两人手拿酒杯对饮的插画作为展示主图，直接表明了企业的经营性质，而且也将产品具有的美味进行了凸显。在酒杯下方的标志，丰富了围裙的细节效果，同时也促进了品牌的宣传。不同明纯度红色的运用，为围裙增添了色彩感。

- RGB=227,220,214 CMYK=13,14,15,0
- RGB=208,74,71 CMYK=16,87,73,0

6.2.4　文化衫

　　文化衫，是指有企业图案或标志的 T 恤衫，承载着企业文化内容，意义独特，通常在企业宣传中变相向人们展现企业内涵，具有较强的影响力。企业通常根据自己的文化以及经营理念定制文化衫，极大程度上展示企业的外在表现。

　　设计理念：这是 PIZZARIA 比萨店品牌形象的文化衫设计。将独具个性与特色的标志放在服饰的右上角，对品牌具有积极的宣传与推广效果。

　　色彩点评：整体以红色作为主色调，凸显出企业真诚热情的服务态度以及文化经营理念。而且较低的明度，给人以稳重成熟的视觉感受。服饰中少量黑色的添加，增强了整体的稳定性。

　　🔴 整个文化衫设计简单大方，同时在领口、袖口等部位线条的点缀，瞬间提升了服饰的细节设计感。领口部位纽扣的添加，为穿着者提供了方便。

　　🔴 以邮票外轮廓呈现的标志，在单色的文化衫中十分醒目，同时将受众注意力全部集中于此，极大程度地促进了品牌的传播。

　　■ RGB=145,16,11　CMYK=45,100,100,20
　　■ RGB=21,6,3　CMYK=87,88,90,78
　　□ RGB=255,255,255　CMYK=0,0,0,0

　　这是 Juliane Mariani 女性美容护理品牌视觉形象的文化衫设计。将标志主色调作为文化衫的颜色，具有很好的品牌辨识效果。而且带纽扣领口的设计，让文化衫的细节效果更加丰富。在右侧呈现的标志，运用比服饰颜色纯度稍深的红色，既将其显示出来，又让整体十分和谐统一。

　　■ RGB=108,38,64　CMYK=58,100,66,32
　　■ RGB=214,102,138　CMYK=13,74,22,0

　　这是 Brodaty Roman 理发店视觉形象的文化衫设计。将经过设计的文字在服饰前方中间部位呈现，将信息进行了直接传达，同时丰富了服饰的细节效果。特别是文字中不规则曲线的添加，让文字具有很强的视觉延展性，同时也凸显出理发店可塑性强的特征。以白色作为服饰主色调，十分整洁干净。

　　□ RGB=255,255,255　CMYK=0,0,0,0
　　■ RGB=0,0,0　CMYK=93,88,89,80

在服饰用品应用系统中，融入企业元素能改善员工整体精神面貌，突出企业特性。将服饰转为信息化，具有强烈的精神感染力。

这是 Dany Eufrasio 美发沙龙品牌形象的工作服设计。将简笔插画的人物头型轮廓图案，在服饰的右上角呈现，直接表明了企业的经营性质。

整体以黑色作为主色调，凸显出企业稳重精致的文化经营理念。而少量明度较低的橙色的点缀，为单调的服饰增添了一抹色彩。

在图案右侧的白色标志文字，将信息进行了直接的传达，同时提高了服饰的亮度。

这是 Blue Berry 蓝莓甜品冷饮品牌形象的工作服设计。将经过特殊设计的标志在服饰的前后两面进行体现，给受众以直观的视觉印象。

以紫色作为工作服的主色调，一方面，与产品本色相一致，使受众一目了然；另一方面，表明企业热情的服务态度。

服饰标志中少量橙色的点缀，打破了纯色的单调与乏味。

配色方案

双色配色	三色配色	四色配色

服饰用品的设计赏析

6.3 产品包装

　　产品包装是 VI 应用系统中最直观的表达方式，主要类型包括纸盒包装、纸袋包装、玻璃包装、塑料盒包装、塑料袋包装、运输包装等。产品包装作为最普遍的流通符号，在设计时要突出特点，以记号化的形式展现产品的魅力。

　　为了宣传企业精神，迎合受众者心理，要细致地渲染出包装色彩及信息量，使消费者在购买产品的同时对企业获取一定信任，具有传播与美化的作用。

　　特点：

- 具有很强的统一完整性。
- 给人以时尚雅致的视觉体验。
- 能够迎合受众的审美需求与心理感受。

6.3.1　纸盒包装

纸盒包装在应用方面一般分为运输包装和消费包装两种，大体种类可分为枕形、三角形、立方形、圆筒形、类球形等。能增强消费者对产品的了解，加强对商品的印象，既美观又可以对物品起到保护作用。

设计理念：这是 BAHCE 咖啡馆品牌形象的包装盒设计。采用对称型的构图方式，将标志图案在盒盖底部进行规律整齐的呈现，极具视觉美感。

色彩点评：整体以深色作为包装盒的主色调，一方面，凸显出咖啡馆稳重的文化经营理念；另一方面，在与其他颜色的配合下，给人以浓浓的复古气息。

❶ 包装盒中不同巧克力形状凹槽的设计，在看似零乱的摆放中，却给人以另类的美感与时尚。同时也很好地保护了产品，使其不会相互之间发生碰撞。

❷ 在包装盒盒盖中间部位的标志，打破了顶部的空缺与单调，同时对品牌具有很好的宣传与推广作用。

■ RGB=63,46,62　CMYK=81,94,63,48
■ RGB=91,58,65　CMYK=65,85,68,38
■ RGB=220,211,194　CMYK=16,17,24,0

这是 PIZZARIA 比萨店品牌形象的包装设计。将以邮票外形呈现的标志在包装盒右上角倾斜摆放，打破了立体矩形的死板与乏味，给人些许的活力，而且也很好地促进了品牌的宣传。包装中其他小元素的添加，丰富了整体的细节效果。以整齐有序排列的文字，将信息直接传达。

■ RGB=203,165,126　CMYK=24,38,53,0
■ RGB=222,182,60　CMYK=16,31,87,0
■ RGB=188,74,48　CMYK=29,87,100,0

这是印尼 Kampoeng Dolanan 传统玩具品牌形象的包装盒设计。采用中心型的构图方式，将产品包装直接在画面中间位置呈现，是画面的焦点所在。而且将产品倾斜依靠在包装盒上，为画面增添了些许的动感气息。以红色作为背景主色调，将玩具带给人的欢快氛围进行了直接的凸显。

■ RGB=254,0,0　CMYK=0,100,100,0
■ RGB=223,85,12　CMYK=8,82,100,0

6.3.2 纸袋包装

纸袋又称环保袋，在逛街、购物中随处可见，通常会印有企业商标或信息。不仅能减少企业资金投入，又能起到绿色环保、节约资源的作用。在提供众多保障的同时还能增强企业的吸引力和影响力。

设计理念：这是 Preference 面包店品牌的纸袋包装设计。将各种形态的面包以卡通插画的形式进行呈现，直接表明了店铺的经营性质，使受众一目了然。

色彩点评：整个包装以单淡紫色作为背景主色调，将插画图案十分醒目地凸显出来，同时也给人以面包口感柔软的视觉感受。

以矩形作为标志呈现的载体，将受众注意力全部集中于此，促进了品牌的宣传与推广。特别是白色文字的使用，更是提升了整个包装的亮度。

不同明纯度紫色的使用，让整个包装具有很强的统一和谐感，同时增强了视觉层次感。底部黑色二维码的添加，瞬间增强了包装的稳定性。

RGB=103,87,158 CMYK=72,74,3,0

RGB=248,201,193 CMYK=0,29,19,0

RGB=166,142,176 CMYK=42,48,15,0

这是 Botanical 咖啡品牌形象的纸袋包装设计。采用分割型的构图方式，将整个包装划分为不均等的两份，在绿色以及粉色的鲜明对比中，尽显品牌具有的个性与时尚。文字标志在包装顶部呈现，将信息进行了直接的传达。而且周围适当面积的留白，为受众营造了一个很好的阅读环境。底部以表格呈现的文字，十分整齐有序。

RGB=93,165,151 CMYK=67,18,45,0

RGB=216,177,172 CMYK=17,36,27,0

这是 Marbay 瓜子品牌的包装设计。将适当放大的产品作为展示主图，直接表明了产品的种类，而且具有很强的视觉吸引力。图案上下两端主次分明的文字，将信息直接传达。以一条水平的直线段作为分隔，既增添了包装的细节效果，又让信息更加醒目明了。

RGB=212,212,212 CMYK=20,15,15,0

RGB=161,59,21 CMYK=42,92,100,9

6.3.3 玻璃包装

玻璃包装在日常生活中被广泛应用，通常运用在酒类方面的较多，在饮用的同时不经意将产品信息传输到大脑，潜移默化中增强对产品的印象。还能在保护产品的同时有效防止氧化，这也是优于其他类型包装的显著优点。但不利于回收，降解困难也成为它致命的软肋。

设计理念：这是 METRO 地铁商店专供葡萄酒品牌形象的玻璃瓶包装设计。将由插画花朵构成的图案作为瓶身的外观包装，直接凸显出产品的芳香与优良口感，十分引人注目。

色彩点评：使用淡色作为包装主色调，再结合玻璃的透明特性，将产品成分直接凸显出来。搭配红色等较为鲜艳的色调，使产品顿时充满活力。

🌸 在瓶身底部一圈白色的添加，将深色标志十分醒目地凸显出来。特别是周围留白的设置，为受众营造了一个很好的阅读空间。

🌸 两人对饮的简笔插画，以极具创意的方式，烘托了产品可以带给受众的愉悦心情。底部主次分明的小文字，将信息进行了直接的传达。

RGB=231,205,208 CMYK=10,24,13,0
RGB=250,138,158 CMYK=0,62,17,0
RGB=255,255,255 CMYK=0,0,0,0

这是 Good Mood Match 抹茶品牌形象的包装设计。采用分割型的构图方式，将整个包装分为均等的两部分。下半部分中不同颜色的曲线，打破了纯色背景的单调与乏味。而且在绿色与淡红色的对比中，凸显出产品的安全与健康，同时也让受众具有浓浓的食欲感。在白色底色中的标志文字，将信息直接传达。

■ RGB=78,165,87 CMYK=72,12,86,0
■ RGB=9,98,54 CMYK=93,51,100,18

这是 Svetlik 胡萝卜蔬果果汁的包装设计。将产品作为展示主图，在整个版面中间位置呈现，表明了产品的种类。而且透明玻璃杯的运用，将果汁成分直接呈现在受众眼前，给受众满满的食欲感。产品周围不同果蔬的摆放，然受众知道产品的原材料的新鲜健康；同时丰富了画面的细节。

■ RGB=128,163,33 CMYK=58,22,100,0
■ RGB=214,64,3 CMYK=14,90,100,0

6.3.4 塑料包装

塑料包装一般具有体质较轻、便于携带等特点。运用在企业的产品包装中，不仅具有较强的视觉标志性，同时也有相对较高的群众认可度。

设计理念：这是 Sweet Monster 甜品店的塑料瓶包装设计。将颗粒糖果以瓶装的形式进行呈现，不仅便于运输携带，同时也非常方便与人分享。

色彩点评：整体以不同口味糖果的本色作为主色调，在不同颜色的鲜明对比中，一方面，将糖果的甜腻凸显出来；另一方面，非常方便受众选择自己喜欢的口味。

将具体水果作为包装的展示图样，鲜艳欲滴的外观色彩，非常有利于激发受众进行购买的欲望。

将标志直接放在瓶盖上方，使人一眼就能看到。而且外围环形小文字的添加，既具有很好的视觉聚拢感，又将系信息进行了直接的传达。

RGB=235,77,100 CMYK=0,85,46,0

RGB=148,147,181 CMYK=48,42,14,0

RGB=133,98,78 CMYK=54,67,75,12

这是 BABUSHKINA 乳制品的包装设计。将手捧一大碗产品的卡通插画作为背景，以极具创意的方式表明了产品的性质，同时也让包装具有很强的趣味性。以红色矩形作为标志呈现的载体，在白色背景的衬托下十分醒目，同时也凸显出企业十分注重产品新鲜健康的文化经营理念。而且手写字体的运用让产品具有一定的文艺气息。

RGB=2,197,251 CMYK=67,0,0,0

RGB=198,15,33 CMYK=23,100,100,0

这是 Global Village 罐头和果汁的包装设计。将不同种类的水果图像作为产品包装的展示主图，直接表明了果汁的种类以及口味，给受众直观的视觉印象。而且新鲜的水果具有很强的食欲，激发了受众进行购买的强烈欲望。在顶部呈现的文字，则促进了品牌的宣传与推广。

RGB=0,49,28 CMYK=97,71,100,65

RGB=196,34,21 CMYK=25,100,100,0

RGB=83,11,22 CMYK=63,100,97,61

RGB=92,152,30 CMYK=70,24,100,0

6.3.5 产品包装的设计技巧——线条抒发美感

市面上大多采用明星代言和产品展示型的产品广告，因此应该打破传统的广告思维方式，不能千篇一律，过多的同类重复性广告会让人产生审美疲劳。应该设计形式新颖的广告，为广告增添创意点，以创意来吸引人的眼球。

这是 Violette 巧克力品牌形象的纸盒包装设计。以立体梯形作为整个包装的外观轮廓，上窄下宽的设计，让整体独具视觉稳定性与美感。

以巧克力色作为主色调，在不同明纯度的变化中，将信息进行直接的传达。同时在顶部呈现的标志，具有积极的宣传效果。

将放大的产品作为展示主图，直接表明了产品性质，同时极大程度地刺激了受众味蕾，激发其进行购买的欲望。

这是意大利 Eataly 高端食品品牌形象的玻璃包装设计。以立体的六边形作为瓶子外观轮廓，刚好与产品特性相吻合，使受众一目了然。

上下两端均添加木质进行保护，既凸显出产品的纯天然与健康，又表明了企业认真细致的文化经营理念。

将标志直接在瓶身上方进行呈现，促进了品牌的宣传与推广。而且瓶盖上方的简笔六边形蜂巢，直接表明了产品的类型。

配色方案

双色配色	三色配色	四色配色

产品包装的设计赏析

6.4 建筑外部环境

建筑外部环境是 VI 设计应用系统中最重要的一部分，它是为人们提供服务且以人为主体的场所，通常分为建筑造型、企业旗帜、企业门面、企业招牌、公共标志牌、路标指示牌、广告塔、霓虹灯广告、庭院美化等。通过艺术性的创作理念使其产生独特的建筑形态和内涵，从而通过建筑传播企业文化，是企业的情感寄托。

特点：

◆ 提高品牌公众认知度。

◆ 具有引导、指示的作用。

◆ 美化外部环境，塑造美感。

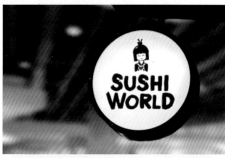

6.4.1 企业旗帜

企业旗帜是企业中较有代表性的象征标志，通常会印有企业名称或标志，彰显企业文化的同时不失特色和理念，让人们在远处即可注意到企业信息，具有十分浓厚的存在价值。

设计理念：这是银行 SpareBank 的旗帜设计。画面整体直接将标志文字作为旗面图案，非常舒适简洁，同时具有很强的识别性。

给人一种沉稳、冷静的感觉。

色彩点评：整体以蓝色作为背景色，深沉且具有稳定性。在与红色的鲜明对比中，给人以力量与热情的视觉体验，同时也给员工十足的工作动力。

① 以白色作为文字主体，一方面具有较强的视觉效果；另一方面提升了整个旗帜的亮度，使人在远处就可以清楚地看到。

② 不同明纯度红色的运用，在对比中让旗帜具有较强的层次感和立体感。

RGB=255,255,255 CMYK=0,0,0,0
RGB=5,46,112 CMYK=100,95,56,11
RGB=155,5,14 CMYK=42,100,100,14

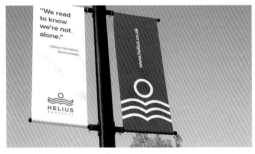

这是HELIUS书店视觉形象的旗帜设计。将标志直接在左侧旗帜底部进行呈现，具有很强的品牌宣传效果。而右侧将图案放大，以局部作为展示主图。超出画面的部分，具有很强的视觉延展性。整个旗帜以白色和蓝色为主，一方面将信息进行清楚的传达；另一方面凸显出书籍可以让人在浮躁的社会中修身养性。而不同位置小文字的添加，则丰富了旗帜的细节效果。

RGB=255,255,255 CMYK=0,0,0,0
RGB=20,72,220 CMYK=91,69,0,0

这是希腊Sifnos岛视觉识别的旗帜设计。将标志在旗帜中间位置呈现，直接促进了品牌的宣传与推广。而且周围大面积留白的运用，为受众营造了一个很好的阅读环境，即使有风吹动旗子，对受众的阅读也不会有很大的影响。蓝、白相间的经典配色，给人以高贵理智的视觉感受。白色旗帜中独特的花纹装饰，尽显独具风格的地域风情。

RGB=255,255,255 CMYK=0,0,0,0
RGB=1,94,164 CMYK=96,64,6,0

6.4.2 企业门面

企业门面可以简单理解为企业的门口、大厅等，给人们整洁、舒适的第一印象。让人们了解企业的同时塑造企业形象，展现企业的服务宗旨和环境氛围，具有一定的实用性和互动性。

设计理念：这是 Yellow Kitchen 餐厅品牌形象的门面设计。将经过设计的标志文字直接作为门面形象，使受众一目了然。看似简单的设计，却凸显出企业稳重精致的文化经营理念。

色彩点评：以灰色墙面作为标志呈现的载体，将其显示得十分醒目。而且黄色的灯光，刚好与标志文字寓意相一致。

　🔘 主次分明的标志文字，为单调的墙面增添了细节效果。特别是左右两侧直线段的使用，让原本散乱的文字，瞬间有视觉聚拢感。

　🔘 此门面采用落地式玻璃窗，能展现出更大的空间感。这样不仅为就餐者提供了广阔的视野，同时也将餐厅环境展现给了来往的路人。

- RGB=124,116,105 CMYK=60,56,60,3
- RGB=173,139,3 CMYK=40,47,100,0
- RGB=230,163,76 CMYK=9,44,78,0

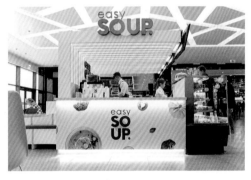

这是 EASY SOUP 健康快餐连锁店的店铺门面设计。将放大的标志文字在店铺顶部呈现，使人在远处就能清楚直观地看到，对品牌宣传具有很好的促进作用。绿色系的文字，在少量黄色的点缀对比之下，凸显出餐厅十分注重食品天然健康的文化经营理念，同时也给人鲜活热情的视觉感受，十引人注目。

- RGB=11,163,62 CMYK=80,7,100,0
- RGB=255,240,0 CMYK=0,0,100,0

这是 POM POM 时尚品牌形象的店铺门面设计。将立体的标志文字在背景墙中进行呈现，将信息直接传达，极大程度地促进了品牌的宣传与推广。右侧将的模特展示图像，给受众直观的视觉印象。特别是红色倾斜矩形的添加，体现出品牌具有的个性与时尚。

- RGB=254,88,100 CMYK=0,81,47,0
- RGB=17,196,167 CMYK=71,0,46,0

店铺招牌即在店铺外面悬挂的代表企业的牌子。相对于企业门面来说，店铺招牌一般只是将企业标志以及图案等具有代表性且简洁的元素作为招牌展示的内容。以一种更为直接的方式来吸引受众的注意力，进而促进品牌的宣传与推广。

设计理念：这是 Sweet Monster 甜品店的招牌设计。以圆形作为标志呈现的载体，相对于其他图形来说，规整的几何图形具有很强

的视觉聚拢感，十分引人注目。

色彩点评：整个招牌以白色作为背景色，将标志十分醒目地凸显出来。而红色的运用，让文字具有很强的穿透力与传播力，使人在远处就可以看到。

🔵 将造型独特的标志图案放在整个招牌中间位置，具有很强的品牌效应。当受众一看到该图案，脑海中就会直接浮现出该企业。

🔵 环绕在标志图案周围的小文字，让视觉效果再一次加强，同时将信息进行了直接的传达，促进了品牌的宣传与推广。

RGB=255,255,255　CMYK=0,0,0,0
RGB=225,52,72　CMYK=4,95,67,0

这是精致的 Tom Reid's 书店的店铺招牌设计。造型独特的店铺招牌，在曲线与直线的对比中，营造了一股浓浓的复古氛围，同时也凸显出书籍具有的独特特征。将标志在招牌中间位置呈现，而且适当留白的运用，极大程度地促进了品牌的传播。浅色的背景将标志十分醒目地凸显出来，深色的文字则增强了整个招牌的视觉稳定性。

RGB=53,53,51　CMYK=82,76,78,57
RGB=234,233,228　CMYK=10,7,11,0

这是 Juliane Mariani 女性美容护理品牌的店铺招牌设计。以圆形作为招牌的外观轮廓，具有很强的视觉聚拢感。将标志文字首字母在招牌中间位置呈现，而外围的环形文字，使其与整个招牌互为一体，同时增添了一些细节效果。以纯度高、明度低的红色作为背景主色调，刚好与品牌特性相吻合，给人以精致柔和的感受。

RGB=255,255,255　CMYK=0,0,0,0
RGB=139,52,84　CMYK=52,97,56,9

6.4.4 站牌广告

站牌广告是建筑外部环境的主要形式之一，表达内容明确、成本低。通常分为静态和动态两种，能在深夜里增大企业宣传力，节能安全、创作性强。给人一种新奇的视觉美感，是当下较为时尚的广告样式。

设计理念：这是 W.kids 语言学校品牌形象的站牌广告设计。将字母"W"作为人物图像呈现的限制外轮廓，以极具创意的方式表达了企业的经营性质以及文化主题。

色彩点评：以绿色作为主色调，凸显出企业年轻活力的文化氛围，刚好与企业针对的人群对象相吻合。蓝、黄的点缀，让单调的广告瞬间鲜活起来。

🟢 广告中大笑的儿童具有很强的视觉感染力，同时也从侧面凸显出企业欢快活跃的学习氛围，具有让家长安心的强大作用。

🟢 在广告左下角呈现的完整标志，将信息进行了直接的传达，同时促进了品牌的宣传与推广。

RGB=47,201,107 CMYK=69,4,76,0
RGB=234,205,3 CMYK=11,18,98,0
RGB=38,52,149 CMYK=100,93,9,0

这是 Molino 饮食品牌形象的站牌广告设计。采用分割型的构图方式，将简笔插画的蓝天树木图案作为展示主图，从侧面凸显出产品的天然与健康。而且在右侧呈现的产品，直接促进了品牌的宣传。广告以绿色和蓝色为主，在鲜明的颜色对比中，给人以活跃的感受。

RGB=82,186,215 CMYK=64,4,13,0
RGB=182,33,37 CMYK=33,100,100,2
RGB=79,176,71 CMYK=70,2,96,0

这是圣艾蒂安歌剧院全新视觉形象的站牌广告设计。采用分割型的构图方式，将整个版面划分为不均等的上下两部分。将表情独特的人物在上半部分呈现，具有很强的视觉冲击力。使熟悉的受众一看到就明了，具有很好的宣传效果。而下半部分主次分明的文字，将信息直接传达。蓝、白相间的经典配色，尽显歌剧院的别具一格。

RGB=255,255,255 CMYK=0,0,0,0
RGB=44,173,231 CMYK=71,12,0,0

6.4.5 建筑外部环境的设计技巧——合理运用颜色打造醒目视觉效果

在建筑外部环境中，选取颜色暗淡、舒缓的色彩会导致其辨识度不高且经常被人们所忽视。想要在企业中完美体现出建筑外部形态与内涵，通常采用亮丽的颜色塑造主体，既吸引群众目光又抒发企业情感，表现力极强。

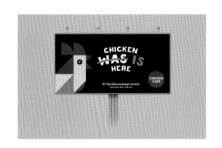

这是 Chicken Cafe 炸鸡汉堡快餐店品牌形象的站牌广告设计。将由几何图形组合而成的卡通公鸡作为广告主体对象，以极具创意的方式直接表明了企业的经营性质。

整个广告以黑色作为背景主色调，将版面内容十分醒目地凸显出来。特别是红色和橙色的使用，在鲜明的颜色对比中，极大程度地刺激了受众的味蕾，激发其进行购买的欲望。

这是 Vanilla Milano 冰激凌店品牌形象的店铺招牌设计。以圆形花瓣作为标志呈现的载体，将受众注意力全部集中于此，具有很强的宣传效果。

以淡灰色作为招牌底色，将标志十分醒目地显示出来。特别是红色的点缀让单调暗淡的招牌瞬间鲜活起来，成为夏日最耀眼的存在。

配色方案

双色配色	三色配色	四色配色

建筑外部环境的设计赏析

第7章 标志与企业形象设计的秘籍

随着社会的不断发展，各行各业的企业如雨后春笋一般涌现出来。而企业要对外进行宣传，最离不开的就是标志。通过标志可以让受众了解企业的经营性质，通过色彩搭配可以凸显出企业的文化经营理念，甚至通过一个简单的图案就可以给受众留下深刻印象。

所以标志对于一个企业的发展是至关重要的。在设计标志时，我们可以遵从一些设计原则与技巧，让标志较为准确的表达企业的文化和性质，更好地对企业进行宣传与推广。

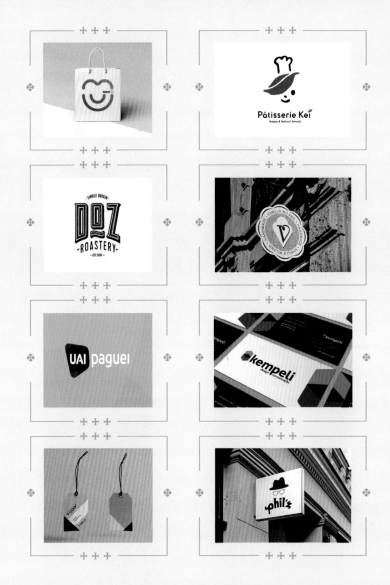

7.1 直接表明企业经营性质

随着商业的不断发展，标志已经成为一个企业对外宣传的直接途径。而通过标志可以让受众直接知道该企业的经营性质，不仅可以留下深刻印象，同时也非常有利于品牌的推广。

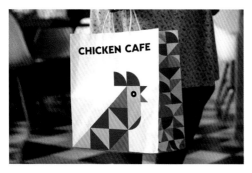

设计理念： 这是 Chicken Cafe 炸鸡汉堡快餐店品牌的手提袋设计。将由各种不同形状的几何图形组成的公鸡图案作为展示主图，极具视觉吸引力。

色彩点评： 整个图案由黄、橙、红三种颜色组成。在邻近色的对比中，让画面具有很强的和谐统一感。特别是橙色的使用，给人以满满的食欲感，极大地刺激了受众的购买欲望。

🐔 在手提袋顶部呈现的标志文字，在白底的衬托下十分醒目，具有很好的宣传效果。

🐔 手提袋中留白面积的设计，为受众营造了一个很好的阅读与想象空间。

■ RGB=194,23,32 CMYK=30,100,99,1
■ RGB=232,200,81 CMYK=15,24,74,0
■ RGB=218,104,17 CMYK=18,71,98,0
■ RGB=3,4,8 CMYK=93,88,85,77

这是 Ilia Kalimulin 女性弦乐四重奏形象的名片设计。标志图案由乐器与女性相结合而成，直接表明了该企业地经营性质以及面向的受众群体。以红色作为背景主色调，将深色标志十分清楚地凸显出来。特别是人物脸部以及脖子部位的白色点缀，瞬间提升了画面的亮度。

■ RGB=152,33,52 CMYK=45,99,82,12
□ RGB=255,255,255 CMYK=0,0,0,0
■ RGB=20,16,17 CMYK=86,84,82,72

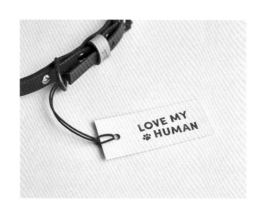

这是为宠物狗服务的 Love My Human 品牌形象的产品吊牌设计。以一个动物脚印作为标志图案，放在左下角位置，使受众一看就知道该企业的经营范围。以倾斜方式摆放的标志文字，凸显出动物的活泼与好动。将红色作为主色调，表明了企业真诚的服务态度与经营理念。

■ RGB=237,225,213 CMYK=9,13,16,0
■ RGB=242,43,22 CMYK=3,93,94,0

7.2 运用对比色彩增强视觉冲击力

人们对色彩的感知是比较直观的，特别是一些对比比较强烈的色彩。因此在对标志进行设计时，可以根据需要适当使用对比色，以增强受众的视觉冲击力与吸引力。

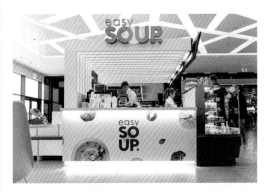

设计理念：这是 EASY SOUP 健康快餐连锁店的店面招牌设计。将标志文字主次分明地进行呈现，给受众以直观的视觉感受。

色彩点评：整体以绿色作为主色调，一方面凸显出餐厅注重食品安全与健康的文化经营理念；另一方面与黄色形成鲜明的颜色对比，极大程度地刺激了受众的味蕾，激发其进行购买的欲望。

文字下方黄色正圆的使用，让原本比较平常的标志，瞬间具有强烈的视觉聚拢感，对品牌宣传具有积极的推动作用。

文字右下角一个小绿色正圆的添加，增强了整个标志的细节设计感。

RGB=12,163,47　CMYK=78,14,100,0
RGB=19,68,39　CMYK=89,60,97,40
RGB=255,238,108　CMYK=6,6,66,0

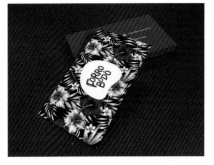

这是 Forrobodó- 艺术在线商店的名片设计。以不规则的椭圆形作为标志呈现的载体，具有很强的视觉聚拢效果，十分引人注目。背景中青色植物与红色花朵的添加，在颜色的鲜明对比中凸显出该商店对时尚与个性的追求。特别是背景中的黑色，让整个名片具有很强的层次感和立体感。

RGB=21,80,172　CMYK=92,72,1,0
RGB=61,167,215　CMYK=70,22,11,0
RGB=255,250,221　CMYK=2,2,18,0
RGB=229,57,45　CMYK=11,89,83,0

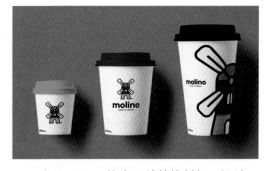

这是 Molino 饮食品牌的饮料杯子设计。以卡通风车作为标志图案，具有很强的创意感与趣味性。以红、绿、蓝三种颜色作为图案的基本色调，在鲜明的颜色对比中，凸显出企业活泼、年轻的经营理念。而黑色描边的添加，则增强了标志的稳定性。图案下方简单的文字，对品牌具有积极的宣传作用。

RGB=227,6,13　CMYK=12,98,100,0
RGB=49,160,229　CMYK=72,27,0,0
RGB=42,29,47　CMYK=84,89,65,31
RGB=0,188,55　CMYK=73,0,96,0

将文字局部与图形相结合

相对于单纯的文字来说，图形更能吸引受众的注意力。或者说可以将二者相结合，将文字的某个部分以图形来代替。这样既保证了文字的完整性，同时也为画面增添了趣味性。

设计理念：这是 Yellow Kitchen 餐厅品牌形象的标志设计。该标志将文字中的两个字母"L"替换为刀和勺子，以极具创意的方式既保证了文字的完整性，同时也直接表明了企业的经营性质。

色彩点评：整个名片以黑色作为主色调，将黑色标志十分清楚地凸显出来。而且黑、黄的经典搭配，凸显出餐厅的格调与个性。

将文字首字母"Y"作为标志图案的原型，同时在简单线条的勾勒下，以极具创意的方式让其呈现出杯子的外观，具有积极的宣传与推广效果。

底部小文字对标志进行了相应的说明，同时左右两侧直线段的添加，瞬间提升了标志的细节设计感与层次感。

RGB=246,209,17 CMYK=10,21,88,0
RGB=6,0,0 CMYK=90,88,87,79

这是雅典 BAZAKI 果汁酒吧品牌形象的店面门牌设计。将标志字母"B"在保留字母辨识度的前提下，设计为杯子形状。再加上倾斜放置的吸管，以极具创意的方式直接表明了店铺的经营性质。同时黑、白的经典搭配，凸显出店铺独具个性的时尚追求。左侧以竖排形式呈现的文字，将信息进行了直接的传达，而且也丰富了整个标志的细节设计感。

RGB=0,0,0 CMYK=93,88,89,80
RGB=255,255,255 CMYK=0,0,0,0

这是 X-coffee 新式咖啡厅品牌形象的杯子设计。将标志文字中的"X"由四个咖啡豆组合而分成，以极具创意的方式既保证了文字的完整性，又直接表明了企业的经营性质。图案下方的文字，将信息进行了直接的传达，对品牌具有积极的宣传作用。以黄色作为标志主色调，在深色背景的衬托下十分醒目。同时也极大地刺激了受众的味蕾，激发其进行购买的欲望。

RGB=221,209,13 CMYK=22,15,91,0
RGB=128,100,78 CMYK=56,62,71,9

7.4 在标志名称中做负形

在标志名称中做负形，就是将文字的某一部分减去，减去的这一部分可以是任何图形。或者说将两种图形相结合，以正负图形的形式进行呈现。这样不仅提升了标志的创意感与趣味性，同时也可以传达出更多信息。

设计理念：这是 litterbox 猫砂品牌的包装设计。将标志文字中的字母"b"下半部分，减去一个小猫的外轮廓。二者相结合直接表明了企业的经营性质，给受众以直观的视觉印象。

色彩点评：以橙色作为主色调，在不同明纯度颜色的变化对比中，凸显出企业十分注重产品安全与健康的文化经营理念。

❶ 标志下方小文字的添加，是对品牌进一步的解释与说明，同时也增强了整体的细节设计感。

❷ 标志周围适当留白的设计，为受众提供了一个很好的阅读与想象空间。让标志十分醒目，具有很好的宣传与推广效果。

RGB=218,155,39　CMYK=20,46,89,0
RGB=123,61,20　CMYK=52,80,100,26
RGB=234,222,206　CMYK=11,14,20,0

这是印度 Shibu PG 的标志设计。将人物头像与鸽子相结合，以正负形的方式将标志内涵直接明了地凸显出来。而且以圆形作为呈现载体，具有很强的视觉聚拢感。左下角的缺口，让整个标志有呼吸顺畅之感，打破了封闭图形的枯燥。深色标志在浅色背景的衬托下十分醒目，给人以直观的视觉印象。

RGB=236,226,214　CMYK=10,12,16,0
RGB=19,21,20　CMYK=87,81,82,70

这是 4R Benefits Consulting 现代品牌形象的杯子设计。将数字 4 与字母 R 以正负形的方式共用一个笔画，以极具创意的方式凸显出企业独具个性的时尚追求。图案下方主次分明的文字，则将信息进行了直接的传达。以土著黄作为主色调，给人以成熟稳重又不失格调的视觉感受。

RGB=167,137,27　CMYK=44,47,100,1
RGB=255,255,255　CMYK=0,0,0,0
RGB=29,28,26　CMYK=83,79,80,65

将标志图案点化或线条化增强画面动感

我们都知道，较多的圆点或者曲线聚集在一起，会让人产生视觉流动感。所以在标志设计时，可以将标志的某一部分进行点化或线条化处理，使其具有一定的视觉流动感。

设计理念： 这是 FAVORIS 蛋糕房的饮料杯设计。将标志中的字母 F 进行点化与曲线化处理，让原本平淡的字母，瞬间具有了视觉流动感，具有很强的创意感与趣味性。

色彩点评： 整体以红色作为主色调，给人以强烈的食欲刺激感。而且红色也代表喜庆与开心，将其作为蛋糕房的饮料杯的主色调，刚好与甜品能让人心情愉悦的特性相吻合。

❶ 字母 F 上方的小圆点的添加，具有一定的视觉聚拢感，对品牌宣传具有积极的推动作用。而适当的曲线，则给人以蛋糕奶油流动时整个屋子瞬间芳香四溢的视觉动感。

❷ 将经过设计的字母 F 按一定顺序进行排列，作为整个杯子的外观图案，给人以一定的视觉美感。

RGB=190,36,46 CMYK=32,98,89,1

RGB=75,42,49 CMYK=68,84,70,44

这是 Jade Park 公寓地产的标志设计。将由多个不规则且大小不一的闭合曲线图形组合成标志图案。相对于规整的几何图形来说，曲线一方面给人以随意与极具个性的视觉感受，同时也让画面具有较强的流动性。以橙色作为标志主色调，在深色背景的衬托下，凸显出该地产公司的成熟与稳重。

■ RGB=0,41,47 CMYK=96,77,71,52

■ RGB=208,126,76 CMYK=23,60,72,0

■ RGB=185,69,30 CMYK=35,85,100,1

这是 Voyager 催眠治疗品牌形象的宣传册设计。将较多曲线以不同的疏密以及弯曲方向进行排列，给人以很强的视觉流动感与吸引力。将紫色作为主色调，尤其其具有梦幻、迷离的色彩特征，刚好与该机构的经营性质相吻合。而且整个曲线图案超出画面的部分，具有很强的视觉延展性。在左下角呈现的标志文字，对品牌具有积极的宣传作用。

■ RGB=112,34,180 CMYK=74,88,0,0

■ RGB=28,24,21 CMYK=82,80,83,68

7.6 利用几何图形让标志具有视觉聚拢感

对具有良好封闭效果的几何图形来说，将其作为标志一部分，具有很强的视觉聚拢感。特别是规整的几何图形，给人以整齐统一的感受，十分引人注目。

WAFFLES + COFFEE

设计理念：这是墨尔本 Waffee 华夫饼和咖啡品牌形象的标志设计。以星形作为标志呈现的载体，将受众注意力全部集中于此。而且也与华夫饼的外形相吻合，直接表明了店铺的经营性质。

色彩点评：以橙色作为主色调，一方面将标志清楚地凸显出来；另一方面极大地刺激了受众的味蕾，激发其进行购买的欲望。

① 标志中简单线条的添加，既将标志文字巧妙地呈现出来，又增强了华夫饼的纹理质感，具有很好的宣传与推广效果。

② 图案下方简单的文字，对店铺进行了解释与说明，同时也增强了细节设计感。

RGB=217,168,92　CMYK=20,39,39,0

RGB=217,168,92　CMYK=20,39,69,0

RGB=255,255,255　CMYK=0,0,0,0

这是加拿大 Butler 儿童雨靴品牌的宣传画册设计。以椭圆作为呈现载体，具有很强的视觉聚拢感。将简笔企鹅作为标志图案，在雨伞的配合下直接表明了企业的经营性质。以深蓝色为主色调，而少量红色的点缀，则增添了活力与动感。白色椭圆在黄色背景衬托下十分醒目，对品牌有积极的宣传效果。

■ RGB=44,42,91　CMYK=94,97,46,14

□ RGB=255,255,255　CMYK=0,0,0,0

■ RGB=192,75,68　CMYK=31,83,73,0

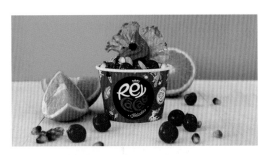

这是活泼多彩的 REY CACAQ 冰激凌品牌形象的外包装设计。以正圆形作为标志呈现的载体，将受众的注意力全部集中于此。而且标志文字也以圆形的形态进行呈现，以极具创意的方式给人以耳目一新的感受。以红色作为主色调，凸显出夏日的激情与活泼。而少量深色的运用，则增强了整体的稳定性。

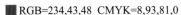

■ RGB=234,43,48　CMYK=8,93,81,0

□ RGB=255,255,255　CMYK=0,0,0,0

■ RGB=248,217,51　CMYK=9,17,82,0

■ RGB=51,11,48　CMYK=82,100,62,49

运用色彩影响受众思维活动与心理感受

不同的色彩给人的感受都是不一样的。比如说餐饮多使用绿色，因为绿色给人健康、天然的视觉感受。因此在进行设计时，可以根据不同行业的特点，使用不同的色彩。

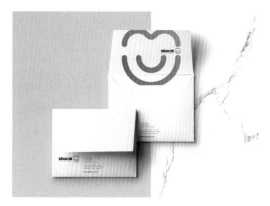

设计理念：这是 sbucal 牙科诊所形象的信封设计。将以牙齿为外观的图形作为标志图案，直接表明了诊所的经营范围。

色彩点评：整体以蓝色作为主色调，给人以冷静整洁的视觉感受。特别是在青色的渐变过渡中，让患者在就医时能够很好地得到放松，同时也能够获得受众的信赖。

在图案左右两侧适当缺口的设计，让整个标志有呼吸顺畅之感。同时内部向下弯曲曲线的添加，让其构成一个笑脸，凸显诊所真诚提供服务的态度。

将标志文字放在图案右侧的缺口位置，既丰富了整体的细节感，同时又具有积极的宣传效果。

- RGB=13,136,203 CMYK=80,39,7,0
- RGB=28,169,161 CMYK=75,15,44,0
- RGB=0,0,0 CMYK=93,88,89,70

这是 Bangalore 手表品牌的手提袋设计。以几何图形作为图案呈现的载体，而且在内部弯曲直线的添加，让其效果更加丰富。以金色作为主色调，同时在黑色背景的衬托下，凸显出手表的高贵与雅致，同时也可以彰显出佩戴者的身份与地位。标志周围大面积留白的运用，为受众营造了一个很好的阅读与想象空间。同时也促进了品牌的宣传与推广。

- RGB=197,125,87 CMYK=29,60,66,0
- RGB=23,23,23 CMYK=85,81,80,68

这是农产品品牌推广的标志设计。以卡通风车作为标志图案，直接表明了农产品的特性，给人以农村天然淳朴的感受。以绿色作为标志主色调，而且在不同明纯度的渐变过渡中，凸显出产品的健康与无添加。而且背景中绿色与水果的运用，丰富了整体的细节效果。

- RGB=114,173,57 CMYK=62,16,94,0
- RGB=147,119,105 CMYK=51,56,57,1
- RGB=196,212,41 CMYK=33,7,89,0

7.8 将某个文字适当放大进行突出强调

在标志设计中，将某个文字进行局部放大处理，这样不仅可以有突出强调的效果，同时也可以吸引更多受众的注意力，促进对品牌的宣传与推广。

设计理念：这是 W.kids 语言学校品牌形象的站牌广告设计。将标志文字中的字母 W 进行放大处理，同时将人物图像限制在该范围之内。以极具创意的方式，对品牌进行宣传。

色彩点评：整体以绿色作为主色调。将孩子天真烂漫的特性凸显出来，十分引人注目。而少量蓝色的点缀，则增强了画面整体的稳定性。

● 字母 W 内独特造型的孩子，展现的笑容具有很强的感染力，同时也凸显出该语言学校将儿童身心发展作为重点的文化经营理念。

● 左下角以白底呈现的标志，在绿色背景的衬托下十分醒目，具有很好的宣传效果。

RGB=41,195,101 CMYK=70,0,77,0
RGB=40,55,150 CMYK=95,88,7,0
RGB=234,58,58 CMYK=8,89,74,0

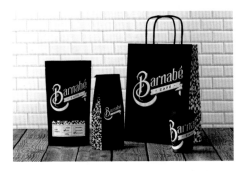

这是 Barnabe 咖啡馆品牌形象的包装设计。将标志文字中的字母 B 进行放大处理，放在最左侧，十分引人注目。而且上方曲线的添加，让整个标志具有独具个性的美感，同时凸显出产品具有的丝滑口感。

与黑色作为主色调，将标志十分醒目地呈现出来，同时也表明了该企业成熟却不失时尚的文化经营理念。

■ RGB=0,0,0 CMYK=93,88,89,80
□ RGB=255,255,255 CMYK=0,0,0,0

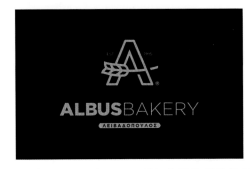

这是 Albus bakeries 面包店品牌形象的标志设计。将标志文字字母 A 适当放大，而且将字母中的一横，替换为简笔画麦穗。以独具创意的方式表明了该店铺的经营性质，使人眼前一亮。以橙色作为主色调，一方面，刺激了受众进行购买的欲望；另一方面，凸显出店铺注重食品安全与健康的经营理念。图案下方主次分明的文字，对品牌具有积极的宣传效果。

■ RGB=31,23,20 CMYK=80,81,84,68
■ RGB=255,178,40 CMYK=1,40,84,0

使用邻近色让标志具有和谐统一感

邻近色就是在色相环中颜色相邻近的颜色，由于颜色较为接近，所以对比效果就没有很强烈，给人的感觉自然也就舒缓一些。将其在标志设计中使用，可以营造很好的和谐统一感。

设计理念：这是 Matchaki 绿茶抹茶品牌形象的信封与明信片设计。将四叶草形状的图形作为标志图案，以整齐有序的方式进行排列。而超出画面的部分，具有很强的视觉延展性。

色彩点评：以绿色作为主色调，在不同明纯度的对比中，让整体和谐统一，同时又具有一定的层次感。

🔟 在图案中间位置的标志文字首字母，对品牌宣传具有积极的推动作用。而且丰富了整个标志的细节效果。

🔢 画面中白色直线段的添加，一方面提高了整体的亮度，另一方面也让受众的视觉压力得到缓解。

- RGB=61,192,76 CMYK=69,0,88,0
- RGB=4,61,44 CMYK=92,63,87,45
- RGB=255,255,255 CMYK=0,0,0,0

这是 ECOWASH 汽车清洗品牌形象的名片设计。将三个椭圆以相同的旋转角度进行旋转组合成标志图案，具有很强的创意感与趣味性。图案由蓝、青、绿三种颜色构成，在对比中给人以清新干净的视觉体验，同时也凸显出企业注重环保的文化经营理念。主次分明的标志文字，在深色背景的衬托下十分醒目，具有积极的宣传效果。

- RGB=1,31,85 CMYK=100,99,58,19
- RGB=151,207,48 CMYK=49,0,92,0
- RGB=25,189,201 CMYK=71,4,28,0
- RGB=16,99,179 CMYK=88,61,6,0

这是布达佩斯猫咪酒吧和舞蹈俱乐部品牌的名片设计。将由几何图形构成的猫咪头像作为标志图案，直接表明了酒吧的立意出发点。图案下方的文字则进行了相应的解释与说明。整体以浅红色作为主色调，在不同明纯度的变化中给人以统一感。同时深色背景的运用，让标志十分醒目。

- RGB=16,13,66 CMYK=100,100,64,34
- RGB=237,208,213 CMYK=8,24,11,0
- RGB=228,162,198 CMYK=13,47,4,0

7.10 以简笔插画作为标志图案

相对于实物来说，插画具有很好的表达与可视效果。特别是一些比较复杂或者无法进行表达的语言或者东西，都可以借助插画，将其简单通俗化。所以在对标志进行设计时，可以将其图案以插画的形式呈现，给受众耳目一新的视觉体验。

设计理念：这是农产品品牌推广的标志设计。将简笔插画的风车作为标志图案，直接表明了产品具有的特性，而且也为画面增添了极大的趣味性。

色彩点评：整体以蓝色作为主色调，一方面，给人以纯净天然的视觉感受；另一方面凸显出企业十分注重产品的安全与健康问题。同时不同明纯度之间的渐变过渡，增强了整体的层次感。

🔵 环绕在标志周围的牛奶，将产品成分进行直观的呈现，同时也让画面具有很强的动感。

🔵 在画面左上角和右下角摆放的物品，以对角线的构图方式，增添了整体的稳定性。

- RGB=44,181,249 CMYK=68,15,0,0
- RGB=114,204,255 CMYK=53,6,0,0
- RGB=147,121,108 CMYK=51,55,56,1

这是 Optima 插画风格品牌的名片设计。将不同形态的插画动物作为图案，而其独特的造型，让整个名片具有很强的创意感，同时也会为名片接收者带去一定的乐趣。以青色和黄色作为主色调，给人以清新淡雅又不失时尚的视觉感受。在白色背景的衬托下，整个标志十分醒目，对品牌宣传具有积极的推动作用。

- ☐ RGB=255,255,255 CMYK=0,0,0,0
- ■ RGB=0,0,0 CMYK=93,88,89,80
- ■ RGB=123,177,55 CMYK=59,16,94,0
- ■ RGB=255,215,68 CMYK=20,13,80,0

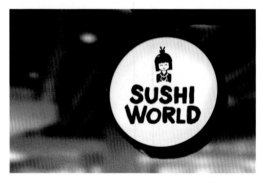

这是悉尼 Sushi World 寿司餐厅的店面招牌设计。将独具日本风格的插画姑娘作为标志图案，直接表明了餐厅的经营范围，而且为整个标志增添了不少趣味性。特别是小心形的添加，凸显出餐厅真诚的服务特度。整体以黑色为主色调，而少量红色的点缀，则瞬间提升了标志的活跃感。

- ■ RGB=27,27,25 CMYK=84,79,81,66
- ■ RGB=171,7,31 CMYK=40,100,100,6

7.11 将冷暖色调相结合使用

色调冷暖程度的不同，给人的感觉也是不尽相同的。所以在进行标志设计时，可以将冷暖色调搭配使用。在一冷一暖中增强标志的质感与档次。

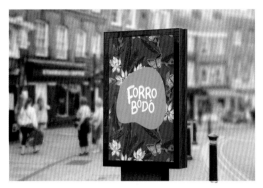

设计理念：这是 Forrobodó 艺术在线商店的站牌广告设计。以不规则的椭圆形作为标志呈现的载体，具有很强的视觉聚拢感，对品牌宣传也有积极的推动作用。

色彩点评：整体以红色作为主色调，给人以商店活跃热情的视觉感受。而少量青色的运用，在冷暖色调的鲜明对比中，凸显出商店具有的独特个性与时尚的审美观。

1️⃣ 背景中的花朵与蝴蝶，看似随意的摆放，却凸显出商店独特的文化经营理念。特别是深色树叶的添加，增强了整个广告的稳定性。

2️⃣ 白色的标志在青色背景的衬托下十分醒目，即使在远处也可以使人注意到，具有很强的视觉吸引力。

■ RGB=236,28,64 CMYK=7,95,68,0
■ RGB=77,183,171 CMYK=67,9,41,0
■ RGB=125,46,91 CMYK=61,94,49,8

这是 Sunset pub 日落酒吧的标志设计。将三个不同大小的同心圆作为标志图案，将受众注意力全部集中于此，同时也将酒吧的特色凸显出来了。以紫色作为主色调，凸显出酒吧的迷离与时尚个性。而少量红色和橙色的点缀，则在冷暖色调的鲜明对比中，提升了整个画面的亮度。

■ RGB=67,1,153 CMYK=91,100,7,0
■ RGB=255,183,26 CMYK=2,37,87,0
■ RGB=251,57,29 CMYK=0,88,87,0

这是意大利 Pistinega 果汁吧的饮料杯设计。将标志图案以胡萝卜的造型进行呈现，给人以很强的创意感与趣味性。整个标志以橙色与绿色作为主色调，在鲜明的冷暖对比中，凸显出果汁原材料的新鲜与天然。而且将标志图案以不同的摆放角度充满整个杯壁，为单调的背景增添了色彩。

■ RGB=222,130,13 CMYK=17,59,96,0
■ RGB=63,140,8 CMYK=77,33,100,0

7.12

利用错位与偏移增强标志立体感

在正常的设计当中，标志都是扁平化的，给人的视觉感受也比较直观。但有时可以利用错位与偏移，来增强标志的立体感。

设计理念：这是 Lost Toon's City 游乐场形象的标志设计。将标志文字以三行进行呈现，而将中间一行添加了一个黑色的底色。并将其适当往下移动并显示出来，瞬间增强了标志的立体感。

色彩点评：整个标志以黑、白形式进行呈现，给人以耳目一新的视觉感受。特别是黑色的运用，瞬间增强了整个标志的稳定性。

将第一行的标志文字以手写形式进行呈现，体现出游乐场的欢快与愉悦。特别是两个字母 O 中间两个几何图形的添加，让这种氛围又浓了一些。

左上角两行简单的文字，对品牌进行了简单的解释与说明，同时也增强了整体的细节设计感。

RGB=3,4,8 CMYK=93,88,85,77

RGB=167,163,154 CMYK=40,34,37,0

RGB=246,243,228 CMYK=5,5,13,0

这是 Konstantin Reshetnikov 的标志设计。将简笔插画的小动物作为标志图案，直接表明了企业的经营性质。而且将图案以错位的方式进行呈现，瞬间提升了整个标志的立体感和层次感。以深蓝色作为主色调，少量橙色的点缀，为画面增添了一抹亮丽的色彩。而且主次分明的文字，丰富了整个标志的细节设计感。

RGB=0,28,79 CMYK=100,99,60,24

RGB=242,235,227 CMYK=7,9,11,0

RGB=211,129,70 CMYK=22,59,76,0

这是一款创意名片设计。将两个相同大小错位摆放的菱形作为标志图案，看似两个平面图形，却给人以一定的空间立体感。将标志文字的缩写首字母放在两个菱形的重合部位，使整体具有很强的视觉聚拢感，对品牌具有积极的宣传作用。黑、白的经典配色，凸显出企业精致时尚的文化经营理念。

RGB=0,0,0 CMYK=93,88,89,80

RGB=255,255,255 CMYK=0,0,0,0

图文相结合提升标志识别性

相对于单纯的文字来说，图像更能吸引受众的注意力。所以在对标志进行设计时，可以将图形与文字相结合，既可以将信息尽可能多地传达出来，也可以提升整个标志的识别性。

设计理念：这是印度 DARBAR 咖啡餐厅的标志设计。以正圆作为标志图案的基本图形，具有很好的视觉聚拢效果。而且右上角不规则图形的添加，打破了正圆的枯燥与乏味。

色彩点评：以橙色作为主色调，一方面，将标志十分醒目地凸显出来，促进品牌的宣传与推广；另一方面，凸显出该餐厅十分注重食品安全与健康的经营理念。

标志图案中左右对称的胡子图形的添加，让整个标志具有很强的创意感与趣味性。

文字中适当直线段的添加，增强了标志的细节设计感，让其具有和谐统一的完整性。

RGB=255,188,9 CMYK=2,34,90,0
RGB=60,46,45 CMYK=73,77,74,48

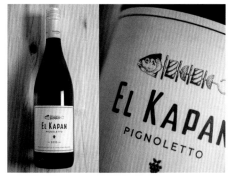

这是 El Kapan 海鲜和烧烤餐厅品牌形象的包装设计。将插画鱼头与各种食材串起来作为标志图案，以极具创意的方式直接表明了餐厅的经营范围。以黑、白作为标志主色调，将图案中的食材纹理清楚地显示出来，给人以很强的食欲感。同时也凸显出该餐厅具有的个性与独具特色的经营理念。图案下方主次分明的文字，对品牌进行了简单的说明，具有很好的宣传效果。

■ RGB=45,43,44 CMYK=80,76,73,51
□ RGB=255,255,255 CMYK=0,0,0,0

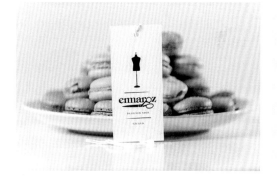

这是 emmaroz 女装服饰店品牌的吊牌设计。将服装展示需要的衣架作为标志图案，直接表明了店铺的经营性质。而且将文字中的字母 O 与剪刀手柄相结合，一方面，给人以很强的创意感与趣味性；另一方面，将店铺的经营范围具体化，使受众一目了然。以深蓝色作为主色调，在白色底色的衬托下十分醒目，对品牌具有积极的推广效果。特别是小文字的添加，更是丰富了整个吊牌的细节设计感。

■ RGB=0,27,56 CMYK=100,96,63,45
□ RGB=255,255,255 CMYK=0,0,0,0

制造合适的破点让标志有呼吸顺畅之感

封闭图形除了给人以严谨规整的感受之外，还具有一定的死板与守旧的特征。所以在对标志进行设计时，可以制造合适的破点，让标志有呼吸顺畅之感。

设计理念：这是墨尔本 Revel 建筑公司的标志设计。以矩形作为整个标志呈现的载体，具有很强的视觉聚拢效果，将受众的注意力全部集中于此。

色彩点评：以黑色作为主色调，将标志十分醒目地显示出来，同时也凸显出建筑公司稳重与成熟的文化经营理念。而少量黄色的点缀，则打破了画面的沉闷与枯燥，为其增添了一抹亮丽的色彩。

🟡 矩形顶部缺口的设计，以极具创意的方式提升了整个标志的质感。而且表现了建筑公司的不拘一格与独特个性。

🟡 将白色文字在矩形框内部呈现，十分引人注目，对品牌宣传有积极的推动作用。而且周围大面积的留白，为受众营造了一个良好的阅读和想象空间。

	RGB=255,255,255　CMYK=0,0,0,0
	RGB=251,214,81　CMYK=6,20,73,0
	RGB=27,21,23　CMYK=83,83,79,68

这是加拿大 Kombi 冬季服饰品牌的标志设计。以正圆作为整个标志的呈现载体，具有很强的视觉聚拢感，极大地促进了品牌的宣传与推广。将文字中的字母 K 与字母 I 适当曲线化，将其与正圆融为一体。而连接位置的破口的设计，则让整个标志有呼吸顺畅之感。以红色作为主色调，让穿着者成为冬季里一道亮丽的风景线，具有很强的活力与激情。

■	RGB=255,50,18　CMYK=0,89,91,0
□	RGB=250,250,240　CMYK=3,2,8,0

这是 Crave Burger 汉堡快餐品牌的标志设计。将正圆作为整个标志的呈现载体，特别是在中间部位的正圆，右侧的缺口部位的设计，刚好与标志文字的首字母 C 相吻合。将简笔画汉堡作为标志图案，直接表明了餐厅的经营性质。以橙色作为主色调，给人以很强的食欲感，同时将标志清楚地凸显出来。

■	RGB=254,177,0　CMYK=2,40,91,0
■	RGB=39,39,41　CMYK=82,78,73,54

7.15　使用渐变色提升标志视觉层次感

相对于单一色调，渐变色给人的感觉要丰富很多。在不同颜色的渐变过渡中，不仅可以传达出更多的信息，同时也提升了标志的视觉层次感。

设计理念：这是企业品牌的名片设计。将标志文字在名片中间直接呈现，特别是不同部位之间细小空隙的设置，让整个标志给人以通透清爽之感。

色彩点评：以蓝色作为主色调，特别是不同明纯度之间的渐变过渡，一方面，让整个标志具有很强的视觉层次感；另一方面，凸显出企业稳重但却独具个性的文化经营理念。

🔵① 标志中少量深色的点缀，瞬间增强了整个画面的稳定性。

🔵② 名片中其他小文字的添加，将信息进行了直接的传达，同时也丰富了整体的细节设计感。

- RGB=255,255,255　CMYK=0,0,0,0
- RGB=4,159,226　CMYK=97,85,16,0
- RGB=54,68,143　CMYK=89,82,18,0

这是 Granlund 品牌的安全帽设计。标志图案由若干个大小形状不同的三角形构成，而且图形逐渐变小的设计方式，让其具有很强的视觉吸引力。以绿色作为主色调，凸显出该企业十分注重环保问题。在与橙色的渐变过渡中，一方面，提升了员工工作时的安全感；另一方面，增强了标志的层次感。

- RGB=0,140,90　CMYK=83,31,80,0
- RGB=255,231,0　CMYK=7,9,87,0
- RGB=255,66,0　CMYK=0,85,94,0

这是埃及 WE 电信运营商品牌形象的站牌广告设计。将标志文字以连环曲线进行呈现，以曲线的圆滑凸显出网络的流畅，具有很强的创意感与趣味性。以渐变色作为主色调，增强了标志的视觉层次感。橙色到紫色的渐变为画面增添了满满的活力。而绿色到青色的渐变过渡，则表明了企业的稳重特性。

- RGB=247,188,36　CMYK=7,33,86,0
- RGB=134,67,170　CMYK=61,81,0,0
- RGB=113,234,189　CMYK=52,0,42,0
- RGB=52,149,218　CMYK=74,33,2,0

写给设计师的书

图形创意
设计手册

赵庆华 编著

用心配色，用心设计，带领读者走进视觉艺术的殿堂！

清华大学出版社